「クリエイティブ」の処方箋

行き詰まったときこそ効く発想のアイデア86

ロッド・ジャドキンス=著　島内哲朗=訳

**THE ART OF
CREATIVE THINKING**
ROD JUDKINS

フィルムアート社

THE ART OF CREATIVE THINKING
by Rod Judkins

Copyright © Rod Judkins 2015
Illustrations © Rod Judkins

All rights reserved.
Japanese translation rights arranged with HODDER & STOUGHTON LIMITED
through Japan UNI Agency, Inc.,Tokyo

ゼルダ、スカーレット、ルイスに捧ぐ

目次

イントロダクション
introduction
10

1 行動を起こすと、何かが始まる
see what happens when you make something happen
14

2 生涯初心者
be a beginner, for ever
19

3 悪いのはミケランジェロである
blame Michelangelo
25

4 扱う媒体の心を知る
be the medium of your medium
30

5 別の誰かになろうとしない
don't be someone else
35

6 自分から攻める
be a generator
41

7 身も心も捧げる
be committed to commitment
45

8 災い転じて福と為す
be positive about negatives
50

9 無益なことの実益
be practically useless
54

10 他人と同じことを考えない
don't think about what others think about?
59

11	すべてはあなたの見方次第 be perceptive about perception	62
12	常に何でも疑うこと doubt everything all the time	66
13	力不足を肯定する feel inadequate	71
14	自然界からのひらめき be naturally inspired	75
15	自分自身の権威にならない don't be an expert on yourself	80
16	石にかじりついても妥協しない be stubborn about compromise	85
17	大量創造兵器になる be a weapon of mass creation	88
18	カップの気持ちになる get into what you're into	93
19	切り捨てる cut it out	96
20	歳はとっても老けるな grow old without growing up	100
21	壊れていなければ、壊す if it ain't broke, break it	104
22	転んでも立ち上がる pick yourself up	109
23	挑まれたら挑み返す challenge the challenging	113
24	発見する方法を発見する find out how to find out	120
25	心に残す leave an impression	126
26	違いをデザインする design a difference	129
27	達人にならない努力 be as incompetent as possible	134
28	子どもっぽく振る舞えるほど大人になる be mature enough to be childish	139
29	勢いに乗っていく maintain momentum	146
30	目標を持たないという目標 aspire to have no goals	149

- 31 心の扉を開いておく　open your mind　154
- 32 今という贈り物　make the present a present　159
- 33 頭を空っぽにして休む　pause for thoughtlessness　164
- 34 事故を歓迎する　plan to have more accidents　168
- 35 最高にできなければ、最低にする　if you can't be really good, be really bad　173
- 36 保守的な変革者　be a conservative revolutionary　178
- 37 死んでるものは生き返らせて使う　raise the dead　183
- 38 時間の使い方を自分に合わせる　work the hours that work for you　189
- 39 答えを求めずに探求する　search without finding　193
- 40 見過ごされたものこそ見つける　don't overlook the overlooked　197

- 41 あるべきでないものを置いてみる　put the right thing in the wrong place　201
- 42 充足しない　stay hungry　205
- 43 自分に驚かせてもらう　surprise yourself　209
- 44 転んでもただでは起きない　take advantage of a disadvantage　214
- 45 真実は爆弾だ　throw truth bombs　219
- 46 取りあえず決めつけない　suspend judgement　222
- 47 自己満足を肯定する　throw yourself into yourself　226
- 48 敢えて度胆を抜く　use shock and awe　230
- 49 無名という価値　value obscurity　234
- 50 改良の必要がないからこそ改良してみる　if something doesn't need improving, improve it　238

contents　6

#	日本語	English	頁
51	価値をシェアする	value shared values	242
52	心に火を点ける	light a fire in your mind	247
53	発見の仕方を発見する	discover how to discover	250
54	自分が何を信じるのか考え抜く	to stand out, work out what you stand for	255
55	何かを成し遂げるために何もしない	to achieve something, do nothing	259
56	高尚から低俗までくまなく探す	search high and low	263
57	借金してでも創造的に	get into credit	270
58	意識を掘り下げる	mine your mind	274
59	絶望も楽しみに待つ	look forward to disappointment	279
60	心で考える	think with your feelings	283
61	カオスを持ち込んでみる	bring chaos to order	287
62	使えるものは何でも使う	take what you need	292
63	作り直して、また作り直す	remake, then remake the remake	296
64	好奇心に興味を持つ	be curious about curiosity	301
65	無名という自由	become anonymous	305
66	仕事と人生の完全なバランス	achieve the perfect work-life balance	309
67	言うからには忘れさせない	make what you say unforgettable	312
68	実験するのではなく、自分が実験になる	don't experiment, be an experiment	317
69	チャンスを棒に振らない	stop missing opportunities	322
70	喜んで自己矛盾する	contradict yourself more often	326

71 冗談はほどほどにしない
take jokes seriously
332

72 地平線のそのまた向こうを見る
look over the horizon
337

73 AからZ経由でBに行く
go from A to B via Z
343

74 奥深く自分の中に潜る
immerse yourself
348

75 即興で攻める
never leave improvisation to chance
353

76 受け入れられなくていい、拒否されろ
reject acceptance and accept rejection
357

77 最高に苛々される人になる
be as annoying as possible
361

78 交配してみる
cross-pollinate
365

79 遊び心を捨てない
stay playful
370

80 不景気のときこそ景気よく
don't be recessive in a recession
375

81 自分を未来に投影する
project yourself into the future
379

82 心の檻から抜け出す
get out of your mind
384

83 制約という箱を叩き壊す
box your way out of boxes
388

84 学ぶために教える
to learn, teach
391

85 日々過激であれ
be an everyday radical
395

86 自由を職業にする
make freedom a career
400

エクササイズ
exercises
404

参考文献
references
409

謝辞 410
acknowledgements

著者紹介 411
biography

訳者あとがき 412
translator's afterword

訳者紹介 415
about the translator

凡例

・本書はROD JUDKINS著 *THE ART OF CREATIVE THINKING* の全訳である。
・人名などの固有名詞については、日本で一般に定着しつつあるものは通例読みで記した。
・訳者註は文中に［］で包んだ。
・映画題名や書名は『』で、作品名等は《》で包んだ。
・各項目末の著名人の発言引用部分で、発言者の名前に代表的な肩書を［］で補足した。
・巻末に新たに訳者あとがきを記した。

イントロダクション

ついに自分の居場所を見つけた。美術系の大学に通い始めてすぐのことだ。生まれて初めてそう思ったのだ。

大学以前の教育を振り返ると、創造性の芽は摘まれるべきものとみなされていた。教師や権力側の人間にとって、創造性は脅威だった。手懐けることができない、危険なものだった。ドラッグや万引きや賭け事から生徒を遠ざけるのと同じように、教師は創造性という危険物から生徒を隔離した。

美術大学では正反対だった。失敗こそが褒められるという空気があった。試して失敗することが許されていた。「ちゃんとやる」ことなどは求められなかった。試すという目的のためなら、まったく無意味と思えることでもやってしまう連中に囲まれた。いや、まったく無意味であることにこそ、意義があったのかもしれない。そこには自由に溢れた解放感があった。学校の外の世界では、誰もが疑いもせずに理性的であろうとし、みんながそうしているという理由だ

けで、同じことをしていた。ここに皮肉な逆説が見える。美術大学が推奨したアプローチの方が、理にかなった分別のあるアプローチよりも価値の高い結果を生み出すのだ。何年も経ってから美術系の大学に講師として戻ったときにも、創造性を重視する環境は変わっていなかった。

大学を卒業してから随分年経つが、卒業後の私は、教師、アーティスト、執筆者、アドバイザー、講演者など何足ものワラジを履きこなしながら、クリエイティブであることのコツを収集して回った。王立芸術大学（ロイヤル・カレッジ・オブ・アート（RCA））を卒業して以来、何回も個展を開いてきた。母校付属の美術館や、テート・ブリテンや、ナショナル・ポートレート・ギャラリー、そして海外でも、作品が展示された。1999年以来、ロンドン芸術大学内のセントラル・セントマーティンズ・カレッジ・オブ・アート・アンド・デザインで教鞭を執る一方で、国内外の企業のクリエイティブ・コンサルタントとして招かれ、プロの現場で発生する問題を解決できるような創造性を開発するためのセミナーを開いている。参加者はセミナーを通じてアイデアの本質を見極めるコツをつかみ、自分自身が、そして企業そのものが持ち合わせたクリエイティ

ブな心を、より深く理解することができるようになる。

アートの世界にある創造的な心を、外の世界に注入することが私のミッションだとも感じている。この本は、自分のために書いたわけではない。世の中の役に立つから書いた。学生からありとあらゆる企業まで、科学者から事務員に至る幅広い職種の人の手助けをしてきたが、その体験の中で、クリエイティブな思考がいかに日々日常をまったく違ったものにしてしまうかをこの目で見てきた。例えば、ジャズの即興演奏の方法論を使うことで、総務課の業務がよりスムーズになった会社。鮫のせいで破産寸前に追いこまれたものの、逆に鮫をセールスポイントにして復活したスキューバダイビングの会社。わざと使いにくいデザイナー家具を作らせて売り上げを伸ばした家具会社などだ。

この本の目的は、創造的思考を可能にするコツを、要点を絞ってまとめることだ。そして、クリエイティブな人たちの思考の裏側を探り、誰にでも応用できるようにすること。さらに、クリエイティブな活動に取り組む人なら必ずぶつかる壁が、どのように乗り越えられてきたかという事例を、読者の皆さんと共有することも目的としている。その壁は、どんな仕事に就いている人でも、

必ずぶつかる壁なのだから。自分には、特別な才能がないのではと悩む。燃えるような情熱を感じることができない。自分に向いていない分野で成果を出したいと焦る。他の何よりも好きなことなのに、それで生計を立てられない。他に面倒を見なければならないことが多すぎる。若すぎる。歳を取りすぎている。青すぎる。擦れすぎている。そんな壁を乗り越える事例だ。

この本はどこから読んでもいいように書かれている。どうもクリエイティブな気持ちが低下していると思ったら、何かちょっとひらめきが欲しいなと思ったら、どのページでもランダムに開いてみられるように。

母校の美術大学が私に与えてくれたものに尊敬と感謝を込めて、その考え方を紹介したいという気持ちから書き始めた本書だが、それ以上に大切なことがある。創造的思考とは、あなた自身がどのように生きたいかということなのだ。仕事だけの問題ではない。クリエイティブというのは絵を描いたり、小説を書いたり、家を建てるということだけではない。あなた自身を創り上げるということなのだ。それは、より明るい未来を、今は手の届かない機会を、自分自身のために創り出すということなのだ。

see what happens when you make something happen

行動を起こすと、何かが始まる

超現実主義の画家サルバドール・ダリが、「What's my Line〈私は誰でしょう〉」というアメリカのクイズ番組にゲスト出演したときのこと。有名人で構成される回答者たちが、目隠しのままゲストの職業をあてるという番組だった。回答者がヒントを求めてゲストに質問をする。しかしこの日に限って、質問するほど回答者の混乱は深まった。何を尋ねてもゲストの答えは「はい、そうです」だったから。「小説家ですか」と問われれば答えは「はい」。3冊のノンフィクション書籍に加えて『隠された顔』という小説を上梓しているのだから。「芸能人ですか」と尋ねられたのだから。回答者の1人がうんざりして言った。「この人がやらなかったことなんて、ないんじゃないの?」。

クリエイティブな心の持ち主は、自分のまわりに世界を形成しようとする。様々な椅子をデザインし、メイ・ウェストの唇を模したソファという傑作を作ったダリは、建具屋だったとも言える。『アンダルシアの犬』と『黄金時代』の創造に関わった彼は、映画製作者でもあった。ヒッチコックの『白い恐怖』中の幻想的な夢の場面もダリが協力している。またウォルト・ディズニーと共に『Destino』という非常に変わった短編も製作している［完成は2003年］。ロイヤルハートピンブローチのように可動部分を持つ精密な宝石をデザインしたダリは、宝飾デザイナーでもあった。純金の地金にルビーとダイヤモンドを散りばめたこのブローチの中心部は、心臓のように鼓動した。建築設計士としてのダリは、有名なポルトリガトにある自宅をはじめとして、フィゲーラスにあるダリ劇場美術館のデザインもした。家を建てたいと思ったら、自分で設計する。他人に任せる理由はどこにもない。他にも舞台装置や、被服、織物、香水の瓶もデザインしてしまった。チュッパチャプス（どこでも売っている、あの飴のこと）の製造元は、ダリにロゴのデザインを依頼した。ダリは、花形のデザインとレタリングを考案し、それは今でも使われている。ロゴが常に見える位置に印刷されるようになったのは、ダリの助言によるものだった。ダリは「美術史に名高い、超現実主義のアーティストである裕福な私に向かって、何とくだらん依頼を」などとは言わなかった。面白そうだったから、話を受けた。何が重要で何が重要でないかという規則は、眼中になかったのだ。極めつけは、ダリが

15　1．行動を起こすと、何かが始まる

創ってしまった人間だろう。「ダリのフランケンシュタイン」の異名をとるアマンダ・リアのことだ。まだペキ・ドルソと名乗っていたアマンダは、1965年にナイトクラブでダリと出会った。ダリは彼女[トランスジェンダー]に新しい名前と人格を与え、神秘的な設定を考案してディスコとアートシーンに売り出した。アマンダは各シーンで旋風を巻き起こした。

　学校も社会も、あなたの創造性など取るに足らぬと思いこませようとする。そしてあなたは、創造する自信を失ってしまう。誰もが素晴らしい想像力を、直感を、そして知性を持ってこの世に生まれ出るのに、持って生まれた力を使わないように調教されてしまい、結果としてあなたが持つクリエイティブな心は萎れてしまうのだ。学校も、家族も、友人たちも、自分たちの能力の限界をあなたに押しつけてくる。しかし、クリエイティブな人が何かしたいと思ったら、行動あるのみ。ダリはいろいろなものをデザインし、映画を作り、様々な媒体を使って実験を繰り返した。そのすべてが成功だったわけではないが、名声を得るには十分だったというわけだ。

　フィリップ・スタルクやザハ・ハディドのような現代のデザイナーたちも、ダリのようにユニークなビジョンを持った人たちだ。奇抜で人目を引くオペラハウスやスタジアム、そしてホテルといっ

た建造物で有名になった彼らだが、自動車、自転車、電燈、宝飾、椅子、そしてボートまでデザインしている。どんなプロジェクトにも応用の効く思考法を編み出しているのだ。うまくいくときもあれば、いかないときもある。大事なのは、ともかく何でもやってみることなのだ。

クリエイティブな心構えは、何にでも適用できる。そしてあなたの人生のすべての側面を豊かにしてくれる。創造性というのは、電燈のように点けたり消したりできるものではない。あなたが置かれた世界を見る眼差しそのものであり、あなたが世界とどう関わるかという方法論なのだ。クリエイティブな人は、書類の整頓中でも、料理中でも、スケジュールの管理中でも、家事労働中で

もクリエイティブなのだ。あなたも、いつもとは違う考え方をしてみよう。そして、壁にぶつかったとき、何かに取り組むときに、適用してみよう。それは楽なやり方じゃないかもしれない。でも、試してみるのだ。

—— 「有能な役者なら、持てる技は全部見せ切ろうとするはずですよ」

—— ダニエル・ラドクリフ［俳優］

▶ **その通りだと思ったあなた。**
次章を読んで、楽そうな道から外れてみましょう。

▶ **そうは思わなかったあなた。**
では No.55を読んで、なぜ創造性と整頓された部屋は相容れないのか解明しましょう。

2

be a beginner, for ever

生涯初心者

頼まれて、テレビの昼メロを創り出すハメになったことがある。もちろん、生まれて初めての経験だった。なにしろ私は画家なのだから。そして私は、テレビ業界のプロたち30人の前に立った。業界のプロたちは、期待と焦りの入り混じった視線を私に向けた。

依頼を受けたはいいが、何が待ち構えているのか見当もつかなかった。私がセントラル・セントマーティンズ・カレッジのために開発した創造性養成セミナーがある。それが部外者にも受講可能になったので、ドバイのテレビ局が飛びついてきたのだ。局の招きで私はドバイに飛んだ。宿泊はドバイ・ヒルトン、送迎はリムジン、経費はすべてあちら持ちという贅沢な条件だった。当然私は責任を感じ、十分な準備をして臨んだ。わざわざドバイに出向いてからロンドンに忘れ物などという失敗を

したくなかったのだ。

セミナーには5つ星ホテルの会議室があてがわれた。会議室に踏み込んで局の制作チームと顔合わせという段になって、テレビ局長が突然こう言った。「あ、言いそびれてたんだが、セミナーはやらなくていいから、ドバイで制作するテレビドラマの企画開発を手伝ってやってください」。地雷一発、綿密な準備は木端微塵に吹っ飛んだ。

というわけで、私は熱視線を向ける制作チームの面々と対峙した。刺繍されたテーブルクロス。見事に装飾された椅子。上級機種のモニター群。部屋に充満する、むせ返るほどの高級感。絵の具がそこら中に飛び散って雑然としたアトリエのような、失敗しても誰にも何も言われないような環境に棲息する私にとっては、実に居心地が悪かった。とりあえず手短に自己紹介をして時間を稼ぎながら、どうしたものか考えることにした。何も生み出せないのはわかりきっているのだが、このセミナーには既に大金が注ぎこまれていた。まずその点から何とかすることにした。ホテルのスタッフには嫌がられたが、最初に椅子とテーブルを会議室から出してもらった。ゆったり落ち着いた気分で座っていて欲しくなかったからだ。ガランとした部屋の中で、ようやく気分が落ち着いた。画

家はまっさらなキャンバスを、物書きは真っ白いページを見ると、やる気が出るのだ。しかし局の人たちは苛立っているようだった。

局は新しいドラマを放映したいのに、局内の企画はどれも凡庸で、みんな困っていた。企画に息を吹き込むために私が招かれたというわけだ。そこで、手元にある企画は無かったことにして、新しい企画を考えた方が良いと伝えた。良くないアイデアをいじくりまわしても時間の無駄だ。しかし、この提案も困惑をもって迎えられた。

文芸部、撮影部、制作部、音響、セットに衣装デザイン。大勢のスタッフが、よってたかって創造性を窒息させるような態度をとっていた。「この道何十年の私なら、何をどうすれば良いかわかっている。プロとして正しい選択をする訓練を受けているんだ、私は！」つまり、誰もがいつもと同じ、何十年もやってきた方法でやりたがったのだ。しかし、新しい方向性に向かって心を開いてくれない限り、私には手の出しようがなかった。

そこで、全員の立場を入れ替えることにした。撮影の人たちに脚本のアイデアを出すようにお願

いし、衣装さんたちに登場人物を考案するように、音響さんたちには撮影ロケーションのことを考えてもらった。そして見事に全員の反感を買った。

何とか納得してもらって、みんなはようやく心を開いてくれた。プレッシャーの重圧から解放され、同時に失敗を恐れる気持ちも消えた。門外漢なのだから、プロとしての沽券みたいなものにしがみつかなくても良いのだ。みんなが、即興でいろいろと遊び心に溢れたアイデアを出し始めた。新鮮なアイデアがどんどん出た。解放された彼らは、楽しそうだった。出されたアイデアは、その場で何本かの脚本にまとめられた。わくわくするような登場人物に、奇抜な設定、練りに練ったプロットができあがった。制作チームの面々は、すぐに俳優を集めてリハーサルをし、「ちゃんと」撮影しようと言い出した。そこで私は、今回はいつもとは違った手でいこうと提案した。制作チームの面々が役を演じ、それをカメラに収めてみたのだ。そこでまた興味深いアドリブが加わり、面白いアイデアが湧き出した。

制作チームの面々は、私がロンドンに帰った後も同じようにラフなアイデアを練り続けた。やがて完成した番組が放映された。それまでのドバイの水準からは大きく外れた、ユニークな作品だっ

た。興味深い結果は、興味深い過程から生み出されたのだ。

経験が浅いということを最大限に活かそう。初心者の視点は新鮮なのだ。素人は新しいアイデアに対して心が閉じていない。だから、できることは何でもやってみる。「ちゃんとしたやり方」を知らないのだから、ある方法論でがんじがらめになっていないのだ。何が「正しい」か知らないということは、何が「間違い」か知らないということでもあるのだ。

専門家になってしまわないということはとても重要だ。その道の大家は、常に過去の体験を参照する。権威になってしまうと、一度うまくいった方法を繰り返す。せっかくの知識を、儀式に変えてしまう。豊富な専門知識は、堅固な拘束具になってしまうのだ。その道何十年のベテランといっても、実はある1年分の経験を繰り返しているにすぎない。そして、自分のやり方を脅かす新しい方法が現れたら、揉み消してしまおうとする。

あなた自身に、そしてあなたの仕事場に新しい風を吹かせるために、今日1日「あなたの仕事じゃないこと」を試してみるのもいい。仕事を交換してみると、イノベーションを推奨する環境が生ま

れる。いつも新しいやり方を探す。わかりきったやり方を繰り返さない。普通のやり方など捨てて、普通じゃないやり方で試してみよう。

――「やり方を知っているということは、もう、それを1回やってしまったということだ。だから私はいつも、やり方がわからないことをやり続けなければならない」

――エドゥアルド・チリーダ［彫刻家］

▶ **何かひらめいたあなた。**
No.24に登場する、独学で建築家になった男の話もお勧めです。

▶ **特にひらめきませんでしたか？**
ではNo.62の、尊敬する人を真似るという話はいかがでしょう。

blame Michelangelo

悪いのはミケランジェロである

創造性は選ばれた天才にしか許されないという盲信は、アート界最初のスーパースターであるミケランジェロと共に出現した。1550年、ミケランジェロ列伝を記した広報の達人ジョルジョ・ヴァザーリの手によって「神に愛された男」というコンセプトが生み出されたのだ。ヴァザーリは、ミケランジェロこそが天賦の才に恵まれた稀代の選ばれし者であると喧伝した。こうして創造性はエリートだけのものであり、限られた者しか手にすることができないという思想が定着してしまったのだ。

ヴァザーリが言及しなかったことがある。ミケランジェロの創作活動は、助手の大軍団に支えられていたという事実だ。古文書を見れば何百という熟練の職人を雇った記録が残されている。システィーナ礼拝堂の

天上画には、常に十数名の職人が従事していた。これで、常人が1人きりで描くのは不可能としか思えない天井画が、実はどれほど巨大な制作スケールで描かれたのか納得できる。だからといってミケランジェロの功績を過小評価する理由にはならない。ミケランジェロは、いわば映画監督の役割を果たしていたのだから。現代なら、大勢の技術者を率いて巨大なプロジェクトを完成させていくフランシス・コッポラのような人に相当するわけだ。信じられない偉業ではあるが、超人の仕事というわけではない。ゴッドファーザー3部作はコッポラのビジョンであり、マーロン・ブランドをはじめとする名優たちから素晴らしい演技を引き出したのもコッポラだ。しかし、衣装をデザインしたのはコッポラ本人ではない。脚本も別の人が書き、照明機材を据えたのも別の人。編集も含めその他映画の完成に必要な要素をすべてコッポラの手柄にするのは、正しくないだろう。

ミケランジェロが天才なのは疑う余地がない。しかし彼の才能は天賦の才というよりは、猛烈な環境で育まれたものだった。石切工の集団に育てられたミケランジェロは、6歳にしてすでに石を切り出しノミで削ることができた。12歳になるまでに、すでに何千時間も石切りの作業に費やしていたミケランジェロは、14歳で芸術家の見習いとして工房に入った。これほど高度な訓練を受けることは、現在では無理だろう。何より年齢的に違法労働となる。

古の名手たちの作品は、こちらの想像力を刺激してやまないものではない。しかし、彼らの技術は真似できるものではない。ならば私たちは、私たちなりの強みを見つけ出さなければならない。

クリエイティブに仕事をするためのセミナーを企業相手に開くときには、どんな職種の人であっても参加してもらう。いわゆるクリエイティブな仕事をする人だけでなく、経理の人も、人事や庶務の人も、技術系の人もみんなでやるのだ。セミナーが終わる頃には、いわゆるクリエイティブ系ではない職種の人も、自分に備わった創造性を見つけ出して驚くものだ。そういう人は、自分には創造的思考など無理だと信じこまされていて、自信が持てなかっただけなのだ。創造性というものは、鍛えないとつかない筋肉のようなもの。だから、アスリートが短い筋トレのメニューを複数こなしていくように、私も5分から10分の練習メニューを

27 3．悪いのはミケランジェロである

セミナー参加者に課すことがよくある。

「絵を描くなんて死んでも無理」とか「私、音痴だから」という言い訳を何度聞かされたことか。才能は生まれつきのものだという考え方を一度持ってしまうと、それはあなたの自信を蝕んでしまう。大抵の場合、プロになれるほどの才能は持っていないと信じこまされて、才能を開発することを諦めてしまっただけなのだ。

「才能」は、しばしば「生来の能力」と混同される。さらに、「才能」と「技術」を混同している人も大勢いる。現代をクリエイティブに生きるということは、熟練の技を見せつけるということではない。むしろ、発表される媒体が何であれ、あなたのアイデアやコンセプトを相手に伝えることが目標なのだ。例えばロケット技師が普通にロケットを作るよりも、画家が普通の絵の具で「画を描くよりも、ハープ演奏者が普通にハープを弾くよりも、岩でロケットを作ったり、血で描いたり、洗濯ロープを弾いた方が、よほど興味深いということなのだ。持っているクリエイティブな潜在能力を開発して、どんなものにでも適用する。それこそが重要であり、実は生まれつき能力があるかどうかは、関係ない。

3. blame Michelangelo　　28

―「同じ才能を持っている人など、いはしないのだ。だから自分の才能が何か、見極めて使いこなすことだ」

―― フランク・ゲーリー［建築家］

▶ **納得しましたか？**

では、No.7を読んでみましょう。ビートルズが才能と努力について教えてくれます。

▶ **納得しませんでしたか？**

No.63を読んで、ピカソに説教してもらいましょう。

4

be the medium of
your medium

扱う媒体(メディア)の心を知る

スペースシャトルのコロンビア号は、大気圏再突入の際に空中分解を起こし、7人の宇宙飛行士は全員即死した。あの事故を引き起こしたのが、もしかしたら出来の悪いパワーポイントのプレゼンスライドだったとしたら……？ 打ち上げの数日前に発泡断熱材が破損剥落し、シャトルの主翼に当たった。打ち上げられたコロンビアが軌道上を飛行中、アメリカ航空宇宙局の技師たちは調査結果を上司に報告した。剥落した発泡断熱材の破片は彼らのテストを超える巨大さであり、主翼の破損が重大な事故につながる可能性があった。不幸だったのは、この報告がパワーポイントで行われたことだった。上司たちはプレゼンを聞き、問題無しと判断して、終わりにしてしまった。

見る者の目を奪うようなプレゼンは、物語を語り、

聴衆の心を掴み、情報に意味を与えて、しかも楽しく美しく魅せる。しかし航空宇宙局が直面していた問題の重大さは、見落とされてしまった。箇条書きの項目の山に埋もれてしまったのだ。視覚情報と受け手の関係を研究しているイェール大学のエドワード・タフティ教授は、この件を調査して、パワーポイントによるプレゼンがいかに聞く者の思考を鈍くしてしまうか証明してみせた。

まずタフティ教授が非難したのは、プレゼン画面のフォーマットだった。複雑な情報を箇条書きの形式に無理やり押し込むことで、情報そのものが歪められてしまう。もしこの調査報告が他の方法で行われたら、悲劇的な事故は間違いなく回避できただろう。事故調査委員会の役員の1人が、タフティの分析報告を読んで同意した。「責任者がこのパワーポイントのスライドを読んだときに、生命を脅かす危険が言及されていることに気づかなかったとしても、不思議ではない」。

職場環境というものは、そこで働いているあなたにある一定の考え方と仕事の作法を押しつけるものだ。スーパーでも、事務所でも、建築現場でも同じこと。そしてそのことを理解していれば、さらに、自分が扱う「媒体」の本質を理解していれば、より有利に事を進めることができる。例えば、会社の財政状態に関する会議があったとする。しかしそれは財政に関する会議などではなく、会議

のための会議になることが往々にしてある。議事進行、部課内の政治的駆け引き、組織内の序列、管理と統率が会議の主眼となってしまい、決定されたことといえば次回の会議の日程という不毛なオチ。何も決まっていないのと同じなのだ。

「会議のための会議」というような考え方を最初に追求するのは、いつも芸術家だ。特に超現実主義のアーティスト。マグリットは、絵画のための絵画を描いた。そんな彼の超現実的な手法は、媒体によってメッセージは変容するということを見る者に教えてくれた。事象を観察してそれを描いたのではなく、マグリットの絵画は、絵画とは何かという問いを、さらに絵画が鑑賞している者におよぼす影響そのものを反映している。そうすることでマグリットは、今まさに目にしている絵画という幻影を疑うように促しているのだ。

マグリットの「イメージの裏切り」という絵にはパイプが描かれており、その下には「これはパイプではない」という文字がある。一見矛盾したこの宣言だが、しかし実際その通りなのだ。それはパイプのイメージにすぎない。マグリットは、絵画とは幻影なのだと指摘していたのだ。マグリットは、作品の制作を通じて絵画の約束事を理解しようとしていたのだ。絵画がど

のように機能し、どのようにアイデアを伝えるか理解し、鑑賞する者が持つ芸術に対する固定観念に挑戦した。花の絵は、花について描かれているのではない。実は絵画という媒体、つまり絵画の伝統、歴史、構図、展示されている画廊、そして見ているあなたが持っている期待感について描かれているのだ。

マグリットのように自分が扱う媒体の特性を熟知している画家は、目で見る詩とでも言うべき絵画を制作し得た。そして、それを深く鮮烈に記憶に残るような、簡潔なものとして表現できた。一方、私たちを取り巻くポスターや、テレビ番組、新聞、そしてインターネット上には過剰な情報が雨あられと降り注ぎ、私たちはその中で溺れている。箇条書きの羅列されるパワーポイントのプレゼンを、私たちは呆然と見守っている。箇条書きの先頭につけられる中黒［英語でbullet］は、まさに銃弾のように思考を殺すのだ。

ほとんどの人は受動的な消費者であり、媒体が自分にどのような影響を与えているか分析したりしない。映画館に行けば、映画という幻影を受け入れスペクタクルを楽しむだろう。しかしクリエイティブな思考の持ち主は、そこで止まらない。そのスペクタクルを構成する部品を分解して、自

分ならこうやると考えて楽しむだろう。最初の場面を最後に回したらどうなるだろう。主演と助演の俳優を入れ替えたらどう変わるだろう。無声映画にしてしまったらどうなるだろう。構成する要素を変えたらどうなるか想像してみると、クリエイティブなものの見方が研ぎ澄まされる。何かするときは、それが何であっても、深く理解することが成功への秘訣だ。

——「新しいメディアは、人間と自然の架け橋などではない。自然そのものなのだ」

—— マーシャル・マクルーハン［メディア論者］

▶ **自分が扱う媒体の心はわからないと思いましたか？**

では、No.18であなた自身が主題になってみましょう。

4. be the medium of your medium 34

5

don't be someone else

別の誰かになろうとしない

風変わりで知られたデザインの先駆者ココ・シャネルは言った。「簡単に取って替わられないためには、常に人と違っていなければいけない」。業界に足を踏み入れた瞬間から、シャネルは伝統的なものに反発し続けた。女性が自分を華やかに見せるために窮屈な思いを強いられることが、シャネルには許せなかった。シャネルはコルセットを嫌ったので、着心地の良さと洗練されたカジュアルさによって、コルセットを過去のものとして葬った。ファッション関係の記事で散々叩かれても、シャネルは気に留める素振りも見せずにこう言った。「快適でなければ贅沢とは言えません」。

その新しい視点により、シャネルはファッション史の中で最も重要な人物となった。1920年代と30年代には、シャネルがデザインした、シックだがスポーティでカジュアルな服が流行った。リトル・ブラック・

ドレスとして知られるシャネルのワンピースも、あの有名なスーツも、時を超えた人気を誇っている。シャネルの一風変わった服装センスを人々は笑ったが、誰とも同じではないということこそが彼女の成功の秘密だった。「今も昔も、最も勇気のいる行動といえば、自分の力だけで考えること。考えたら声を張り上げて伝えること」とは、シャネルの弁。シャネルの最初の成功は、肌寒い日に羽織っていたセーターを直して作ったドレスだった。行く先々で、どこで手に入れたか尋ねられたので、シャネルは欲しい人に作ってあげることにした。「あの着古しのセーターの上に私の成功があるのです。何しろドーヴィルは寒いですから」。あくまで自分らしくあり続けようというシャネルの反骨精神によって、彼女のデザインは輝くのだ。

　シャネルと同様、あなたも自分にしかない何かを活かさなければならない。あなたの子ども時代はあなただけのもの。青春時代や学生の頃の体験、両親から受け継いだものも、誰にも触れることができないあなただけのものなのだ。

　誰もが唯一無二のオリジナルな存在であろうとする。実は、他人と違うオリジナルな何かは、誰の中にでもある。皮肉なのは、ほとんどの人は誰か別の人になるのに忙しくて、それを見過ごしてしまう。

5. don't be someone else

しまうということだ。クリエイティブな人は、自分らしくあるためなら、何でもする心の準備がある。そのためなら、良い経験も悪い体験も最大限活用する。他の誰とも同じではない以上、何をやってもオリジナルであるということだ。他の誰とも同じではない以上、何をやってもオリジナルなのだ。

　普通の人なら、人前に出るときには自分を曝け出さないようにある種の壁を作るものだが、トレイシー・エミンというアーティストは、そのような垣根をかなぐり捨てて、自分の体験そのものを表現の主題として晒す。彼女の制作する詩的な作品には、普通なら人目に触れさせたいと思わないような物が使われる。染みのついたシーツが起き抜けのまま無造作に放置されたベッド。交通事故で頭部が切断された叔父が、死んだときに持っていた

タバコ。そして、エミン自身がベッドを共にした男性の名前がアップリケで縫いつけられたテント。エミンは、自分らしくあるためなら一切妥協しない。

私たちは、人生のほとんどの時間を本当の自分ではない誰かとして過ごす。そこには、他の誰かになれという巨大なプレッシャーがある。誰かに期待されるような人になるということ。良い親であろうとすること。従順な会社員であろうとすること。他人のことを思いやる人、出来のいい息子、あるいは娘であろうとすること。自分らしくあるという能力を失い、やがては本当の自分を忘れてしまう。世界は、あなたを正統派という教義の中に沈みこませ、その他大勢と見分けのつかない人にしてしまう。その力に抗うというのは、一生戦いながら生きていくということでもある。

クリエイティブになり切るためなら、自分らしくあっても構わないのだと自分に対して許してやらなければならない。誰でも強みと弱点の両方を抱えているものだが、クリエイティブな人はどちらも活かす。自分にしかないユニークな特性を強調することは、ひいてはあなたの会社や、商売、学校、家族に対しても良い結果をもたらすのだ。しかし、誰もが同じであることを強要する社会では、それは難しい。

5. don't be someone else

自分が何に響いて、どういうことに反応するのか、分析して理解してみよう。時計を分解して、何がどのように動くか見てみるかのように。自分を知るということは、自分にどんな特別な貢献ができるか知るということでもある。自分に尋ねてみよう。あなたが思いついた今までで一番良いアイデアは何だったか。どういう経緯で思いついたのか。どんなときにあなたは一番冴えているのか。あなただけの方法論や性格を育んでやろう。他人の劣化コピーでいるよりも、一番出来の良い自分でいよう。

―― 「朝から晩まで絶え間なく、とてつもない勢いであなたに他人と同じであることを強要するこの世界の中で自分らしくあろうということは、要するに人間が直面し得る最も苛烈な戦いを、休みなく続けるということなのだ」

―― E・E・カミングス [詩人・画家]

▸ **もっと読みたいですか？**

身勝手で得をしたジェイムズ・ジョイスの話をNo.47で、しかしその娘は身勝手で損をしたという話を No.52でどうぞ。

6

be a generator

自分から攻める

ロバート・デ・ニーロも、他の役者と同じように何度もオーディションを受ける俳優人生を送っていた。やがて彼は、役が来るのを待っているだけではダメだと気づいた。チャンスは自分で作り出さなければ。デ・ニーロはピーター・サベージとジョゼフ・カーター共著の『レイジング・ブル』という本を見つけ、これを自分が主演で映画化したら面白いだろうと思った。デ・ニーロは本を常に持ち歩き、いろいろな人に見せて回った。ジェイク・ラモッタというボクサーの人生の物語だった。デ・ニーロはある映画プロデューサーに話を持ちかけ、映画化の資金集めを頼んだ。プロデューサーは条件を一つ提示した。監督はマーティン・スコセッシにやらせること。ところがスコセッシは首を縦には振らなかった。特にボクシングが好きというわけではなかったスコセッシは、ただ打たれ強いだけが

取り柄のラモッタというボクサーに興味を持てなかった。デ・ニーロは粘り強く説得を続け、自分の心に巣食う悪魔と格闘するラモッタの姿に感銘を受けたスコセッシは、監督することを同意した。撮影が始まり、ボクシング引退後のラモッタを演じるために、デ・ニーロは27キロも贅肉をつけて臨んだ。当時としては想像を絶する役作りへの情熱だった。『レイジング・ブル』は映画史上でも指折りの評価を受けることになり、デ・ニーロもアカデミー最優秀主演賞に輝いた。

何か有意義なものを生み出すのなら、こちらから攻めていかなければならない。座って待っていてはダメだ。ほとんどの人は、夢遊病者のように自分の人生を歩き過ぎていくだけだ。自分が何をどうしてすべきなのか。そして、それは本当にやる価値があるのか問うてみる者は少ない。自分を取り囲む文化が提示する価値観を、または親や友人の価値観を疑いもせずに吸い取って生きているだけなのだ。

私が開いたクリエイティブ・セミナーに参加した人の中に、シェークスピアに興味を持つ俳優がいた。気が遠くなるほどオーディションを受けながら、一度も役をもらったことがなかった。そこで私は彼と一緒に、何がうまくいっていないのか分析してみた。劇場の舞台監督に承認されないこ

とには、オーディションには受からない。そこで、自分で演出したらどうかと提案した。自作自演にすればいい。役者に払う金がない？ なら全部の役を自分で演じればいい。舞台装置がない？ 段ボールか何かで自作すればいい。そうして彼は1人シェークスピア劇団を旗揚げした。『ハムレット』を演じて、すべての役を1人で演じた。この世に二つとない、思いもよらない驚きに満ちた舞台になった。一躍成功を収めた彼は、ブロードウェイにも呼ばれたが、断ってしまった。なぜ今さら、他人の意志決定に左右される必要があるだろう。

この原則は、誰にでも適用できる。部署間のコミュニケーションに改良の余地があると思うなら、自分から解決策を出してみる。物書きになりたいのなら、そこに座って最高のアイデアが降りてくるのを待ってないで、まず書き始めてみる。

何か有意義なことを生み出しているときは、誰でも生き生きするものだ。大切なプロジェクトならば、創造性のエンジンに火が点くのだ。絶対に大事なことをやっていると信じる者は、持てる時間と活力のすべてを注ぎ込むことができる。大事なのは、自分にとって大事なことをやるということなのだ。

43　6．自分から攻める

「人生において、たとえどんなに小さくても意味のあることなら、大きくても意味のないことに勝る」

——カール・ユング［心理学者］

▸ **その通りだと思ったあなた。**

サルバドール・ダリが、どのように自分から攻めていったか読んでみましょう。No.1 です。

▸ **そうは思わないというあなた。**

いろいろ大事なものがある中でお金も大事だという話をどうぞ。No.57 です。

be committed to commitment

身も心も捧げる

その瞬間、私の体は凍りついた。何が起きているのか理解不能。7歳の私は叔母のジャケットにしがみつき、声を張り上げて泣き叫びながら突進してくる若い女性の大群に呑みこまれてしまう恐怖に怯えていた。耳をつんざく騒音。あの集団ヒステリーを言葉で説明するのは不可能だ。少女たちの中には気を失って倒れる者もいた。救急隊員が、不自然に体を捻ってぐったりとしている少女たちを抱えて走り去って行った。中世の戦場のような騒乱。何千という群衆に押し潰されんばかりだった。少女たちの顔は苦痛に歪み、目には涙が溢れていた。

そしてビートルズが飛行機から降り立った。現場はさらに狂乱した。1964年、ヒースロー空港に勤務していた叔母は、アメリカから凱旋してきたファ

ブ・フォーを見に、私を連れて来てくれたのだった。

ビートルズが「エド・サリバン・ショー」で演奏した日。それはアメリカのポップカルチャーを変える大事件だった。7300万という記録破りの視聴者が、ビートルズに魅了された。

アメリカでの一件によって、一夜にして成功を収めたかに見えたビートルズだが、ジョン・レノンとポール・マッカートニーは1957年から一緒に演奏し続けていた。ハンブルグのクラブを回りながら、1日8時間、週7日という過酷なスケジュー

ルに耐えた。多数のバンドが我こそはとひしめいていたハンブルグで、2人は毎晩午前2時まで演奏するという苛烈な日々をこなしながら、技術と自信を身につけていった。1964年までの間にビートルズは約1200回の演奏経験を誇り、何千時間をも演奏に費やしていた。それは、並のロックバンドなら全活動期間を通じても到達し得ないような時間なのだ。そして彼らが演奏に費やした時間こそが、ビートルズを数多のバンドから分かつことになった。ビートルズの4人は練習の鬼だった。

しかし、ただ単調に練習を繰り返すのではなく、冒険心に溢れた練習の鬼だった。当時人気だったロックンロールを繰り返し練習して真似るようなことはせず、実験を重ね、即興を試し、常に特別な何かをつけ足しながら、それが自分だけのスタイルになるまで練習した。機械的な反復から得られるものはないということを、4人は理解していた。4人は常に感想を伝え合い、意見を交換しながら改良に改良を重ねた。そうするうちにビートルズの音楽はその他大勢の音楽と同じであることをやめ、ビートルズの音楽になっていったのだ。

活動初期のビートルズの面々は、特に優れた演奏者というわけではなかった。歌もギターもドラムも、技術的に彼らに勝る演奏者はたくさんいた。(ジョン・レノンは記者会見で、リンゴ・スターを世界一のドラマーだと思うかという質問に対して冗談で「ビートルズの中でもリンゴより巧いドラマーはいるよ」

と切り返したことがあった)。それでも、リバプールの裏通りからやってきた4人の英国青年たちは、「エド・サリバン・ショー」という晴れ舞台で緊張した素振りを微塵も見せなかった。それは、長年一緒に演奏し、血の滲むような努力を重ねてきた4人だからこそ持てた自信の賜物だったのだ。

　クリエイティブな成功を手にした人とそうでない人の違い。それは、ほぼ100％間違いなく、自分を磨く努力をしたかどうかで決まる。成功する人は、考えられないような時間と労力を費やしてよりよい結果を出そうとし、そうすることで能力がさらに増幅されていく。あなたよりいい結果を出している人がいたら、その人はほぼ間違いなく、あなた以上に自分を伸ばすことに時間を割いている。

　練習は大切だが、やればいいというものではない。何も考えずに完璧になるまで何かを反復するのは悪い練習だ。クリエイティブな改良を加えるために時間を割きながらやるのが、良い練習なのだ。マチスは同じ裸婦のモデルを何度も描いたが、彼の目的は描くたびにより正確に描写できるようになることではなかった。描くたびに独創的になることが目的だったのだ。

　ビートルズは演奏の質を高めるためにクリエイティブな練習を惜しまなかった。そうすることで自分たちの才能を最大限活用することができたのだ。注ぎこんだ努力と生み出される結果は、比例

関係にある。才能があっても怠け者が傑作を作り上げた例はない。一生働かなくて済むほど経済的に成功した人とは、つまり一度も仕事を怠けたことがない人なのである。

――「天才だと？ 37年の間、毎日14時間練習を続けてきた私をつかまえて、天才呼ばわりする気か！」

―― パブロ・デ・サラサーテ［作曲家・バイオリン奏者］

▶ 20世紀が誇る2人の演奏家は、いかにして筆舌に尽くしがたい苦難を乗り越えて成功したか？について……、

気になる人は No.44 をどうぞ。

▶ 落胆を楽しみに変えたベートーヴェンの話に興味がある人は……、

No.59 をどうぞ。

be positive about negatives

災い転じて福と為す

ロイ・リキテンスタインは、1950年代に一般的だった抽象表現主義的な画家として名声を獲得した。大きなキャンバスに絵具を飛び散らせ滴らせるという彼の画法は、当時の標準的なスタイルだった。リキテンスタインの作品は評判を呼び、個展もそれなりに成功を収め、批評家も好意的だった。リキテンスタインは流れにのってうまく泳いでいたといえる。

ところが1961年のある日、リキテンスタインは一夜にして方向転換を果たす。抽象性を放棄した彼は、マンガの絵を拡大模写した巨大な作品群の制作を始めた。拡大した絵をトレースした新しい作品群は太い輪郭で囲まれ、大胆、平面的、かつ無表情だった。リキテンスタインの新手法は、息子の挑戦に応えた結果だった。息子はミッキーマウスのマンガを指さし、父

に「この絵、パパのよりうまいよね」と言ったのだ。挑戦を受けたリキテンスタインは、マンガから選んだ1コマを拡大して、キャンバスに模写した。

リキテンスタインの友人たちは、この新手法を嫌った。友人たちにとって、これはポップアートとの初めての遭遇だった。それは見たこともないスタイルだった。慣れ親しんだ抽象表現主義の絵画の感情的なスタイルとは正反対の表現。友人たちの目には、マンガ的なイラストなどというものは無価値で浅薄な、まさにアメリカ消費文化の最悪の典型と映ったのだ。

リキテンスタインは、これほどまでに激しい反応を受けたことがなかった。今まで自分の作品に対して向けられた反応は、敬意こそ感じられたが、生ぬるいものだった。この瞬間リキテンスタインは、たとえ反感であっても強い反応の方が良いということに気づいた。リキテンスタインはマンガ的な作品を発表し続けた。批評家たちはそれを残酷に切り捨てた。そして彼は、反感であっても強い反応を引き出したことで、自分は間違っていないと確信した。後にポップアートと呼ばれることになるリキテンスタインの新しいスタイルは、若い世代の芸術関係者たちの心を震わせ、彼の名は美術史に刻まれることになる。

あなたが何かをしたときに誰かが強く反応したなら、それはポジティブなことなのだ。むしろ無反応が一番怖い。文化の歴史とは、新しい作品や新しいアイデアに対する否定的反応の歴史なのだ。大衆に嫌われることは、ほとんど支持の表明と同義だと捉えて間違いない。みんなが投げつけてくる石を拾い集めて堅固な土台を作ってしまうのも、時として成功する人の条件なのだ。

——「どんな酷いことでも、言わせた者が勝ち」

—— オスカー・ワイルド［作家］

▸ **その通りだと思ったあなた。**

No.22に登場する、何がなんでも前向きなジェームズ・ダイソンの話もお勧めです。

▸ **そうは思わないというあなた。**

No.44に登場する2人のギタリストの話を読んでみましょう。1人は記憶を、もう1人は指を失くすという苦境を活かして自分だけの表現を生み出しました。

be practically useless

無益なことの実益

ジューシーサリフはレモン絞り器だが、レモンを絞る役に立たない。しかし、ジューシーサリフは工業デザインの金字塔であり、商業的にも大成功を収めた。一体どういうことなのだろう。

ジューシーサリフのデザインは、航空機に代表されるような、モダンな印象を与えるアルミニウムを鋳造して作った涙型の本体と、それを支える3本の脚で構成されている。この商品の人気を支える無二の個性は、ジューシーサリフから滲み出る作者フィリップ・スターク本人の人柄を反映している。スタークの執念の塊でもあるこの商品は、ニューヨークの近代美術館でも展示された。そう、ジューシーサリフはただの商品ではなく、芸術品なのだ。

スタークは、レストランでイカを食べている最中にジューシーサリフをデザインした。イカにレモン汁を絞りながら、イカ型のレモン絞りはどうだろうと考えていた。そしてそのアイデアを紙ナプキンにスケッチした（この紙ナプキンはミラノにあるアレッシ社の美術館で永久に展示されている）。

クリエイティブな思考を持った人は、自分の手がけたものを決して蔑ろにしない。そこには、自分が愛するものが詰まっているからだ。スタークは、空想科学漫画に心を奪われ何時間も宇宙船を模写するような子どもだった。スタークの父は航空機の設計師だったので、アルミ製の流線形の機体もスタークを魅了した。動物や植物に見られる多様な形状もスタークを虜にした。このように、自分に深く影響したが本質的に何の共通点もない要素を注ぎ込んでできたのが、ジューシーサリフというわけだ。この製品が人気を博したのは、これがスタークにとって個人的な表現だったからだ。スタークは、シェフや調理師に試作品を試させて使いやすいように改良するようなことはせず、自分が作りたいように作ったのだ。ジューシーサリフの成功の最大の秘密は、役に立たないということだろう。脚が長すぎて不安定。絞ったレモン汁は脚を伝ってこぼれ、脚の先端はキッチンのカウンターを傷つける。悪評が立って当然とも思えるが、逆にこの製品の印象はより強調された。機能より表現が重要なのであり、アイデアこそが評価されるべきだという作者の視点に、大衆は共感し

9. 無益なことの実益

たのだ。機能不全という特性が、逆説的にセールスポイントになったのである。

革命的な表現者というのは、理性的な願望ではなくて情熱に導かれて行動する。新しいアイデアは、自分の興味から跳び出してくる。目の前の仕事と一見無関係に見えても気にすることはない。誰にも考えつかないようなことを考えられる人というのは、実用的な考えは一旦脇に寄せておく。実用性を考え始めると、心が論理的思考に縛られてしまうからだ。思考の跳躍がなければ、他にはないような何かを考え出すことはできないのだ。

「形式は常に機能に従う」という考え方の

正統性を覆すものの例として、ロン・アラッドによる代表的なデザイン「ウェル・テンパード・チェア（機嫌のいい椅子）」が挙げられる。薄く延ばした鋼で作られたこの椅子に座った者は、あまりの座り心地の悪さに機嫌が悪くなるのだ。ファッションデザイン界の悪童として名高いアレキサンダー・マックイーンは、履き心地が悪すぎて履けない靴や、着ることができない服をデザインした。レンゾ・ピアノとリチャード・ロジャースがデザインしたパリのポンピドゥー・センターは、裏表が逆転した建造物だった。エスカレーターやエレベーター、配管、空調ダクト、電気配線といった機械設備を外側に追い出したので、内側の展示やイベント用のスペースをより広く確保できたのだ。この未来的な設計の結果、設備の整備が恒常化し、メンテナンスの経費は膨れ上がったのだが。彼らのようなクリエイティブな思考の持ち主は、自分の頭から離れないものを作品に注ぎ込む。そして、実用性は無視してしまうのだ。

自分のアイデアに忠実であろうとすれば、完璧であることより表現をとらなければならない。完成度よりもバイタリティを、静止より動きを、そして機能より形をとるのだ。何をするにも、実用的でない要素をならしてしまうと、ユニークさではなくてあなたただけの個性を優先させよう。実用さも消えてしまうのだ。

——「いわば依存症にかかったような奴らが、生き残る。誰よりも才能があるというわけではないが、いくらやっても、やり足りないような奴らのことだ」——ハロルド・ブラウン［元米国国防長官］

▶ **不完全であるということの例としては世界で最も有名な話。**

No.21をどうぞ。

10

don't think about what others think about

他人と同じことを考えない

天体物理学者スブラマニアン・チャンドラセカールは、愛する天体物理学の分野で異端視され続け、辛酸をなめた。しかし無視されながらも研究を続け、やがてはブラックホール理論の根拠となる恒星進化論のモデルを考えつくことになる。そして、チャンドラセカールの素晴らしい業績はそれだけではなかった。

チャンドラセカールは、シカゴ大学で天文物理学のクラスを1コマ教えることになった。場所は本キャンパスから約130キロ離れた天文台だった。チャンドラセカールは教えるのを楽しみにしていたが、受講を希望した学生は2人しかいなかった。同僚たちは、この恥ずかしいほどに低い受講率をからかった。応募者の数が講師の人気の証で、自慢の種だったのだ。たった2人の学生を教えるために往復250キロ以上の道を通うはめになるチャンドラセカールは、クラスを

キャンセルしても当然だったが、教える教科への愛が勝って彼は続けることにした。チャンドラセカールと2人の学生は、いろいろなアイデアを投げ合った。湧き上がるアイデアの楽しさと、現実をひも解く新しい手段を創造していく満足感に、3人のやる気は加速した。世界を理解する新しい方法に手を伸ばす実感に、3人は充実感を覚えた。チャンドラセカールのクラスは、大学の歴史の中でも最小のクラスだと笑いものになっていた。

その数年後、2人の学生はノーベル物理学賞に輝く。さらに後年、チャンドラセカール自身もノーベル物理学賞を授与された。最後に笑ったのは彼ら3人だったというわけだ。全員がノーベル賞受賞者となったことで、一躍このクラスは最も成功を収めた授業として知られることになった。

外野のものの見方に惑わされてはいけない。あなたの心に火を点け、一番心を強く掴むものに全身全霊を傾けよう。あなたを最も高揚させる体験は、あなたの思考を試すような情報に反応して、あなた自身の心の中で起きるのだ。楽しくもないことならば、やる価値はない。

あなたを興奮させる何かに誰も関心を払わなかったとしても、あなたには関心があるということ

だけが重要なのだ。世界を変えるような思考の持ち主は、自分自身の興味関心に導かれて新しいアイデアを創造する。決してみんなが関心を持っているからではない。

―― 「もし私がピアニストだったとする。役者でもなんでもいいが、アホな客に私のことを最高だなんて褒められたら、最悪だろうね。拍手ですらまっぴら御免だ。大体あいつらは、良し悪しもわからずに拍手するのだから」

―― J・D サリンジャー［小説家］

▶ **その通りだと思ったあなた。**

次章の、人の評価が予想以上に大事なこともある、という話もどうぞ。

▶ **そうは思わないというあなた。**

No.35がお勧めです。泣けるほど最悪な、しかし熱意溢れる映画作家エド・ウッドの話です。

be perceptive
about perception

すべてはあなたの見方次第

19世紀の偉大な発明家イザムバード・キングダム・ブルネルは、鉄道に関連する発明、橋梁、そして初のスクリュープロペラ推進の蒸気船などで記憶されているが、そんな彼の最も革新的な創造物は、彼自身のイメージだった。グレート・イースタン号の進水用の鎖の前に立つブルネルを写した有名な写真は、高慢なまでに寛いで、自信に満ち溢れたその姿によって、ロマンチックな天才としてのブルネルという印象を見事に創り上げている。この怖いもの知らずのその道の権威を写した1枚。ちょっと休憩中に撮った気楽なスナップ写真に見えるこの1枚だが、実は凝りに凝ったイメージ操作の産物だった。

歴史上名高いこの「スナップ写真」は、実は何日もかけてようやく完成したのだった。撮影された一連の

写真に写っているブルネルは、立派なポーズにもかかわらず気弱に見えたり、どこか小者に見えたり、薄い頭髪が気になったり、保守的に見えてしまったり、背景の巨大な鎖の前で小さく見えてしまって、うまくなかった。その中で1枚だけ、すべてが完璧な写真があった。

ブルネルも撮影者も、ある理想化されたイメージを求めていた。1850年代にはスナップ写真など存在しなかった。屋外写真撮影は多大な時間を必要とし、まさに忍耐が試された。軽便式暗室を含む巨大な装備類と有毒な薬品類一式が不可欠だった。ブルネルが時間を割くべきプロジェクトは数多くあったが、それを一切差し置く価値が、この1枚の写真にあると彼は考えたのだ。1枚の写真が、彼を見る大衆の目を、すなわち彼の仕事を評価する目を左右する。そのことを、ブルネルは理解していたのである。

撮影者は数日かけてブルネルを撮影したが、その中に大衆の想像力を掻き立てる魔法の1枚があった。自分に求められているのは現実の再現ではないということを、撮影者は心得ていた。彼の仕事は、強い訴求力をもった新しい現実の創造だったのだ。

技術者としてのブルネルを想うとき、この1枚の写真に記録された1人の天才としてのイメージを頭に浮かべずにはいられない。歴史に残るブルネルの偉業は、彼自身の技術者としての成果以上に、あの日の撮影者の仕事によって決定的なものになったと言って間違いないだろう。

あなたの作品を、受け手がどのような目で見てどう理解するのか、常に目を見張っておこう。人も、場所も、作品も、置かれた雰囲気によって見る者に与える印象をまったく変えてしまう。あなたが手がけたものを真面目に取り合ってもらわなければならない。自分の仕事の中身を評価してもらうには、あなた自身が真面目に取り合って欲しいなら、あなた自身が評価されなければならないこともあるのだ。

「自分自身のものの見方を支配すれば、自分の人生を支配できる」
── ブルース・リプトン［発生生物学者］

▶ **自分のイメージを良くすることには特に興味がないですか？ むしろ匿名性に興味があるというあなた、**
No.65 をどうぞ。

▶ **はた迷惑な人間になりたいと思うあなたは、**
No.77 をどうぞ。

doubt everything all the time

常に何でも疑うこと

リチャード・ファインマンは伝統的な数学を疑ってかかった。彼はそれほど疑い深かった。その結果、彼は自身が編み出した新しい計算方法に基づいたファインマン・ダイアグラムと呼ばれる作図の方法論によって、数学を刷新した。

ファインマンはノーベル賞受賞者であり、量子力学と素粒子物理学の分野での業績が有名なアメリカの物理学者だが、「疑う」ということが常に彼の思考の中心にあった。素粒子という新たに明らかにされつつある世界を説明するために、既存の数学では役不足なのではないかと疑ったファインマンは、新しい数学を考え出した。そして彼の考え方は現在では広く使われるようになった。ファインマン以前の科学者は、古典的な数学によって新しい世界を説明しようとして、失敗し

ていた。ファインマンは、常にすべてを疑ってかかった。疑いのないところには、新しいアイデアも生まれないことを悟っており、絶対などというものはあり得ないと確信していたのだ。

疑う自由。それは私たちの文化の中で最も大切なものの一つだ。どんな企業や組織でも、疑うという行為は推奨されるべきなのだ。疑った結果がどうなるか恐れる人も大勢いるが、疑うというのは新しい可能性への扉なのだ。確信が持てないということは、状況を改善する機会を与えてくれる。専門家や、親、その道の権威の言う事さえ聞いていれば、すべての事象について知ることができるというのは、虫が良すぎる。疑って自分で確かめなければダメなのだ。

仮に、ファインマンのように素粒子物理学の理解に革新をもたらそうというような意図がなくても、疑うことは誰にとっても得になる。1908年にヘンリー・フォードがT型フォードを投入して以来、フォードは市場を席巻した。フォードは、時間のかかる伝統的な組み立て工程に疑問を抱き、結果として安価だが高品質な材料を使って自動車を量産できる流れ作業を発明した。多様なカラーリングを提供することのコストも疑ったフォードは、「黒にしておくから、顧客が好きな色に塗ればよいのだ」と言い切ったほどだ。

幾つものイノベーションをもたらした後、しかしフォードは自己満足に陥り疑うことをやめてしまった。T型フォードがあれば、それ以上のものは必要ないと信じ切ってしまった。そして1920年代までには、今度は消費者と競合他社が、そんなフォードに疑いの目を向けた。なぜフォードじゃなければいけないんだ？ なぜ1色じゃなければいけないんだ？ 息子のエドセルが父の戦略に疑いの目を向け、ようやくフォードは時流に合わせて変わり始めた。

疑いこそが、新しい考え方への鍵なのだ。アインシュタインはニュートンを疑った。ピカソはミケランジェロを、ベートーヴェンはモーツァルトを疑った。そして前へ進んだのだ。アインシュタインがニュートンを疑わなかったら、相対性理論も存在しなかった。ピカソがミケランジェロ的世界観を信じていたら、キュビズムは登場しなかった。相手が誰でも疑ってみるべきなのだ。そして自分が何でも知っているわけではないと知ることも重要だ。確信というのは、居心地の悪さから自分を解放してくれる安直で手っ取り早い言い訳に過ぎない。最小限の努力で知への渇望を癒してくれる、いわば心のファストフードだ。一方、疑うという行為は、あなたという人間を伸ばす強力な動機づけになる。疑うこと、知らないと認めること、問いを投げかけてみること、間違えたり失敗

してみること。あなたが学ぶために、そして今以上に伸びるために、進歩し、前進するために、これ以上の方法はない。

この本さえも疑って読もう。自分の知識も疑おう。教師や専門家に耳を傾けて知識を乞うのも大切だが、同時に疑うことも重要だ。科学の力は疑いから生じる。芸術も同様だ。過去５００年に獲得されたすべての業績の源に、疑うという行為があったのだ。疑う心から調べる行動が生まれ、調べるという行動から新しい考え方が発見されてきた。すべての人を疑ってみよう。あらゆることを疑おう。そして何より自分を疑ってみて欲しい。

―― **「疑うというのは不愉快だが、確信というのは馬鹿げている」**

―― ヴォルテール［哲学者］

▸ **まだ自分を疑う必要はない
と思っているあなた。**

次章を読むと考えが変わるかも。

13

feel inadequate

力不足を肯定する

あなたは、自分が役不足だと感じるだろうか。他の人たちほど才能がないのだろうか。結構なことだ。それこそが上を目指す原動力なのだから。自分に満足している人は、何も生み出していない人だ。それは虚栄心に酔ってふんぞり返って座っている人でしかないのだ。

クリエイティブな人々を大勢取材し、対話を重ねてきて思うのは、自分の力量を疑うことに勝るモチベーションはないということだ。私がロイヤル・カレッジ・オブ・アート（RCA）で学んでいた頃、リドリー・スコットや、ヘンリー・ムーア、デニス・ホッパーといった有名なクリエイターが、新しいアイデアを求めてよく学校を訪れてきた。彼らの腰の低さに感銘を受けたことを、今でもよく覚えている。デヴィット・ボ

ウイのことは誰もが崇拝していたが、当のボウイは、私たち大学生こそが「正統」で「ちゃんとした」芸術をやっている人だと、自分を軽んじているような発言をした。これには学生たちが衝撃を受けた。創造的に活躍をする人はしばしば自己不信に苛まされるものだが、そのような人は自己不信に囚われて引きこもるのではなく、逆手にとって前に進む力に変えてしまう。自分の能力を疑っているから、常にその疑いを晴らす必要を感じ、何かすごいことをやってみようと駆り立てられるわけだ。自己不信と情熱が組み合わさると、とてつもない力を発揮する。偉大な芸術家たちは自己不信に悩む。例えば起業家や、有名人、ライターやアーティストといったクリエイティブな成功を収めた人たちの中には、自分の能力を疑わずにはいられない人が多くいる。どんなに素晴らしい成功を収めた人でも、心の底で自分はまだまだだと思っているのだ。

「朝起きて、撮影に出かける前に、もうダメと思うことがよくあります。できっこない。私は偽物。クビにされちゃう。デブだし、可愛くないし……」。アカデミー賞6部門にノミネートされた『愛を読むひと』に主演し、自身も最優秀女優賞に輝いたケイト・ウィンスレットですら、そう告白している。どうしても自分に対して、そして自分の仕事に対して厳しい結果を要求してしまうというのは、自己不信の顕れなのだ。しかし自分に厳しいのは悪いことではない。

外目には自信満々に見えたジョン・レノンだが、驚くことに内心では不安と低い自己肯定感を抱えていた。『ヘルプ！』の歌詞は、ビートルズのあまりにも急激な成功に戸惑うレノンの心の声だった。「ボクは気の滅入ったデブで、助けを求めて叫んでたのさ」。それはレノンが纏っていた自己防衛の鎧に、初めて脆さが見えた瞬間だったのだ。その後もビートルズの熱狂は続いた。人気の絶頂にあっても、そして歴史上のどんな歌手よりもシングルを売り、アルバムを売り、コンサートで観客を動員し、テレビ出演すれば視聴率記録を塗り替えても、レノンの自己肯定感は低いままだった。

その思いは、もっと良くなろう、上手くなろうと、常にレノンを突き動かし続けたのだ。

成功を収めた人の中には、誰かに自分が無能であると見抜かれないか密かに心配している人がたくさんいる。無能警察が摘発にきて、ある日突然逮捕されないかとビクビクしているのだ。そのような人は、自分に能力があるからではなく、運がよかったから成功しただけだとすら考えている。偉業の裏にはそのような態度が必要とされていたのだ。自分が信じられないから、猛烈に働く。そうでなければ、より高い目標に手を伸ばし続けることはできない。失敗を恐れる気持ちは、高いモチベーションを与えてくれる。さらにエゴが膨張しないように見張ってくれるのだ。

「信じられないことだが、私が自分の才能を、そして自分の作品を疑っていることに、誰も気づいてくれない。人々の猜疑心が私自身に対する疑いの眼差しとなって私を痛めつけているということにも、気づいてもらえない」

—— テネシー・ウイリアムズ[劇作家]

▶ **もし自分を疑うという話にピンときたのなら、**
No.39の「無知」の話もどうぞ。

▶ **もう自己不信はお腹いっぱいというあなたは、**
No.24へ。

14

be naturally inspired

自然界からのひらめき

鳥の巣を見てみよう。その構造的な強度と美しさに気づく。では、これを人間向きに応用することは果たして可能なのだろうか？　建築設計ユニットのヘルツォーク＆ド・ムーロンはこの挑戦を受け、2008年の北京オリンピックのために「鳥の巣」として知られるメインスタジアムを作った。近年これほど壮麗な建築物にお目にかかるのも珍しいという作品だ。何千という鋼鉄の「枝」で構築されたファサードを持つこの「鳥の巣」は、泥や羽毛や苔の代わりに透過性の高いパネルが隙間を埋め、断熱材の役割を果たしている。パネル建材は観客を雨風から保護すると同時に、敷かれた芝生に日光を通す。意図的に残された隙間を通して外気が吹き込み、コンコースを通ってスタジアム内部を吹き抜け、屋根の穴から外に出るので、天然の換気口として機能している。

北京を象徴する国際的な建築物を作るという目標は達成された。卵型の格子構造は見る者を幻惑するかのように魅了してやまない。創造的であろうとするためにリスクを恐れないという中国の気概を世に問うた、まさに美意識の勝利だった。その過激な構造をもって、「鳥の巣」は権威的になってしまったモダニズムの法則を破壊してみせたのだ。

仕事の内容にかかわらず、自然に目を向けることで新しい視点を持つことができる。自然はクリエイティブじゃなければ勤まらない。問題解決の達人なのだ。38億年の進化の歴史を経て、自然界は何をすればうまくいくか、そして何が一番長持ちするか、見極めているのだ。私たちは、何億年もかけて発見された問題解決法に囲まれて生きている。

自然界に触発されるということは、例えばトンボの羽にヒントを得るように、ただ構造やパターンを見習うということに限定されるのではない。自然にヒントを求めるのは、巨大企業や偉大な発明家たちの常套手段なのだ。クリエイティブな思考の持ち主は、自然界から盗めるものを探しているのではなく、自然界から学ぼうとするのだ。自然界を観察し、様々な問題を解決するために最高

のアイデアを真似しようとするのだ。

　ナイキのデザイナーたちは、オレゴン動物園で山羊を観察した成果を反映させて全天候ゴアテック・トラクション［山羊の蹄のようなひっかかりがあるという意味］を開発した。クラレンス・バーズアイは、カナダを旅行中に天然に凍りついて解凍された魚を食べた。この自然の知恵をバーズアイが活かし、冷凍食品産業が生まれた。ルネ・ラエンネック医師は子どもたちの遊びを観察していて、聴診器の発明につながる発見をした。子どもたちは長い筒の一端を耳にあて、筒の反対側で鳴っている音が増幅されて伝わるのを聞いて遊んでいたのだ。ジョゼフ・マロード・ウィリアム・ターナーは嵐の中を出航し、さらに船のマス

トに自らを縛りつけて自然の威容を観察して絵を描いた。ヨーン・ウツソンは、昼食のときに食べていたミカンの切れ端を見ていて、シドニー・オペラハウスの、あの一目見たら忘れられないデザインを思いついた。オペラハウスを構築する14片のシェル構造の、組み合わせれば一個の完全な球体になるのだ。ジョルジュ・ド・メストラルは田舎を散策していて、野草の種が被服にくっつくことに気づいた。種についている微細な鉤を真似て開発されたのが、ヴェルクロ（面ファスナー）なのだ。新幹線の車体はカワセミの流線形のクチバシに倣ってデザインされた。吊り橋の構造が考案された。鳥の歌声に刺激を受けた作曲家も大勢いる。オリヴィエ・メシアンを筆頭に、ベートーヴェンや、ヘンデル、マーラーやフレデリック・ディーリアスもそうだった。

シリコン・バレーで活躍する企業の多くは、組織を生きもののように有機的に構成している。そうすれば急激な変化に対応して組織を再編成しやすく、市場の展開に反応しやすくなるからだ。

あなたの職業が何であれ、必ず自然界の中に存在する何かと関連がある。動植物を、そして鉱物を観察してみよう。必ず教えられることがある。資源の貯蔵庫として自然を見るのではなく、アイ

14. be naturally inspired

78

> 「自然に勝るデザイナーはいない」
> デアの宝庫として見てみよう。
>
> —— アレキサンダー・マックイーン[ファッション・デザイナー]

▶ **母なる自然に触発されたいけれど、実用性はどうでもいいと思ったあなた。**

No.9をどうぞ。

▶ **自然の限界を超えてみたいと思いますか？**

1日26時間の体内時計を試してみてはいかが？ No.38です。

don't be an expert on yourself

自分自身の権威にならない

もし自分の作品や、自分について講演や講義をするような機会があったら、次に挙げるような態度で臨むのがよい。「何をやっているのか、そしてどうしてそうするのか、自分ではよくわからない。だからちょっと一緒に考えてくださいませんか」。以前、こんな講演に出席したことがある。講師はいきなり25分もかけて、いかに自分が素晴らしいか、そしていかに自分がその分野の権威であるかを語り出した。これは極めて非建設的。聴衆は、おそらく座ったまま「そんなに自分が重要な存在であると言わなければならないということは、つまり重要ではないということだろう」と考えていたはずだ。少し経ってから、たまたま別の講演を聴く機会があった。講師は高名な彫刻家で、開口一番「作品の良し悪しは、自分ではよくわからないんです」と聴衆を安心させた。ともかく何か試してみて、

どうやら大勢の人が良くできたと思ってくれるようなので、次の作品を作るのだと言う。そしてその彫刻家は聴衆に向かって、自分の作品を解説してくれるように頼んだ。話す本人が自分について発見することがあったとき、その講演は初めて意味を持つのだ。

▼ 学校の先生のように、すべてを説明しようとしてはいけない。自分が自分の作品について一番よくわかっているとは限らないのだから。

▼ 聴衆の前に突っ立ったまま喋らないこと。後ろに立ったり、聴衆の間を歩き回ったり、聴衆の中に座ることで、単調さを壊すことができる。

▼ 聴衆を立たせてみよう。座るとリラックスしてしまって良くない。常に注意を引きつけておきたいのだから。立たせておくと、聴衆の居心地の悪さが一目瞭然になるので、あなたも手短に要点だけを話すようになる。

（一度、あろうことか駐車場で講演をしたことさえある。大きな紙に極太ペンで書いた絵を見せながら、建物の

2階の窓から顔を出して聞いている聴衆相手に大声で喋った。聴衆にとっても私にとっても居心地が悪い講演だった。だから余計な話はせず、手短にすることに決めた。)

▼ 聴衆の中から無作為に人を選び、あなたがプレゼンに使っているスライドを解説してもらうとどうなるか。思いもよらない視点をもたらしてくれるかもしれない。一度、聴衆にレクチャーをお願いして私は客として聞いてみたことがあるが、とても勉強になった。

▼ 起承転結は退屈。大抵のプレゼン用ソフトはシャッフル機能がついているので、それでスライドの順番をランダムにできる。聴衆にとってもあなた自身にとっても、次に何がくるか予想がつかなければ、講演そのものが活気づく。

▼ カンペを読まないこと。見ないと思い出せないようなことは、どのみち大したことではないので言うだけ無駄。そして、聴衆が聞くことを放棄する前に喋り終わること。

▼ カチカチに緊張してどうもよくないときには、どうせ聴衆はあなたが言ったことをすぐ忘れ

15. don't be an expert on yourself

てしまうという事実を思い出せば気が楽になるだろう。画像くらいは覚えておいてくれるかもしれない。

以前、大講堂で講演をしたときのこと。満席の講堂は起業家やビジネス関係者で溢れていた。いかにして気が散りやすい癖を直して、集中力を高めるかというのが講演のテーマだった。そこで私はヌードデッサンのモデルを20人雇い、講演中講堂内を歩き回ってもらうことにした。聴衆の集中力を攪乱する狙いだった。しかし彼らも甘くはなかった。公演後の質疑応答で明らかになったのだが、聴衆は私の講演を一言も漏らさずに聞いていた。でも忘れられないインパクトを持ったのだから、それで構わない。

聴衆の心を掴みたければ、まず自分の心を掴むこと。自分が情熱を持って関心を寄せている題材でないのなら、話す意味はない。大学で働いている関係上、特に関心のないトピックの講演を聴くこともあるが、講師がその題材を愛してやまないことが伝われば、私も知らずに引き込まれてしまう。

――「大衆は優れた技巧を持つ者に惹かれる。それはサーカスに対して抱く興味に似ている。両者に共通しているのは、何かハラハラすることをやってくれるのではないかという期待感なのです」

――クロード・ドビュッシー［作曲家］

▶ **その通りだと思ったあなた。**

No.2 を読んでみましょう。権威のように振る舞う専門家に、歯向かうという話です。

▶ **そうは思わないというあなた。**

No.67 にいって、ヌードも極めれば公衆の面前では武器になるということを読んでみてください。

be stubborn about compromise

石にかじりついても妥協しない

パウロ・コエーリョは、どんな壁に阻まれても戦い続けた。彼は、まさに不屈の信念の持主だった。10代のパウロは小説家になることを熱望したが、両親にとっては小説の道など狂気の沙汰としか思えなかった。両親は、人々の尊敬と安定を得られる弁護士の職に、息子を就けたがった。そして、物書きなどという狂気から息子を救うために、3度も精神病院に入院させた。そこでパウロは電気ショック療法を受けたが、妥協はしなかった。本能的に自分が小説を書くために生まれてきたのだと理解していたパウロは、独自の視点を備えた作家になった。パウロの作品『アルケミスト――夢を旅した少年』は80の言語に翻訳され、世界中で6500万部以上を売った。そして結果として確固たる経済的安定をもたらした。

クリエイティブな思考の持ち主は、妥協して安全で居心地の良い道を進めば、先に待っているのは破滅しかないと知っている。トッド・マクファーレンがマーベルコミックスで働いていたとき、マーベルの重役はマクファーレンの絵が過度にグロテスクだと判断し、抑えて描くように指示した。マクファーレンはマーベルを去り、経済的安定を捨てて自分の会社を興した。新会社は大成功を収め、コミックスだけでなく玩具製造やアニメ制作にも手を伸ばし、映画も1本製作された。商業的環境に身を置くアーティストとして、マクファーレンは経済的な見返りよりも、自分のビジョンに忠実であることを選んだのだ。

雇用主、家族、友人。あなたは様々な人に妥協を迫られる。しかし、もしあなたにしか作れないものを作りたければ、何か秀でたものを生み出したければ、自分の理想を妥協してはいけないこともある。他人の期待に沿う義務はないが、自分自身の期待に応える責任はあるのだ。

「時間は有限だ。他人の人生を生きて自分の人生を無駄にする暇はない。教義に囚われるな。それは、他人の思考が生み出した結果を生きているに過ぎない。周囲の雑音に自分の心の声を掻き消されないように気をつけるのだ」

—— スティーブ・ジョブズ[実業家]

▶ **No.76で、さらに不屈の作家を紹介します。**

be a weapon of mass creation

大量創造兵器になる

それはポール・サミュエルソンという経済学者のお陰なのだということを、ご存知だろうか。2008年に起きた景気の急転直下は、実に大恐慌以来という急激なものだった。工業経済の発展した国々はこぞってサミュエルソンの教えに従い、社会資本の消費を拡大し、減税、輸入拡大、ゼロ金利といった政策転換を図った。いずれも直感的には誤りとも思える大胆な策だ。翻って1930年代の大恐慌のときはどうだったのだろう。均衡財政を目論んで消費を抑え、輸入障壁を設け、結果として危機的状況を大災害にしてしまった。

1960年にジョン・F・ケネディが大統領になったとき、ケネディはサミュエルソンを経済顧問に指名した。しかしケネディは、サミュエルソンの助言に耳を疑った。景気は悪化しつつあったが、サミュエルソ

ンの進言は減税だった。ケネディ陣営の選挙公約は財政的均衡の達成だったので、この助言は公約に矛盾するように見えた。何より直感的に間違っているように思われた。ケネディ暗殺後に大統領となったリンドン・ジョンソンは、サミュエルソンのプランを実行し、景気は回復した。サミュエルソンは、その後も経済的助言を乞われ続けた。

耳を疑うと言えば、サミュエルソンの経済理論は、実は薬学や物理学に触発されたものだった。サミュエルソンは、例えばメンデルの遺伝的動態の理論のような、経済学に転用できそうな考え方を求めて何十年もの間、医学ジャーナルを読んでいた。熱力学の原理に基づいた平衡という考え方も、サミュエルソンによって経済学に応用された。誰もが理論に頼って経済学を捉えていた時代に、クリエイティブな思考によって新しい経済学の幕を開けたサミュエルソンの存在自体が、事件だった。

1930年代に大学生だったサミュエルソンは、シカゴ大学で経済学に触れた。それは、彼に経済学に身を投じることを確信させる宿命的な出会いだった。そしてサミュエルソンは、通貨のグラフ、成長予測、需要と供給といった退屈で重々しい経済議論に創造的な目を向けることになる。天職と出会ったサミュエルソンは、まさに水を得た魚だった。生き生きと、そしてなにより人真似で

はない正真正銘の経済学者になっていった。そして、遊び心溢れる革新性によって、サミュエルソンは無二の存在になった。彼の目標は、堂々たる大論文を書いて大経済学者として扱われることではなかった。彼はただひたすら楽しんでいたのだ。サミュエルソンの文章は、溢れんばかりの遊び心に満ちており、彼のひらめきはときとして子どもっぽくさえあった。彼は『世代重複モデル』と結ばれた文章という強い影響力を持つ論文を書いたが、その脚注はこうだ。「『〜はずがなかろう』に『？』がつくはずがなかろう？ 何にせよ、理論的矛盾は1本の論文に一つで十分なのだ……」。

サミュエルソンにしてみれば、経済学は自分のためにある学問だった。そして自分は経済学のためにこの世に生まれたのだ。「可能な限り若いうちに、遊ぶように楽しくできる仕事と出会うことは、あなたの一生を左右しますよ。その可能性を軽んじるのは禁物です」とはサミュエルソンの言葉だ。サミュエルソンの成功の秘訣は、彼が持っていた物理や科学といった経済学以外の興味を経済学に持ち込んだことだ。そうすることで、サミュエルソンは経済学を自分のものにしたのだ。そして自分に興味のあるすべての事象を経済学に注ぎ込んだ。彼は「純粋に楽しんでいるだけなので、給料を貰いすぎているような気がします」とも言っている。

経済学といえば、窮屈で古めかしく、同じ話を何度も繰り返す退屈な学問領域であると思われていた。創造的な分野だなどと思った人は誰もいなかった。サミュエルソンがそれを変えた。「クリエイティブではない」とされているものにクリエイティブな思考を持ち込むのは、有利に働く。実は、事務、経理、保険、臨床研究、金融、銀行、科学など、「クリエイティブではない」、お堅いということになっている分野ほど、創造性が注入されるべき分野なのだ。そのような分野こそ、創造性が物を言うのである。創造性は、芸術や文学や音楽のためだけにあるのではない。

「目の見えない者の国では、一つ目の者さえ王になる」という諺があるが、クリエイティブな思考があれば、あなたも頭一つ前に出られるということなのだ。

―― 「自分の能力を低く見積もって生きていこうという人には、不幸な一生が待っていることを確約しよう。生来持っている器の大きさを、そしてその力を見くびり続けることになるからだ」

―― アブラハム・マズロー［心理学者］

▶ 創造の余地もないようなところで創造的に振る舞った偉大な発明家の話は、
..
No.58をどうぞ。

get into what you're into

カップの気持ちになる

ある広告代理店が、テレビCMのアイデアに詰まって助けを求めてきた。年配の人が主なターゲットだった。代理店は高齢者の生活を隅々まで調べ上げていたが、CMを制作する2人の若者にとっては、あくまで他人事の域を出ず、ピンときていなかった。

そこで私は、2人に身を持って体験してもらうことにした。舞台の衣装係に引き合わせ、白髪交じりのカツラと入れ歯を借りた。型から抜いたラテックス製の老け顔をつけて、年相応の服装と歩行補助の杖も持った。2人の若者は、どこから見ても80歳だった。その外見的変貌は驚くべきものだった。

そして、2人にロンドンの通りを歩き、好きな店に入るように指示した。2人に向けられた周囲の態度の

豹変ぶりは、ショッキングだった。おじいちゃん扱いしてもらえれば、まだマシだった。まず、まともに取り合ってすらもらえない。横柄に扱う者もいた。2人は衝撃を受けて、すっかり落ち込んでしまった。そして年寄りであるということの本当の意味を悟った。この体験がCMの企画の肝になった。

何かをするときに、私たちは外側から覗き込んでいるだけのことも多い。遠くから観察しているだけ。あなたと、あなたがやることとの間にある距離が遠すぎる。人生を無駄にしないために、そして仕事を無駄にしないためには、内側に入り込んだ方が良い。興味があったら、臆せず入り込んでいこう。自分自身が、企画の対象に「なる」のだ。その対象がカップなら、カップの気持ちになってみる。手にとられるということ、熱湯を注ぎこまれるということ、珈琲の香り、皿洗い機に入れられるということ、誤って傷つけられ、縁が欠けてしまうというのはどういうことか、想像してみるのだ。相手になりきって、中から外を見てみるのだ。

18. get into what you're into

「身の回りの環境に身を沈めて、自然を隅々まで観察しなければならない。または、対象に身を沈めて、その対象をどうやって再現するか理解しなければ」

―― ポール・セザンヌ［画家］

▶ **新しい視点をお探しですか？**

No.84を読んで、人に教えてみましょう。

19

cut it out

切り捨てる

超大作映画『地獄の黙示録』は、今でも傑作として高い評価を得ている。1976年の3月に6週間の予定で始まった撮影は、最終的に16ヵ月続いた。フランシス・フォード・コッポラ監督の手元には、230時間にのぼる映像が残った。神がかったような演技を求めて、コッポラは同じ場面を何テイクも繰り返して撮った。俳優には積極的にアドリブ演技が求められ、結果として詩的で美しい瞬間も切り取られたが、同時に何時間にもおよぶ使えない映像も生み出された。撮影後、映画は何ヵ月もかけて編集されるものだが、コッポラと編集者のウォルター・マーチは、3年も費やしてようやく『地獄の黙示録』を完成させた。

なぜ、多大な労働を注ぎこんで、その95%を捨ててしまうのか。これはどこから見ても矛盾した行為

ではないのか。最初から使うことになる5％を作ればどうかと言われれば、それは無理だ。どの5％が使えるかというのは、わからないのだから。大変な思いをして手にしたものを削るハメになる編集というのは、実に厳しい工程だ。しかし、クリエイティブな思考の持ち主が作った作品というのは、氷山の一角に過ぎないということを忘れてはならない。そこには何時間、何ヵ月という苦闘が詰まっているのだが、私たちには見えない。見えるのはきれいにまとまった最終形だけだ。

ピカソなら、コッポラの気持ちがよくわかっただろう。絵画の修復を専門としている友人がいる。彼は、レンブラント、ティツィアーノ、マチスといった偉大な画家の作品を、世界中の美術館の要請で修繕して回るプロだ。その中には経費向こう持ちで年に2回、助手の一団を率いてパリに飛ぶという案件もあった。ある銀行の地下金庫に招き入れられると、装甲板で装備された防弾壁の厚さは1メートルもあった。厚さ2メートルの扉は、複

雑な音声認識装置と1メートル近い巨大な複数の鍵によってしか開閉できなかった。この複雑な開錠システムをうまく機能させるためには、2人の人間が同時に操作しなければならなかった。さらには人の体温を検知する熱センサー、ドップラー・レーダー、磁気センサー、動体検知器がそれぞれ複数見張っていた。厳重な警備を潜り抜けると、温湿度が制御された果てが見えないほど広い金庫があった。部屋をぐるりと取り囲む棚には、何万点という誰の目にも触れたことのないようなピカソの絵が所蔵されていた。そこにあるすべての作品の劣化状況を検査し、必要があれば修復するのが、私の友人の仕事なのだ。

アイデアも100個出せば、1つくらいは良いものがあるかもしれない。しかし、5個の中の1つが良いという可能性は低い。コンサルタントとして呼ばれて、企業が開発しようとしている企画を助けることがあるが、そのようなときは1個ではなくて100個のアイデアを出すように社員を促す。最初の40は、ありきたり。次の40は、ちょっと外れたようなもの。最後の20は本当に変わった、シュールなものになる。今まで行ったことのない領域から思考を絞り出すと、そうなるのだ。そして、最後の20個の中から使える1個が見つかることが多い。他の99個は捨てるわけだ。何かを考え出す仕事に携わったら、アイデアを100個出して、中から一番良いものを1つだけ選ぼう。それは気

力も使うし、時間もかかるし、判断力も要求されるが、同時に広い選択の幅を与えてくれる。自分が持っているものを費やすほどに、あなたは豊かになるのだ。

――「一番可愛がっているものを殺せ。君の物書きとしての小さな自尊心がボロボロになっても構わないから、一番可愛いそれを殺すんだ」

―― スティーブン・キング［作家］

▶ **せっかく頑張って作ったものを捨てるに忍びないですか？**

ならば、作り直すコツがNo.63でわかります。

20

grow old without growing up

歳はとっても老けるな

自分自身のことを、自分を取り囲む世界を、そして自分の専門領域について本当に理解する能力を身に着けるには、長い時間を要する。ユニークなデザインで有名な建築家ザハ・ハディドが、国際的な評価を集めて、たくさんの賞に輝くようになったのは、50歳を過ぎてからだった。ポール・セザンヌの初個展は、彼が56歳のときだった。サスペンスの巨匠ヒッチコックが、サスペンスの技巧を意のままに駆使できるようになった頃には、50歳を超えていた。ジェーン・オースティンの本が初めて出版されたのは、彼女が37歳のときだった。チャールズ・ダーウィンが、発行初日に完売した『種の起源』で進化論を発表したとき、彼は50歳だった。

ジョージア・オキーフは、息をのむようなアメリ

カの風景と静物画を、深い愛着と目を見張るような正確さを持って描いた。彼女の作品が関心を集め始めていった。オキーフは既に50代だった。そして60代から70代にかけて、オキーフは徐々に評判を高めていった。ホイットニー美術館で開かれてオキーフを一躍有名にした展示は、1970年、オキーフが80歳を超えてからようやく開かれたのだった。この展示によってオキーフは、アメリカで最も重要な画家という評価を確固たるものにした。しかし、オキーフの心が老いて枯れてしまうことはなかった。彼女の熱意は一度も鮮度を失わなかった。84歳のオキーフは、26歳の陶芸家ファン・ハミルトンとの出会いでさらに若返った。2人がニューメキシコ州アビキューで育んだ関係は周囲を仰天させたが、2人は気にも留めなかった。2人は世界を旅し、お互いを刺激し合った。オキーフが98歳で亡くなるまで、2人は一緒だった。

起業家でも、シェフでも、教師でも、物書きでも、芸術家であっても言えることだが、最高の作品を生み出すのは年輪と共にものの見方が広がり、洞察力が深まってからであることが多い。創造性に関する限り、成熟は有利に働く。人生経験が豊かであるほど、引き出しも増えるのだ。歳と共に自分が何者で、限界はどこになるのか見えてくるのだ。創造性というのは、何か伝えたいことを獲得するということなのだから。

クリエイティブな人でも歳をとることから逃げることはできないが、大人になってしまうことは拒否できる。子供のような遊び心は、一生維持することはできる。あまりに深刻すぎて、とても深刻な顔をして扱うことができないものもあるが、クリエイティブな人はそのことを理解しているのだ。クリエイティブであるというのは、物ではなくて心の問題だ。使う物は絵の具かもしれないし、インクや紙、何でもあり得る。それが何かは問題ではない。要は心の持ちようなのだ。

――「私は非常に遅咲きだった……。しかし、ようやく仕事が上向きになった頃には、新しい考え方や方法に立ち向かう強さを手に入れたと思えた」

――エドヴァルド・ムンク［画家］

▶ **なるほどと思いましたか？**

ならばNo.28で子どもっぽさを受け入れられるように成熟するという話をどうぞ。

21

if it ain't broke, break it

壊れていなければ、壊す

　ミロのヴィーナスとは古い付き合いだ。今でも毎週会う。私が教えているセントラル・セントマーティンズ・カレッジの玄関に、彼女の複製が立っているのだ。ミロのヴィーナスには魅了されっぱなしだ。ルーブル美術館にある本物が見たくても、黒山の人だかりと押しくら饅頭の末にようやくその姿をチラリと拝めるというほどの大人気。マグカップにも、下着にも、飲み物用のコースターにも、石鹸にも、塩入れにもヴィーナスの姿は現れる。果ては、押すとチューと鳴るゴムの玩具版ヴィーナスも作られるほどに、彼女の人気は衰えることを知らない。ミロのヴィーナスは芸術家をも刺激してきた。セザンヌ、ダリ、マグリット。1964年にミロのヴィーナスが日本に貸し出されたときは、50万人以上の観覧者が立ち止まることも許されない混雑の中で鑑賞した。

ミロのヴィーナスは、おそらく完璧でないが故に、古典的な美の権化と言うべき存在感を放つ。1820年に発見されたその瞬間から、この名も知れぬ神秘的な女神の優雅な立像は、世界中を魅了してきた。ヴィーナスの像は、捻った体の動的な姿が特徴的な古典的な彫刻品であり、この世のものとは思えない神秘性を湛えている。繊細な肌ざわりが見事に表現されている。物静かで私たちを寄せつけない佇まいで立つ彼女の顔は、正面を向いていない。視線は、私たちのそれと決して交わることがなく、気位の高さに溢れている。

ヴィーナスの彫刻はたくさん発見されたが、どれもミロのヴィーナスと比べて損傷が激しすぎるか、あるいは状態が良すぎるのだ。ミロのヴィーナスは、もしかしたらきれいに塗られて宝石で飾りつけられ奉られたのかもしれない。しかし塗装の痕跡は跡形もなく、わずかに腕輪と首飾りと冠の存在が、固定用の穴から伺い知れるだけだ。

しかも、誰でも知っているように両腕が欠損している。腕を失った哀しい姿で立つヴィーナス。元来どのようなポーズをとっていたのかは、誰にもわからない。リンゴや楯を持っていたのかもしれないし、鏡を掲げて映った自分を愛でていたのかもしれないが、それは永遠の謎なのだ。だからこそ私たちを魅惑してやまない。不完全の美というやつだ。不完全に美を見出すというのは、一段高いセンスが要求される。完全を求めても、最終的には落胆が待っているだけだ。だから完全でないものを受け入れられる人は、ある種の自由を手に入れられる。

コーヒーのチェーン店スターバックスは、不完全を武器にしている。新しいコンセプトを瞬時に取り入れ実践する。アイス・キャラメル・マキアートだろうが、新しいロゴデザインだろうが、完璧なものに仕上げる前に出してしまう。それから磨いて完璧にしていくのだ。革新的なものを生み出す場合、完全無欠を求めてしまうと時間がかかるし、制約も多くなってしまう。新しいものを生み出すときには、失敗や間違いが不可欠なのだ。それなしでは、新しいアイデアは生まれない。どんな組織にも「完全主義者」がいて、不完全を退けてしまう。だから組織は新しいものを拒否せず、失敗も不完全さも受容する文化を育むにはどうすればいいか、頭を捻らなければならない。

完璧であるということには、果たして意味があるのだろうか。失敗は許されないというプレッシャーの下で何かをするとはどういうことなのか。完全主義というのは、道路閉鎖のような乱暴さで新しいアイデアを止めてしまう。そこで道は終わり、しかし不完全であれば予期せぬ抜け道が見つけられる。基準を高く持つことには価値がある。しかし高い基準を要求するのと完全というのは別物だ。高い基準を持つというのは、可能な限り良いものを追及するということだが、完全というのは、ミスも失敗も許さないということなのだ。

娘のスカーレットが、学校の課題で自画像を要求された。自分の顔を描くのが恥ずかしかったので、娘は曇りガラス越しに写った像を描いた。顔の細部は見えなくなったが、神秘的で興味深い絵になった。娘は、顔がはっきり見えない自画像がどう評価されるか心配したが、講師陣はこぞって賞賛した。ロンドンのサーチ・ギャラリーも気に入ってくれ、娘の絵は同ギャラリーでの展示に含まれることになった。

努めて不完全を目指そう。締め切りを無視し、空港へ行く途中迷子になり、メールの返信を忘れ、パーティがあれば1日早く参上してみる。そっちの方が間違いなく面白いから。諺の逆をいって、

> 壊れているなら、直さず放っておくといい。壊れてないなら、壊すのだ。
>
> ——「人間とは、本質的に完全を求めないものなのだ」
>
> ジョージ・オーウェル［作家］

▶ **その通りだと思ったあなた。**

No.34をどうぞ。偶然に身を任せる秘訣です。

▶ **そうは思わないというあなた。**

何があっても負けずに完全を追及した、歴史上最も偉大な発明家について、次章でどうぞ。

pick yourself up

転んでも立ち上がる

大学で教える経験の中で、そしてアート界の中でも、才能溢れるアーティストに大勢会ってきた。成功を収めた者がたくさんいる一方で、そうはならなかった者も大勢いる。成功する者とそうでない者を分かつのは、活動を続けていれば必ずぶつかる困難や失望の処し方だ。心理学者が9対1の原理と呼ぶものがある。人生の1割は私たちに対して起こること、残りの9割は起こったことに対する私たちの反応という意味だ。1割の部分、つまり私たちに対して起こることは、避けようがない。突風で飛ばされた屋根とか、遅れた電車とか、自家用車に堕ちた隕石とか、そういう現象だ。残りの9割は、しかしあなた自身の判断が決定するのだ。

前向き(ポジティブ)な性癖と言えば、ジェームズ・ダイソンだ。世界初になるサイクロン式掃除機のアイデアを思いつ

いたダイソンは、その後5年間をデザイン、試作、テストに費やし、5000個の試作機を作ることになる。失敗して地に落ちた自信を、4999回引き上げたということになるから、大したものだ。付け加えれば、すべてを自費で賄った。

ダイソンは、ついに完成した満足のいく試作機を手に、売り込みに回った。伝統的な袋式掃除機の製造企業は、揃ってこの袋不要の掃除機生産の申入れを断った。最終的にダイソンのアイデアは日本の企業の目にとまり、日本市場で成功を収めてデザイン賞にも輝いた。ダイソンは工場を作り、2年以内にデュアル・サイクロン型掃除機はイギリスで最も売れた掃除機になった。その波は世界中に広がっていった。ダイソンの機能的かつ流麗な商品は、世界中でデザイン賞を獲り、産業美術館に展示されることになった。

成功する人とそうでない人を分かつもの。それは、ネガティブなことが起きたときの処し方に秘密がある。隕石が落下して車に当たることを防ぐことはできなくても、それにどう反応するかはあなた次第だ。良くないことが起きたとき、誰でも苛立ち、怒り、失望を覚えるものだ。ネガティブな下降螺旋に巻き込まれて、せっかくのプロジェクトを放棄してしまう人もいるだろう。クリエイ

22. pick yourself up

ティブな思考ができる人は、ムカムカする気持ちを脇に押しやり、前向きな気持ちを持ち込むことができる人だ。そして前向きな結果を出せるのだ。こんなことがあった。構内放送が1時間の遅れを告げた。息子のルイスと駅で電車を待っていたときのこと。周囲にいた人々は不平を漏らしたり、駅員を怒鳴りつけたりした。1時間の空白。何もすることのない、言わば死んだ時間にとって、死んだ時間などというものはなかった。スケッチブックを取り出すと、怒る客たちの姿を描き始めた。逆に、電車が来てしまったときにはがっかりだった。息子がこのときにとった態度を思い出すたびに、「死んだ時間」などというものは存在しないということを肝に銘じる。何かを書いたり、描いたり、考えるだけでも良い。できることは必ずあるはずだ。

クリエイティブに思考できる人を見ていると、後ろ向きの感情すらコントロールして、何かをするために使ってしまうということがわかる。物事がうまく運ばなかったら、誰でも苛立ち失望もする。でも創造的に思考できる人は、素早く仕切り直して、もう1回挑戦できる。何か素晴らしいものを創り出したいという気持ちが、一時の失敗に勝るからだ。肝心なのはどう臨むかという態度で、能力でないのだ。

「世界を変えられるなどと大それたことを考えられる人が、世界を変える」

―― アップル・コンピュータの Think Different キャンペーンより

▶ **No.72 に進んでください。世界を変えた男テッド・ターナーを紹介します。**

challenge the challenging

挑まれたら挑み返す

1884年、発明王トーマス・エジソンが、ニコラ・テスラという頭脳明晰な若い技師をニューヨークにある自分の会社に雇い入れた。自分に匹敵する天才であるというふれこみで推薦されたテスラが、やがて目の上のたんこぶになることを、エジソンは知る由もなかった。テスラはエジソンの元でいくつかの製品を設計したが、約束されていた今なら100万ドルに相当する賞与が支払われなかったので、辞表を叩きつけた。

当時、消費者に電気を送る方式は、エジソンの発明になる直流送電によって独占されていた。テスラは、交流という新しい方式を発明した。直流とは違い、交流の方が大量の電気をより遠くまで送電できた。エジソンは、テスラが発明した交流電流は電圧が高すぎて危険であると難癖をつけ、それを証明するために

1890年8月にニューヨークで象を一頭感電死させて大衆に見せた。この恐ろしい実験は一度ではうまくいかず、二度も電流を流さなければならなかった。それでも投資家たちはニコラの交流に投資を続け、最終的にはテスラが勝利を収めた。苦い競争関係から生まれた成果だった。

自分の能力を限界まで試す動機になるという意味で、ライバルは重宝だ。エジソンは真っ向からテスラと対立した。ビル・ゲイツにはスティーブ・ジョブズが、コンスタブルにはターナーがいた。ライバルたちは、競い合ってお互いを高めたのだ。物事がうまく運ばず、モチベーションが下がったとき、競争相手の挙げた成果に駆り立てられるのだ。競争のお陰でより高いところにいける可能性もある。今よりいいものを目

指そうと、より激しい情熱を生み出すからだ。あなたが働く事務所で、あるいは工場で、あなたよりうまくやろうと努力を惜しまないような人がいたら、その挑戦は受けて立つべきなのだ。

1920年代、アドルフとルドルフという兄弟が、ドイツのヘルツォーゲンアウラハにあった母のランドリールームを拠点にダスラー兄弟運動靴会社を起業した。1948年までに、2人は別々の事業を展開するに至り、街の反対側にそれぞれ工場を構えていた。兄は弟に、弟は兄に勝とうという強い意志をもって運動靴の品質向上に努め、結果として彼らは、運動靴業界の世界的なリーダーになった。そう、兄のアドルフの会社はアディダス、弟の会社はプーマなのだ。ヘルツォーゲンアウラハは、「下を向いた街」として知られるようになった。道を行く人々が、他の人がどちらのブランドの靴を履いているか常にチェックするからだ。

ダスラー兄弟の例からもわかるように、ライバルが自分と同程度の能力を持っている方がうまくいく。相手の力が高すぎでも低すぎでもないのであれば、打ち負かす可能性が高いのだ。2012年に、アップルの企業価値は世界一であると報じられたが、スティーブ・ジョブズの目標は時の巨大企業であるコカ・コーラやナイキを出し抜くことではなかった。彼の競争相手はビル・ゲイツだった。

115　23. 挑まれたら挑み返す

同い歳のジョブズとゲイツは、同じ頃に、同じような環境で小さな事業を始めた。2人の競争関係が生み出した成果といえば、世界的なコンピュータの標準オペレーティングシステムとなったマイクロソフトのウィンドウズであり、アップルのiPhoneやiPad、そしてiPodだ。「創ってみたかった夢の商品、そして夢のような新しい知識。僕たちは、そのすべてを手に入れてしまいました。ライバルとして競争しながらね」とはビル・ゲイツの言葉だ。1997年、経営の危機に瀕していたアップルに助け舟を出したのは？ そう、マイクロソフトだった。1億5000万ドルをアップル株に投資したのだ。ゲイツはなぜアップルを助けたのだろう。ジョブズという競争相手を失いたくなかったのかもしれない。お互いに対する敬意を忘れなかった両者は、ジョブズの死を前にお互いを友人と認め合った。長い競争関係の末、誰よりも自分のライバルが上げた成果の巨大さを理解していたのだ。

ライバルの存在は、元気をくれるしモチベーションも高めてくれる。だからといって、競争にかまけて自分の進む道から足を踏み外したり、自分の能力を見誤っては元も子もない。ジョブズはデザインに対する鋭い感性を、ゲイツは技術的な強みを常に味方につけて勝負してきた。イギリスの画家であるジョン・コンスタブルとジョゼフ・マロード・ウィリアム・ターナーも、ライバルとし

23. challenge the challenging

てお互いを高め合った。画家という道は同じでも、2人のアプローチは対称的だった。性格も正反対だった。コンスタブルは洗練された正統派、ターナーは非道徳的で下品だった。コンスタブルは繊細で控え目、ターナーは物怖じせず陽気だった。ターナーは背が低く情動的だが、コンスタブルは背が高く思慮深かった。どちらが優れた画家かという点は別にして、2人とも競い合いながら芸術的な高みに到達したのだ。

1832年にロイヤル・アカデミー・オブ・アーツで2人の絵が並んで展示されることになったが、これは2人の関係を物語る良いエピソードだ。コンスタブルが15年かけて完成させた色彩豊かな絵の隣には、ターナーが数時間で描き上げた、灰色がかった風景画が展示された。展覧会開催前日、画家が自作に最後の仕上げをすることが許されるが、ターナーはコンスタブルの絵の隣にある自分の穏やかな風景画を見て、穏やか過ぎると感じた。ターナーは、やおら画材を取り出すと、何も言わずに赤い絵の具を乱暴に塗った。それは、水面に付け加えられたブイだった。この即興的で見事な一筆が、作品を完成させた。そして今度は、隣にあるコンスタブルの絵が描き込み過ぎて煩く見えた。ターナーは一筆で「小は大を兼ねる」と宣言したのだった。このとき別のギャラリーにいたコンスタブルは、ロイヤル・アカデミー・オブ・アーツに来て絵を見て驚き、「ターナーが先回り

して、一発ブッ放していった！」と言った。コンスタブルは、それ以来先手を打つことにした。風景画の全景に、必ず赤いコートを着た人物を小さく入れたのだ。

ライバル関係は潜在能力を引き出しもすれば、クリエイティブな成功の邪魔もするというのが心理学の見解だ。すべては、あなたが競争をどう扱うかにかかっている。競争心の有効な面については、エクセター大学のティム・リーズ博士が行った研究がある。彼は学生の有志を募って、目隠しをしたままダーツを競わせた。研究関係者たちは対抗大学チームの服を着て野次を飛ばした。敵チームの野次によって対抗心に火が点いた学生たちの成績は、だんだん上がっていった。

あなたの分野が何であれ、競争は大事にしよう。自分を伸ばすために必要なもうひと踏ん張りを助けてくれる。誰でも周りを見れば、1人くらいはそんな相手がいるはずだ。その人の上げた成果を、ちょっとだけ悔しがりながら見守るのだ。

> 「トルストイと同じリングに上がるなんて、まっぴら御免だ」
>
> —— アーネスト・ヘミングウェイ［作家］

▶ **競争より、協力関係の方が向いていると思うあなた。**

No.78 に登場する科学者の話をどうぞ。この人がいなかったら、あなたはとっくに死んでいたかもしれませんよ。

24

find out how to find out

発見する方法を発見する

　私は、5番街を歩いていた。初めてのニューヨーク。何区画も続く、装飾を施された真四角なアパートの列。どれも似通っていて気が滅入るようでもあり、その繰り返しが単調だった。そこに突然、輝くように白いソロモン・R・グッゲンハイム美術館の姿が目に入った。それは、息をのむように入り組んだ、楕円と弧と円の調和が織りなす壮大な交響詩だった。

　この美術館は、あなたが今まで見たことのあるどんな建築物とも似ていない。なぜなら、設計したフランク・ロイド・ライトは、誰にも師事せずに独学で建築士になったからだ。ライトは、建物の設計の仕方を自分で考え出さなければならなかった。そして独自の方法を編み出した。「正解」を知らないということは、武器にもなる。もし、教えられた通りにやれば、その

方法は他の人と同じになり、出来上がったものはありきたりで、当たり前のものにしかなりようがない。普通の方法を習った建築士が設計すると、普通の建築物になる。しかし、あなた独自の方法を生み出せば、その方法はおそらく新しい方法になる。そしてその結果も新しいものになる。知識の欠如が、新鮮な視点を持ち込み得るのだ。

ニューヨークのグッゲンハイム美術館は、外観も素晴らしいが内側も負けていない。ドーム状の天窓目指して螺旋通路が登っていく。訪れる人をわくわくさせる仕掛けであり、現代美術を独創的な方法で展示する手段でもある。広間から人工大理石を敷きつめた床に至るまで、円という形があらゆるところに見られる。美術館が伝統的に持っていた箱のような重々しさを軽やかに捨て去ったライトの設計は、1959年以来変わらぬ新鮮さを保ち続けている。ライトの設計は、極めて個人的な表現をしてもよいのだと建築デザイナーに気づかせた。だからこれ以降に設計されたすべての美術館は、何らかのかたちでグッゲンハイムに負うところがある。

フランク・ロイド・ライトは、マジソン高等学校に通ったが卒業はしなかった。大学にも入ったが学士号を得ずに途中で辞めた。製図工として建築事務所に雇われたライトは、独学で建築デザイ

ンを勉強した。ライトは、一般的にはビル建築にしか使用されない大量生産される素材を使うという、奇抜な方法で家を設計した。当時流行っていた細かく分割された屋内のデザインを避けたライトの設計は、壁面を大きくとり、ゆったりしたリビングの空間にはガラス張りの壁を採用した。技術的な理解が不十分だったので、ライトの設計した家は屋根が漏るなど実用性に問題もあった。予算計画は無いも同然。常に技術的な問題に直面するはめになっても、しかしライトに依頼した顧客は、歴史に残るようなデザインに満足するのだった。

ライトはルールを破り続けたが、それは反逆精神によるものではなく、単にルールを習っていなかったからだった。自分が正しいと感じたことをやっただけだ。「正統な方法」を知っていることが、足枷にもなるということだ。

ジョン・ハリソンも「正統な方法」の外で自由に発想した人だった。1730年、ハリソンは航海用の高精度機械時計クロノメーターを発明した。船が大嵐の中にあっても機械装置によって精度を保てるという、画期的な発明だった。航行中に高い精度で経度を測定できなかったことが原因で、何世紀にも渡って数多くの船乗りが海難事故で命を落としてきた。ハリソンの発明は、その問題を解決した。[これ以前の経度測定器は振り子を使っていたので、船の揺れに左右された]。

ハリソンは、時計職人としての技を師事したのではなく、独学で身に着けた。ハリソンの伝記にはこのような一節がある。「もしハリソンが、どこかの親方に弟子としてついていたら、彼もまたその他大勢の弟子と同じで、このような時計を発想することはなかったに違いない。親方の教えを忠実に守り、言われた通りの作業を上手にこなして安定した収入を得たに違いない。そして失敗を厭わずに、危険を顧みずに挑戦をすることなどなかったに違いない」。

訓練という言葉の反意語は無訓練ではない。そうではなくて、教えを乞う者が自分で考えられるように助けてやるということだ。社会は、訓練されていない心を必要としている。大学で教えているのがこんなことを言うのも、何とも居心地の悪いものだが、学生には私ではなくて自分に耳を傾

けるように指導した方が良い。伝統を無視して考えられるように、助けてやるのだ。

大学も含めて、学校というのはうまくいくことが確認された方法だけを教える。学校教育というのは銀行的な方法論で教えるのだ。知識は貨幣のようなものであり、蓄財されたら金庫にしまって鍵をかけておくものだと言わんばかりに。学生は疑問を抱えて入学し、答えをもらって卒業していく。誰もが自分が気づかない潜在能力を持って、天才としてこの世に生れ出るのだが、学校教育と伝統によって凡人になっていくのである。

あなたは、歩き方の本を読んで歩けるようになったのではない。歩いてみて、転んで立ち上がりながら歩けるようになったのだ。何かをするときに、「正しい方法」などはない。あるのは「自分のやり方」だけだ。何をするにも、自分のやり方が何か考えながらやろう。

――「規則を全部身に着けるまで待っていたら、今の私はなかったでしょう」

―― マリリン・モンロー［俳優］

> すべての人を、そしてすべてのものを疑う楽しみが No.12 に書いてあります。

25

leave an impression

心に残す

第二次世界大戦で戦死した学生たちの名前が刻み込まれた記念銘板が、イェール大学にある。同校で彫刻を学んでいたマヤ・リンという女性は、その前を通りかかるたびに刻まれた名前を指でなぞらずにはいられなかった。溝を伝う指から、戦死した兵士たちとの絆のようなものを感じた彼女は、その感触を忘れることはなかった。

後に、ワシントンD.C.に建てられることになるベトナム戦争戦没者慰霊碑をデザインしたときも、マヤ・リンはイェール大学で感じた手触りを記憶していた。戦死した兵士たちの名前を刻んだ、黒くて長い石の壁で構成されるこの慰霊碑は、デザイン史に残るものだった。階級のような詳細はなく、あるのは兵士の名前のみ。彼らの死は分け隔てなく、平等に悼まれる。

6万近い名前が刻まれているが、その多くは若くして散った命だった。素材として反射性の高い黒い石版が選ばれた。訪れた人が慰霊碑の前に立ったとき、刻まれた名前と一緒に映った自分の顔が見える。過去と現在が象徴的に交わるのだ。大抵の戦没者記念碑は、手の届かないところに据えつけられた兵士の銅像のようなものだが、過去数十年の間にこのベトナム戦争戦没者慰霊碑を訪れた何十万という人々は、碑に刻まれた名前に指を這わせてきた。リンは、イェール大学で受けたひらめきを、より大きなスケールで再現してみせたのだ。ベトナム戦争で戦死した知り合いがいなくても、慰霊碑に刻まれた名前を指でなぞったり、紙を重ねて鉛筆で名前を写し取って亡くなった者に思いを馳せる人々を見るのは、心を抉られるような体験だ。

見る者に驚きや、興奮や、刺激といった印象を残す何かがあることに気づいたとき、その何かに人々の関心を向けてやるだけで十分なこともある。自分自身が感じた印象を大事にするのだ。あなたを魅了した何かは、おそらく他の人も魅了するはずだから。誰も気づかなかったことに気づかせてあげるだけで、十分クリエイティブであり得るときもある。どんなに小さくても、あなたに印象を残したものを記憶しておこう。いつかその気持ちを使って何かするときがくる。あなたの心に残った印象は、きっと大勢の人の心にも残るに違いない。

「芸術というのはあなたが見ているものではなく、あなたが他の人に見せるもののことを言うのだ」

―― エドガー・ドガ［画家］

▶ **この話でひらめいたあなた。**

見過ごされた人々に執拗に光を当てたトルーマン・カポーティの話はいかが。No.40です。

▶ **ひらめかなかったあなた。**

人に印象づけることは忘れて、参加者すべてがノーベル賞に輝いたという、史上最も成功した授業を見てみましょう。No.10です。

design a difference

違いをデザインする

　小包が届いた。うきうきとそれを開けると、中には思いもよらぬものが入っていた。それは14インチ幅の、滑らかな卵型の物体だった。シドニーにあるボンダイの海のような青と白で彩られた殻は、氷のように透き通っているが、防弾ガラスより頑丈だった。見たこともないようなこの色彩は、どこか異星の雰囲気を湛えていた。七宝焼きのような外装の下には、中身がぼんやり透けて見えた。継ぎ目や溝といった成型の痕跡は見られず、魔法のように軽いこの滑らかな物体は、工業製品というよりは錬金術で生成されたかのような趣と持っていた。地球外から来たかのようなこの物体は、思わず手で触れて幻ではないことを確認したくもなる。私たちの文明が理解できるどんな技術も超越した、異星の技術で作られたかのように見えた。

箱から出てきたのは、iMac G3だった。発売された1990年代後半、それは確かに宇宙的な存在だった。どのような魔術で造られたのだろうと首を傾げたのは、私だけではなかったはずだ。

スティーブ・ジョブズは、決して豊富ではないデザインの知識を駆使して結果を大きく変えられる男だった。独自性の高いスタイルはアップルの代名詞になった。競合他社が技術的な側面に注力しているとき、ジョブズは外見にこだわった。iMacシリーズが発表されるまで、コンピュータというのは見るも不恰好なものだった。では、どうしてジョブズだけが、あのように違った思考を持つことができたのだろう。

大学時代のジョブズは、自分が興味を持った授業以外は受けなかった。ある日、カリグラフィーの授業を告知するために作られた美しいポスターに出会ったジョブズは、一目惚れで授業を受けた。そこで彼は、活字の書体には一字一字個性があるということを教わった。言葉を形成する以前に、文字そのものに意味がこめられているということを知った。活字の配列というものは、機能的であると共に魅惑的だった。それは、科学的には捉え得ない微妙な芸術性であり、ジョブズはそのことに気づいたのだった。

26. design a difference　　130

ジョブズは、アップルコンピュータという会社を芸術と高速演算の交差点として捉えた。技術とデザインを分けて扱うことをやめ、一部マニア向けの不恰好なものだったコンピュータに、華麗なスタイルを与えた。マッキントッシュのコンピュータに多くの字体が実装されているのも、例のカリグラフィーの授業のお陰だ。フォントは見た目も美しく配列され、スタイル重視は一目瞭然だ。そして、それがアップルを競争相手から引き離す要素でもある。ウィンドウズもジョブズの思考を模倣した。その意味では、すべてのパーソナルコンピュータはジョブズの影響を受けていると言える。アップルは技術革新の先頭を行く会社というわけではないが、他社のアイデアを作り変えた。パソコンを市場に導入したのはIBMだったし、スマートフォンを最初に作ったのはノキアだった。アップルが最初に作ったイノベーションと言えば酷いものばかりだ。アップル・ニュートンやG4キューブを覚えている人がいるだろうか。覚えるにも値しない。ビ

ル・ゲイツは、こう言っている。「僕たちもタブレットは作ったさ。アップルが手を出すずっと前に、何種類も作った。でも、いろいろな機能を一番うまくまとめたのはアップルだったということだね」。ジョブズは当時を振り返って言った。「見た目の美しさと品質が徹頭徹尾管理されなければ、私は落ち着いて安眠できない」。

起業家やクリエイティブな思考の持ち主は、たとえそれがどんなに小さくても、持っている情報を最大限活用できる人たちなのだ。持っている知識は常にふるいにかけられ、一見些末なものでも使い倒す。膨大とはいえない知識を武器に、ジョブズはコンピュータ産業の因習に挑んで勝った。過剰でないことによって優れたデザインになるということを、ジョブズは世に問うたのだ。自分でも気づかないような何かが、閉じられていた扉を開いてくれる鍵なのかもしれないのである。

——「デザイナーが自分のデザインが完成したことを知るのは、もう足すものがないからではなく、もう引くものがなくなったときなのだ」

——アントワーヌ・ド・サン＝テグジュペリ［作家・飛行士］

▸ 世界で最も優れたデザインでありながら、最も使えない台所用品の話を No.9 でどうぞ。

27

be as incompetent as possible

達人にならない努力

私は腰かけて、丸1日の間、時計を見守った。実に引き込まれる体験だった。

クリスチャン・マークレーというアーティストの手による『クロック』という映像インスタレーション作品がある。何千という映画から、時刻に関係する場面を抜き出してつないだ24時間の作品だ。抜き出された場面には、それぞれ時計が映っているか、または台詞で時刻が言及されている。それは、白黒映画の日時計だったり、『イージーライダー』でピーター・フォンダが腕時計（11時40分を指している）を見てから捨てる場面だったり、ローレンス・オリビエの『ハムレット』からは「哀れ、ヨリック！」の場面で聞こえる定時15分前の鐘といったもので、それぞれが「現実世界」の本当の時刻に対応して同期されているのだ。この作品

そのものが、巨大でまったく実用性のない時計なのだ。見る者は、時間というものの本質を考え始める。映画で扱われる時間とは何か。そして私たちの人生を刻む時間とは何か。強いアイデアに支えられていつまでも走り続けることができる傑作だ。『クロック』という作品は、強いアイデアに支えられていつまでも走り続けることができる傑作だ。マークレーの持つ技術は特筆するようなものではないかもしれないが、彼のコンセプトは実に印象的だ。素晴らしい技巧は忘れてしまっても、力強いアイデアは心に残り続ける。

クリエイティブな思考というのは、何を見て、何を感じて、何を表現するかということだ。技巧があれば便利だが、技巧は本質ではない。技巧で人を感動させたいという罠に落ちてはいけない。技巧と能力の混同はよくある誤解なのだ。能力は、物事をどう理解するかということであり生来備わっているが、技巧は訓練と反復によって身に着けられる。毎日何時間もの練習を厭わないオペラ歌手は、歌うことへの愛を表しているのか、それとも技巧を見せびらかしているにすぎないのだろうか。歌が好きだから歌う。これはとても心を満たしてくれる。クリエイティブな心は惹かれるものを探求していくのであって、身を守る鎧を作るために技巧を獲得しているわけではない。

巨大な企業をうまく経営するには、損益計算書を見極め、経営管理術を駆使し、財政や金融に関

する豊富な知識を動員しなければいけない。というのは、果たして本当だろうか。リチャード・ブランソンは、何百万ポンドという価値と400を超える企業を傘下に収めるヴァージン・グループの創始者であり、ナイトの称号も持っている大物実業家だ。そのブランソンはあまり算数が得意でないということが、ある役員会議で露呈した。彼が総利益と純利益を混同しているということに、役員の1人が気づいたのだ。その役員は海の絵を描き、網の中にいる魚が純利益、網の外にいる魚が収益であると説明した。視覚化された説明を見たブランソンは、仕組みを理解した。彼は収益と利益をごっちゃにしていたので、思ったほど利益が大きくなかったことに失望した。確かに、純利益と総利益の違いを理解するのは商売のイロハだが、ブランソンはそれなしで6000人の従業員を抱える帝国を築いてしまった。この場合、彼は算数が苦手なお陰で細かい収支状況に囚われることなく、大きな全体像を見据えることができたのだ。算数は他の人にやらせればいい。商売の基本はなってなくても、ブランソンは商売に必要な才を持っている。大衆が欲しがるものを嗅ぎ分ける本能と、それを実現する力を持っているのだ。

私の教えたセミナーで、必要とされる専門性の高い技術も知識も持ち合わせていないために、自分のレストランを持つという生涯の夢が実現できずに困っている学生がいた。そこで私と2人で知

恵を絞り、キッチンのないレストランというアイデアを出した。調理場がない代わりに、近隣に何軒かあるテイクアウトの店のメニューから選んでもらい、食事を取り寄せるのだ。ウェイターは客に料理の内容とかかる時間を説明し、客に欲しい料理を選んでもらい、それをテイクアウトの店で注文、出来上がった食事を盛りつけ直し、客に供する。ほどなく彼と仲間たちは、飲食店経営の経験はなかったが、この方法で自分の店を始めることができた。この学生には、少しずつ蓄えた財でシェフを雇い調理場を整備し、自分たちで考えた料理を作るようになった。

　技巧を強調してコンセプトがお留守な人がいるが、つまりその人はアイデアが枯渇しているということなのだ。真にクリエイティブな人は、自分の得意分野についての理解を深め、アイデアを表現したいのであって、技巧を見せびらかすことに興味はない。「どうやる?」と問うて、技巧を磨くのは機械的な心の持ち主のやることだ。好奇心のある人は「なぜ?」と問うて理解しようとする。

> 「うまくできないのは損ばかりではない。何でも受け入れる心を持つ助けになる」
>
> —— ロベルト・カヴァリ［ファッション・デザイナー］

▶ **そう思いますか？**

ならば、No.2を読んで、生涯初心者でいましょう。

28

be mature enough to to be childish

子どもっぽく振る舞えるほど
大人になる

スティーブ・ジョブズは仰天した。アップルのCEOである彼は、ホウビー＝ケリーという若者が集まって起業したデザイン集団に大きな仕事を任せた。結果が良ければ、若いデザイン集団の評価が決定的なものになるのは間違いなかった。アップルはその流麗なデザインで国際的名声を博していたわけだが、彼らがジョブズに差し出した成果物は、まるで5歳児が保育園で作ってきたような代物だった。いろいろな種類の切れ端にスティックタイプのデオドラント製品のボール部分、冷蔵庫の部品、自動車のギアシャフトの一部、スーパーで買ってきた皿といったものが、テープと輪ゴムで何とかくっついていた。

デビッド・ケリーと同僚たちは企業を経営する立派な大人だったが、このときは何日も子供のように遊ん

でいた。様々な素材の切れ端や保育園から持ってきたような道具を手にした彼らは、毎日楽しんだが、出来上がったものを鬼のように厳しいジョブズの評価に晒さなければならなかった。

　1980年代に入った頃、開発されるすべての製品はまず正式に詳細な製図として書き起こされ、製図の指定通りに立体化された。それはとても時間のかかる、高度に洗練された工程だった。まさにシリアスな大人の世界だった。ケリーはそんなやり方は御免だと思った。時間はかかるし、制約が多すぎる。手に取れるものであれば何でも使い、いろいろ試しながら手早く試作品を作りたかったのだ。仕上がりは雑だったが、アイデアを素早く視覚化できるのが要だった。

　ジョブズは、この寄せ集めの継ぎ接ぎが何を意味するのか、瞬時に理解した。それは、革命的なコンピュータ用のマウスだった。最も身近で、しかも最も洗練された技術の誕生だった。ケリー以前のマウスといえば、上下左右を直線に動くだけで、融通が効かない部品をぎっしり内蔵し、しかも高価だった。自由に運動する球体（スティックタイプのデオドラントから頂戴したボール）と光エレクトロニクス系のシステムを組み合わせたのがケリーのマウスの基本原理であり、それは世代を超えてマウスに応用され、何千万というマウスに使用された。この成功によりホウビー＝ケリーは、国

際的デザインコンサルタント会社であるIDEOへと進化を遂げた。

大人を真面目に遊ばせるには、どうすれば良いのだろう。セミナーで教えるとき、ボブ・マッキムによって有名になったある実験を試すことがよくある「マッキムはスタンフォード大学デザインプログラムの中心人物だった機械工学部の教授」。マッキムはIDEOにも小さからぬ影響を与えた男だ。セミナーの受講生に紙と鉛筆を与え、隣に座っている人を描いてもらう。そして絵を見せ合ってもらう。照れ笑いや、何度も謝る姿が普通に見られる反応だ。

この実験は私たちがいかに他人の評価を恐れているかを表している、マッキムは感じた。自分の考えを披歴することを恥ずかしがってしまうので、その不安によって冒険心が消されてしまうというわけだ。同じことを子どもにもやらせて較べてみる。子どもは、誰が見ようとお構いなしだ。安心できる環境にいるほど、子どもはのびのびと遊ぶという研究結果もある。それは大人でも同じなのだ。

大学で講義をするときも、コンサルティングをしているときも、私はみんなが遊び心を持てるよ

うに、自信を失わないで済むような環境を創り出そうとする。遊び心は私たちを伸ばしてくれる。いいアイデアが出てこず、競争相手に出遅れている気がすると訴えるような企業があったとする。おそらくそこの従業員は不安を抱えて恐れている。上司や同僚に何か言われまいかと戦々恐々なはずだ。「間違ったこと」をしたり言ったりしてしまうのを、恐れているはずだ。

1940年代には、ジャン・デュビュフェをはじめとする芸術家たちが、遊びの価値を再評価する動きに先鞭をつけた。デュビュフェは、子どもが制作した作品に溢れる奔放な感覚に魅了されたのだ。そのような奔放さは、一般的に無価値または原始的であると切り捨てられたが、デュビュフェはその自意識の不在を新鮮に感じた。デュビュフェは単にスタイルとしての子どもらしさを模倣したのではなく、無垢で洗練されていないアプローチそのものを真似てみたのだ。成熟には様々な利点があるということに改めて気づく一方で、デュビュフェは自分が忘れていた創造するための重要な要素

にも気づいた。そう、遊ぶことだ。

デュビュフェは、子どものように抑圧されていない心を取り戻して制作することにした。彼の描く絵は生命力に満ち、子どもらしい粗削りのエネルギーと大胆な新しさに溢れた。乳児のように、先入観を持たずに何でも喜びをもって受け入れ、何でも試し、何にでも興味を持って制作するようになったのだ。「5歳児でもできる」とこき下ろす批評家もいたが、やがてデュビュフェは国際的名声と芸術史上の確固たる地位を獲得した。子ども心を持つことで、歳はとっても若々しい心と気持ちを失うことがなかったのだ。

重役たちが燃え尽きてしまって業績が芳しくないある企業が、成績のいい部課長を、心労から救ってやって欲しいと打診してきたことがあった。ストレスによる生産性の悪化のツケは、百万ドル単位で会社を苦しめていた。すし詰めのスケジュール、押し寄せる締切り、そして責任の重圧。重役たちは、もう仕事をしても楽しくもなんともないと訴えた。そこで私は、みんなにどんなことをすると楽しい気分になるか尋ねた。次に、それをするにはどれくらい時間がかかるか聞いた。このとき重役たちは、楽しいことをすれば1日以上かかるという事に気づいた。楽しいことをする時間が

143　28. 子どもっぽく振る舞えるほど大人になる

ないのだから、楽しいはずがない。そこでそれぞれが挙げた楽しい活動を30分以内になるように分割してもらった。1日の流れの中に、楽しい活動が何度も顔を出すことになった。ストレスは激減し、生産性は跳ね上がった。何よりも、仕事に対する満足度が高まり、私生活も充実したのだ。

悪いのは社会かもしれないし、親、教師、文化、学校のどれでもあり得るが、一般的に子どものように振る舞う自由は奪い去られ、代わりに抑圧が私たちに覆いかぶさるのだ。間違いを恐れ、裁かれ、笑われることを恐れる。創造することに怯えてしまうと、ともかく新しい方法を試してみることの喜びそのものが失われてしまうのだ。

未来は、遊び心を取り戻せた人のものだ。創造的なのは大人のあなたではない。自分の中にいる子どものあなたなのだ。子どもは自由だ。何をすると怒られるかなんてことには関心がない。何をするとうまくいくかということにも興味がない。一方大人は、前にやってうまくいった方法を繰り返すだけだ。何をやるにしても、初めてのようにやってみること。子どもにとっては、前のやり方なんて存在しない。何をやるにも初めてなのだ。規則も先入観も持たずに探検する。子どもが大人になる過程のどこかで、この能力が窒息を起こす。あなたは学校で学び、そして学校に試される。

人生においては、すべてのことがあなたを試し、そこからあなたは何かを学ぶ。そして、後者だけが本当に効果的な学びの道なのだ。

——「道端で遊んでいる子どもたちの中に、私が悩んでいる物理の難問を解決できる者がいるはずだ。子どもたちは、私がとうに失ってしまった感覚を、たくさん持っているのだから」

—— ロバート・オッペンハイマー［物理学者］

▶ **まだ落ち込んでいますか？**

No.79に遊びに行ってください。

28. 子どもっぽく振る舞えるほど大人になる

maintain momentum

勢いに乗っていく

頭の中で執筆のアイデアがひらめいたら、F・スコット・フィッツジェラルドはそのアイデアを育てることに全神経を集中した。フィッツジェラルドは、1920年代のジャズエイジ（フィッツジェラルド本人による命名）の定義そのものとなった『華麗なるギャツビー』他、古典的名作の生みの親であり、20世紀を代表する作家の1人だ。

フィッツジェラルドは、改稿の鬼だった。執筆中のフィッツジェラルドは、物語を呼吸し、物語を生きた。休む暇もなく語り口を修正し、来る日も来る日も読み返しては、納得いくまで書き直し続けた。本人は、この性癖を頑迷さと捉えていた。その結果紡がれた複雑な文章は、あたかも荒々しく疾走する野生馬の様相を呈したが、フィッツジェラルドの見事な手綱さばきが

荒馬を御しているのだった。彼が常に昂ぶった精神状態で執筆しているのが、読めば手に取るようにわかる。書き直し続けるにつれ、一層強烈さを極めていく彼独特の言い回し。フィッツジェラルドしか持っていない独自の声だった。彼はすべての文に完璧さを追求した。

素晴らしいアイデアは、まるで雷のように私たちを打ち、熱に浮かされたように興奮させてくれる。それはエネルギーの塊なのだ。でも、どんなに素晴らしいアイデアでも、放っておけば冷めてしまう。だから、そのアイデアを思いついたときの衝撃を忘れないようにしなければならない。家の改装でも、ボートの修繕でも、店を出すときでも同じこと。勢いに乗るのは大切だ。問題がまったく見当たらなくなるまで、自分のアイデアを磨き続けよう。勢いが途切れると、アイデアとあなた自身を繋いでいた糸が切れてしまう。すると心の中の皮肉屋が目を覚ます。疑いが頭を上げ、気力が落ちる。クリエイティブなことを始めるときに大切なのは、ともかくやること。そしてやり続けることだ。

——「クイーンの活動を始めた頃、あまりの勢いに他のことなど手につかなかったほどだ。自意識の95％はバンド活動に充てられていた」

——ブライアン・メイ［ギタリスト］

▶ **絶対に折れなかった作家の話をもうひとつという方は、**

No.16へ。ついでに、次章の目標を持たない人の話もどうぞ。

aspire to have no goals

目標を持たないという目標

ハサミを手に取って、このページを裁断してみる。元々の意味がまったく失われるまで単語や文節を切り抜いて、入れ替えたり前後させてみる。すると、何か特別なことが起きる。予想もできなかったような言葉が、降りてくるのだ。普通とされる文章構造や、文を書くという行為そのものから自由になった途端、心があらゆる方向に拡張を始める。

ゴールを持つことにより、結果が定義される。ゴールを決めると、そこまでの道のりが労働になってしまう。あらゆる可能性に対する想像力が、閉じてしまう。道のりが興味深ければ、おそらく結果も興味深いものになる。想像力を閉ざさず、実験する心を忘れずに可能性を試していくのが、クリエイティブな人というものだ。目標を決めてしまったことで、決まった道を歩

くハメになることもある。目的を探す行為自体が、創造性と探求心の妨げになってしまうからだ。1つの目標だけを見つめながら歩き始めてしまうと、それ以外のものは見えなくなる。燈火という1つの目標だけに向かって飛んできた蛾は、結果として焼き殺されてしまうのだ。

目標を定めない創造性を体現した作家の1人として、ウィリアム・バロウズがいる。最も強い影響力を持つ作家の1人であるバロウズは、ゴールを持たずに作品を書き始めた。直線的に物語を語るという伝統的な方法論とは別のやり方を模索したバロウズは、この章の最初に書いたように、文章を切り貼りしてシャッフルした。書き始めながらバロウズは、それがどのような話で、登場人物が誰なのかも知らなかった。新聞や書籍といった印刷物から文章を切り抜いたバロウズは、しばしば切り抜きを無秩序に並べて、文章を再構成した。この手法によって、尋常ではない文章の配列が、そして目を開くような語句が生み出された。バロウズの前に、予期できない道

が開かれたのだ。伝統的な構成という名の拘束具から自由になり、起承転結を捨てたバロウズは、文壇に旋風を巻き起こした。

目標は、あなたの行動を規制する。他の道を探検する余地が無くなってしまう。仮に何かすごい可能性が見えてきても、目標を守るために捨てられてしまう。正確な計画を立て、時間を守るように私たちは教えられるが、これこそが目標を立てるとクリエイティブになれない最大の理由だ。目標に到達するためには、視野を狭めざるを得ないのだから。目標管理の利点は大袈裟に語られ、その欠点は無視される。2009年にハーバード・ビジネススクールで発表された「手におえないゴール＝詳細すぎるゴール設定につきまとう副作用」という論文は、ゴール設定につきものの副作用を説明している。論文中のケーススタディを見てみよう。シアーズが従業員に、1時間働くごとに147ドルの売上げをノルマとして課した。従業員の目的意識は高まったが、超過請求をする者が現れて店の信用を傷つけた。フォード社製のピントという乗用車の例も見てみよう。追突により後部に衝撃を受けると発火するという事故が相次ぎ、55人が死亡、負傷者も多く出した。1970年までに2000ドル以内で車を作るという目標を達成するために、安全検査が省略されたことが原因の1

つだった。

競争相手に自分の戦略を見抜かれないかと心配なら、ジョン・フォン・ノイマンの『ゲームの理論と経済行動』の中に良いアドバイスがある。自分の戦略を切り刻んで再構築してしまうのだ。そうすれば、競争相手がたとえあなたの戦略を知ったとしても、結果を予測しようがないので、手が打てない。

どこに行くか決めずに出た旅は、驚きに満ち溢れる。そして、結果として作り上げられたものは、ずっと豊かになるのだ。究極的には、目的意識など持たないことが私たちの目的であるべきだ。達成しようというやる気は重要だが、ゴールそのものを見つけるのではなくて、何に焦点を定めるべきかを考えよう。決定されたゴールは行き先を決めてしまうが、何に焦点を定めるか探していけば、時間の無駄を省ける。ゴールは1つの出口でしかないが、焦点だけ定めておくというのは、多くの可能性への入口なのだ。どういう段取りで仕事をするかなんて決めなくて良い。ともかく歩き出すのだ。

「結果が見えたときこそ、道に迷うものです」

— ファン・グリス［画家］

▶ **何もしない方がより良い結果を出すという話の続きは No.55 をどうぞ。**

make the present a present

今という贈り物

今というこのときに埋没すること。今という瞬間だけを生きること。それは才能であり、その才能は大事にしなければならない。作曲家のモーリス・ラヴェルは、第一次世界大戦の最中に、そのことに気づいた。

輸送トラックの運転手として出撃を命じられたラヴェルは、襲いくる砲弾や、狙撃手、毒ガス、そして機銃の雨をかいくぐりながら前線に物資を届けるべく、穴だらけの道を疾走した。冬は道路が凍結し、春の雨は戦場を沼地に変えた。長時間足を水に浸けたままの兵士たち。3倍にも膨れ上がった足は壊死を起こし、結果として足を失った者も多くいた。不毛の大地に散りばめられた死体を糧にして、犬ほどの大きさに育ったネズミが徘徊していた。野外に掘られた便所が放つ悪臭からも、死体から立ちのぼる腐敗臭からも、逃れようはなかった。ラヴェルは風雨に晒され、凍傷に悩

み、赤痢に耐えた。絶え間ない戦場の轟音により、稀に静寂が訪れても耳鳴りはやまなかった。

ある晴れた朝、ラヴェルはトラックを走らせていた。両脇に砲撃で死に絶えたような市中を抜けて行った。冷気を含んだ澄んだ空気を通して、遠くに廃墟と化した城が見えた。城の中に入ったラヴェルは、奇跡的に無傷で残されているエラール式のピアノを見つけた。ラヴェルはピアノの前に座ると、ショパンを弾いた。自分を取り巻いていた恐怖は、あっという間に消え去った。ピアノを弾きながらラヴェルは果てしなく高揚した気分に身を任せた。時間も場所も忘れて音楽に没頭した。ラヴェルは後にこのときを、人生でこれ以上は無い最高の瞬間だったと回想している。思うに、恐怖に取り囲まれていたからこそ、この瞬間に感じた快楽がより強烈なものに研ぎ澄まされたのだろう。

ラヴェルは、どうやって身を取り囲む戦争の恐怖を遮断できたのか。ラヴェルが友人たちに当てた書簡をひも解くと、彼には自分の思考や気分をよく理解し、うまく制御する能力があったということがわかる。思考や気分に支配されるのではなく、逆に支配できたのだ。頭に浮かぶ思考というものは、自分自身が作り出すのではなく、自分に降りかかってきたものだと信じている人も多い。

しかし、ラヴェルは自分の心がどう働くか理解しており、気分は自分で作り出しているにすぎないということも知っていた。自分を取り囲む環境から心理的に距離を置き、その瞬間、その場所にいる自分に全神経を集中することができたのだ。過去に抱いた後悔や、未来への不安が今この瞬間を台無しにすることを、拒んだのだ。頭の中で考えていることが、もし周囲の人や物事といった外的な要因によって出てくるとしたら、あまりの無力さに耐えきれないに違いない。ラヴェルは、状況に応じて自分の態度を制御することができた。その鍵は、彼の場合は音楽だ。アーティストの多くは、演奏中や制作中は我を忘れて夢中になり、周りのことは見えなくなってしまうと言う。ラヴェルはそのような状況に身を置くのに慣れており、意のままに操れたのだ。つまり、我を忘れて夢中になれる何かを見つけることが重要なのである。

ラヴェルは《クープランの墓》をはじめとする人気の高い曲を、戦争の最中に書いた。自分が置かれた恐ろしい状況や凄惨な体験を、前向きな力に変えたのだ。ラヴェルにとって人生とは、体験を味わうということだった。良い体験も悪い体験ものみこんで、さらに新しい、より豊かな体験を求めるのだ。人生の喜びはどこか遠くではなくて目の前に、まだ見ぬ未来ではなく、今ここにあるのだ。

今自分がやっていることに愛情を注ぎ、我を忘れてのめり込むのは重要なことだ。心理学者のミハイ・チクセントミハイが、こう言っている。「流れ(フロー)とは、何の見返りも求めず、ひたすら何かを楽しむ状態を指します。自我は消滅し、時間が経つのも忘れて流されていくのです。つまり一切の行動や思考は、ジャズの演奏と同じように、一瞬前の行動や思考から連続した状態になるわけです」。

［フローは心理学用語で、完全にのめりこんでいる状態］

どこにいて何をしていようが、今やっていることに我を忘れてみること。その体験が美しくても醜くても、良くても悪くても、その中に身を沈めてしまわなければならない。今自分が置かれている状況が、あなたの運命を決めてしまうのではない。今は未来への出発点にすぎないのだ。

——「現在を全力で生きるのが、未来への最高の贈り物です」

—— アルバート・カミュ［作家］

▶ **同意しますか?**
..

勢いがあるうちにNo.29へ行って、今を生きましょう。

▶ **同意しませんか?**
..

1年お休みしてからやり直しましょう。No.33へどうぞ。

32

open your mind

心の扉を開いておく

アンディ・ウォーホルの開かれた心は、彼のスタジオにも反映されていた。扉は常に開放されていたので、通りすがりの人でも入ってきてウォーホルに話しかけたり、何らかの助言をしたり、あまつさえ制作の手助けさえできた。プライバシーなんてものは存在しなかった。作業用の個室もなかった。すべては開放され、誰の目にも触れるようになっていた。

ウォーホルのスタジオでは、開放的な雰囲気に惹かれたクリエイティブな人々がだんだん集まってきて、1つの大集団を形成した。中には、絵を描いているウォーホルにアイデアを出したり、作業を手伝ったり、自分で制作している者もいた。ウォーホルはまるでスポンジだった。スタジオの中を飛び交うアイデアを残らず吸収してしまった。様々な背景からウォーホ

ルに惹かれて集まってきた人たちは、魅力的で個性的、さらに各々が称賛に値する才能の持ち主だった。スタジオ内で自由に振る舞うことを許されていた彼らは、ウォーホルの共鳴板として機能した。ウォーホルは権威的に振る舞ったりしなかった。多くの才能ある人たちに囲まれ刺激を受けたウォーホルは、それぞれが好きなことをするに任せていた。ウォーホルはあくまで受け身で、他の人たちがアイデアを携えて吸い込まれていける空洞だった。そこは誰もが自由にアイデアを持ち寄って貢献できる、素晴らしく創造的な世界だった。ここに来て生まれて初めて自分に正直になれると感じた者も大勢いた。スタジオは、あらゆる種類の実験的芸術の中枢となった。音楽も例外ではなかった。伝説的なロックバンドであるベルベット・アンダーグラウンドやルー・リードは、ウォーホルの秘蔵っ子だった。スタジオ内の人間関係は縦ではなく、フラットな横の構造で繋がっていた。ウォーホルの周りにいた人たちは、誰でも参加でき、誰でも何か素晴らしいものを持ち寄れるという気持ちになった。そして彼らの自由でクリエイティブな雰囲気によって、ウォーホルは世界の鼓動を感じることができた。そしてアートの新しい動きや展開を、地震計のように感じ取って反応したのだった。助手たちはどんなに過激なアイデアでも自信を持って提案した。どんなことを言っても、必ずありがたがられたからだ。

32. open your mind

ウォーホル式スタジオ運営の良さが一目瞭然だったので、アートの世界では猫も杓子も真似をした。ジェフ・クーンズ、アンセルム・キーファ、ダミアン・ハーストその他大勢が、同じ方法で制作した。ウォーホル式スタジオ運営は、一見アート界でのみ成立するように思えるが、ウォーホルの影響はアートの垣根を越えて深く浸透し、デザイン界にも、さらには伝統的なビジネスの世界にも入り込んでいった。

このような縦の人事がない組織構造を、多くの企業が取り入れて成功を収めている。そのような企業においては、全員が会社の部分的オーナーとなっているのが普通だ。だからこそ、会社の理念に対してより力を入れる。このような企業には、スタッフと重役の間を埋める中間管理職がない。あっても少ない。従業

員は、意思決定の過程に参加した方がより生産性の高い仕事ができる。中間管理職に睨まれていては、そうはいかない。みんなが責任感を感じる環境。何らかのフィードバックや意見が出れば、すぐに伝わっていく。どんな作業が必要になっても、全員で適切なチームを選びやすい。上司に値踏みされる心配もなくなる。課長、部長と続く心配の連鎖も消えるのだ。心配は累乗で増殖する。中間管理職はクリエイティブな思考の持ち主からひらめきを奪う。そして不安の種を撒いて全員の心を麻痺させてしまう。

創造性というものは、傍目からはどんなに突飛に見えたとしても、新しいアイデアや可能性が開かれている職場に花開くのだ。何をしても真面目に扱われ、茶化される心配がない環境。開かれたスタジオは、開かれた心を生む。開かれた心には、いつもたくさんの答えが用意されている。閉じた心には、1つの答えしかない。そして変化に耐える余裕がない。あまりに強張りすぎて、曲げると折れてしまうのである。

> 「将来に希望を抱く有望な人や産業に対して、『ここまで。これで十分』という壁は存在しないのだ」
>
> ── ルートヴィヒ・ヴァン・ベートーヴェン[作曲家]

▶ なぜピクサーでは清掃係ですら喜んで働くのでしょうか？

知りたい人はNo.56へ。

▶ ビル・ゲイツが、適切なものが不適切なところにあっても気にしないのはなぜか、知りたい人は、

No.41へ。

33

pause for thoughtlessness

頭を空っぽにして休む

まったく何もしないというのも、技術の要ることだ。Eメールだの、携帯メール、ツイッター、フェイスブック、電話等々、執拗に迫ってくるコミュニケーションのうねりから切断できる人が、おそらく21世紀を生き抜く天才ということになるのだろう。モニターの目から逃れるのは不可能だ。モニターを見るのが仕事。モニターを見るのが娯楽。エスカレーターに乗ればモニターがあり、学校にもある。ポケットの中にも入れられてしまうので、モニターを見る必要がなくても、つい見てしまうのだ。こうも年中繋がったり更新されたりして、気の休まる暇もない現代において、天才など滅多に出現しようもない。人生の舵を取って進んでいくどころか、流れこんでくるものに反応するのがやっとだ。長時間集中して働くためには、一定の時間、スイッチを切らなければならない。

ドガやモネといった印象派の画家は、眩い陽光の中で濃い色彩を使って、朝から晩まで遮二無二描くことも稀ではなかった。彼らは5分間休憩の間、彼らが黒い鏡と呼んだ黒曜石製の鏡を見つめる習慣を身に着けた。こうすることで目を休息させ、意識を落ち着かせた。意識的に作品のことを考えるのをやめても、心という装置はすぐに動作を止めないということに気づいていたのだ。黒曜石を見つめて休んだ後は、やる気を取り戻し、新鮮な気分で制作に臨んだ。目は休憩前より冴え、指の感触はより繊細に感じられた。すべてがより豊かに見えた。究極の没入状態だ。思い出に引き戻されることも、目先のことに引きずられることもない。今までどうしていいかわからず悩んでいたことが、突如目の前で解決するのだ。

週7日1日24時間働くのは、極めて欧米的だ。誰もが野心に燃え、成功を夢見ている。一瞬でも立ち止まってはダメだと思えるほどに。そのダメだと思えることを、あえてやってみる。例えば、丸1年間休業してしまった方が、実はお店の成長には良いのかもしれないのだ。デザイナーのステファン・サグマイスターは、7年おきに自分の工房を丸1年間閉鎖することにしている。「前の長期休暇以降にデザインしたものはすべて、前の長期休暇の間に考えついたアイデアに根差しているんです」とサグマイスターは言う。グローバル・トレレンス[コミュニケーション代理店]の創始者で

あるサイモン・コーエンもまた、直感的には間違いとしか思えない方法をあえてとり、自社のすべての部門を1年間閉鎖した。グローバル・トレランスは急成長して成功を収めた企業で、顧客リストも堂々としたものだった。それでもコーエンは、今は会社が立ち止まって考え直してみるときだと判断した。それには1年間の休養が必要だったのだ。企業運営という観点からは、それは簡単なことではなかった。「広報の連中には、会社の長期休暇なんて聞いたこともないと言われた。誰もやったことがないとね」とコーエンは言った。顧客を競合他社に盗まれないように手を打ってから、グローバル・トレランスは1年の休暇に入った。そして1年後、よりパワフルになって帰ってきたのだ。

もしあなたが誰かの上長なら、部下に休みをやろう。1日でも1週間でも良い。もしあなたが企業の経営者なら、長期休暇制度を活用して従業員がリフレッシュできるようにしよう。もしあなたが自営業者なら、時折何もしないことを自分に強いてみよう。停止状態と聞くと「仕事もしないで」という後ろめたさがつきまといがちだが、そうではない。それは復活するための道具なのだ。心から一切の邪魔者を取り除くのはとても重要だ。そうしなければ、そこから新しい一歩を踏み出せない。何かについて深く考えるなら、まず心を空っぽにしてからということもあるのだ。

33. pause for thoughtlessness

——「幸福を追い回してばかりいないで、たまには立ち止まって、ただハッピーでいればいいのだ」

―― ギヨーム・アポリネール［詩人・小説家］

▶ **まだそう思いませんか？**
No.58を読んで、心を深く掘り下げて突破してください。

plan to have more accidents

事故を歓迎する

書類にコーヒーを溢してしまう。ペンからインクが漏れる。プリンターがいかれてしまう。失敗は誰にでもあることだ。そんなときは、すぐに捨ててしまわずに、失敗を利用してみよう。そのままにして、何が起こるか見てみるのだ。失敗が、あなたを予期せぬ方向に飛び立たせてくれるかもしれない。

実は問題なのは失敗ではなくて、あなたの方なのだ。失敗とは何かがうまくいかなかったということだという先入観を、あなたは乗り越えなければならない。予期せぬ出来事をもっと積極的に受け入れなければ。画家のフランシス・ベーコンの一言が、クリエイティブな人が偶然というものに対して持つ態度を言い当てている。「すべての絵画は偶発的な事故なのだ。事故であって、事故ではない。なぜなら、事故のどの部分を

「残すか決めるのは画家本人だからだ」。

誰もが、仕事中に事故が起きないように気をつけて日々を暮らす。しかし、クリエイティブな人たちは、事故が起きても苛立つことなく、逆に偶然に刺激されるのだ。科学者といえば、論理的で直線的な思考を持っていることになっているが、最も成功した科学者の中には実に非科学的で、むしろ芸術家のように考える人もいた。そんな人たちは、何かがうまくいかなくても、その失敗の中に成功を見つけ出してしまうのだ。

化学者のエドワール・ベネディクトゥスは、誤ってガラスのフラスコを棚から落としてしまった。フラスコは、なぜか大きな破片になって割れ、粉々にはならなかった。ベネディクトゥスは衝撃を受けた。作曲家でもあり、文才も画才もあったベネディクトゥスは、生まれつき偶然起きたことを受け入れられる性質だった。そこで彼は理由を追及し、フラスコの中にはニトロセルロースが入っていたことをつきとめた。ニトロセルロースがフラスコの破片を繋ぎとめる役割を果たしていたのだ。割れるが粉々に飛び散らないガラスが持つ潜在能力は一目瞭然だった。ベネディクトゥスの安全ガラス［合わせガラス］は、第一次世界大戦ではガスマスクのアイピースに採用され、その後自動

車のフロントガラスに使われた。現在では、ありとあらゆるものに使われている。

加硫ゴムは、チャールズ・グッドイヤーによって偶然発見された。それ以前のゴムは、暑ければ柔らかくなりすぎ、寒ければ硬く脆くなってしまった。グッドイヤーは、ゴムをストーブに溢してしまうという失敗をした。焼かれたゴムは、どんな温度でも柔軟かつ剛健な黒く硬い物質になった。この失敗によって彼は、加硫という工程を発見したのだ。そしてグッドイヤーは、この偶然を利用した。その後ゴム製品はあらゆる機械に使用されるようになり、グッドイヤーは発明家たちの守護聖人として崇められるようになった。

ガルヴァーニが電流を発見したのも偶然だったし、パストゥールの免疫学も、レントゲンのエッ

クス線も、ダゲールの写真も、ベクレルの放射線も、フレミングのペニシリンも、すべて偶然から始まった。

失敗という名の大学があったとすれば、是非そこに入学してしまおう。コンピュータの発明は、インクの染みの発明でもあった。コンピュータのクラッシュの発明でもあった。どんなテクノロジーも、必ず失敗の可能性を背負っている。だから失敗を拒否せずに、探求してみるのだ。失敗からは、新しい視野が生まれる。失敗にはクリエイティブな心に訴える何かがある。世界は不完全であり、私たちも不完全であり、私たちが作るものも不完全なのだから。

現実というものをより正確に反映するのは、完璧なものではなくて偶発的なものだ。完全であるということの方が異常なのだ。偶発的な失敗を、いろいろな疑問を解決するための答えだと考えよう。だから、失敗によって提示された疑問が何なのか、よく考えてみよう。おそらく失敗が見せてくれたのは、あなたが思いもよらないような、興味深い答えへの扉なのだ。

「事故などというものはない。あるとすれば、それは運命のことだ」

——ナポレオン・ボナパルト［軍人・政治家］

▶ **ひらめきましたか？**

それならNo.21に行って不完全の美を追求してみましょう。あるいは次章で、世界で一番成功した失敗作の話をどうぞ。

if you can't be really good, be really bad

最高にできなければ、最低にする

エド・ウッド監督による一連の映画は何度も見た。『怪物の花嫁』『プラン9・フロム・アウタースペース』『Night of the Ghouls［仮題］死霊の夜』。どれも、とてつもない映画たちだ。とてつもなく出来が悪い。揃って、映画史の中でも有数の奇妙で品質の悪い映画だ。エド・ウッドの存命中、批評家たちはこぞって彼の映画をこき下ろした。どの作品も貶され、興行的にも散々だった。それでもエド・ウッドの映画作りに賭ける執念の炎が消えることはなかった。彼は多くの作品を手がけ、資金を集め、プロデューサーの役も務め、脚本を書き、演出し、俳優として出演すらした。そのすべてをこなした作品もあった。何本撮っても彼は子どものような体当たりの熱意を失うことなく映画を作り続けた。しかし面白いのは、たとえそれがエド・ウッド作品中最低の1本であっても、思わず許してし

まうのだ。登場人物、プロット、そしてセット。どれもチープ極まりないものだが、ウッドの溢れる愛情が伝わってくる。ウッドは酷い条件で映画を撮り続けたが、平凡な者であれば間違いなく根を上げていただろう。

エド・ウッドの遅すぎた名声は、彼の死から2年後、1980年に「史上最低の映画監督賞」が贈られてから始まった。今ではエド・ウッド映画は、その技術的失敗や、建てつけの悪いセット、洗練されていない特撮、摩訶不思議な台詞、奇妙な登場人物、そして異常なプロットによって称賛を集めている。

このような、特別な魅力と、ちょっと外れた楽しさに溢れているエド・ウッドの映画は、ハリウッドが量産する大作映画よりよほど長い寿命を得たのだ。数多のハイテク大予算SF映画にはない誠実さと人間臭さが隠されているエド・ウッドの映画は、私たちを魅了してやまない。予算は決して十分とは言えず、役者も素人ばかりだが、制作にかかわった人は全員金銭ではなく、映画を作りたいという情熱に駆られて参加した。それが見て取れるのだ。

酷い出来のものは、新鮮であり得る。格好悪くてもオタクっぽくてもいいと開き直れば、それが魅力になる。それは、誰にどう思われても構わないという態度の宣言なのだ。承認を得ることだけを目的に生きる人は、世界中に大勢いる。自分が正しいと他人に認めてもらうことに躍起になり、その過程で自分を見失ってしまうのだ。本当に楽しいと思えるからやるというより、人にすごいねと言ってもらいたいのだ。良い評価を得たいとか、商業的に成功したいという目標は、やる気や情熱に駆られるより限界が低くなる。やる気と情熱こそが、創造性を動かすエンジンなのだから。

オークションウェブという競売サイトは、見てくれの悪いサイトだった。売りたいものがある人は、露光不足でピントもぼけたガラクタの写真を撮ってアップロードした。体の良い24時間営業のガレージセールといった趣だった。見るに堪えない商品の山をスクロールしていくのは不愉快な体験だった。このサイトで最初に成立した商談は、壊れたレーザーポインターだった。14ドル83セントで売れた。サイトの創立者であるピエール・オミダイアは、慌てて商品を購入した人に連絡を取った。レーザーポインターが壊れていることを知らないのではないかと心配になったのだ。購入者は、「私は壊れたレーザーポインターを蒐集してるんですよ」と説明した。これを聞いた瞬間オミダイアは、何か大きなものを掘り当てた気がした。

オミダイアは1995年にオークションウェブを始めた。やがて名前をeBayと変え、eBayは過去25年の間で最も偉大なテクノロジー企業の1つに成長した。見てくれは悪く、恥も外聞もなく格好悪いからこそ偉大なのだ。オミダイアは、情熱を注ぎこんでちゃんと機能するサイトを構築したが、上品で洗練されたものにしようとはしなかった。

あまり自分を批判する心が強すぎると、身がすくんで前に進めなくなってしまう。平凡なアイデアを持つ人や、あまり趣味が良くない人は、どこで止めていいのかわからないので、かえって特別な結果を出してしまうことがある。きれいに格好よくまとめ上げられたものよりも、熱意のこもった誤りの方がいいこともあるというわけだ。

——「熱意を喪失せずに失敗を重ねられる力を、成功と呼ぶのだ」

—— ウィンストン・チャーチル［政治家］

▶ **同意しませんか？**

ではNo.13を読んで、自分はダメだと思うことの利点を発見してください。

36

be a conservative revolutionary

保守的な変革者

ハイヒールを翻して、ファッションモデルが華麗にキャットウォークを闊歩していく。モデルが着ているのは、合成繊維のチュール製の白いスリップと、優雅にあつらえられた白い木綿製のムスリンドレス。観客の多くは、ファッション界を代表するようなエリートたちだった。モデルがキャットウォークの半ばまで差しかかったとき、観客たちは息を飲んだ。右から左から何かがモデルに突然襲いかかった。純白の衣装の上に折り重なるように、塗料が吹きつけられたのだ。塗料はモデルの顔に飛び散り、ドレスから滴り落ちた。一体何が起きたのだろう。

これは、ファッション界の悪童アレキサンダー・マックイーンが、春・夏コレクション用のショーのために仕組んだ企みだった。割れんばかりの歓声をもって幕

を閉じたこの「ドレス、ナンバー13、1999年春・夏コレクション」は、伝説のファッションショーになった。

もしあなたが手に余るほどの表現を抱えている人なら、やり尽されたことを昔ながらの方法でやるのではなく、その限界をぎりぎりまで試してみるべきなのだ。ファッションモデルたちは最新の服を着て、何十年もの間パリやミラノのキャットウォーク上で行ったり来たりしていた。それがファッションショーの伝統というものだった。そしてアレキサンダー・マックイーンが、伝統的なものを望んでしまう私たちの心を粉砕した。

マックイーンは、1990年代を象徴する、最も称賛を浴びたデザイナーだった。彼の目も眩むような、そして異世界から来たようなデザインは、発表される端から歴史に名を刻んでいった。マックイーンは、劇的なファッションショーで持てる才能を増幅させた。キャットウォーク上のショーは、パフォーマンスアートに昇華した。彼のショーでは、モデルがただ目の前を行ったり来たりするのではなかった。それは観客の度胆を抜くイベントだった。マックイーンは、当代一のファッションデザイナーという名声に飽き足らず、より広い観客層を求めた。ファッション界だけでなく、世

界中の注目を集めたのだ。

　マックイーンの持っていた驚異的な仕立ての技術と、他の追随を許さないデザインコンセプトは、彼が企てた挑発的なショーによってさらに注目を集めた。細かいことには拘らなかった。実用性は無視した。どんなに予算が小さくても、どんなに破天荒なビジョンであっても、彼の企ては実現した。キャットウォークに雨を降らせた。狼に観客を震え上がらせた。床から炎を吹き出させた。難破船やアイススケートをさせた。鏡のピラミッドを使って立体映像のモデルを登場させた。難破船や精神病棟も再現した。マックイーンは、ファッションショーのハードルを上げた。絶対見逃せないイベントに変えてしまったのだ。

　アメリカの画家マーク・ロスコもまた、過剰な表現で知られた。ロスコの初めての個展はニューヨークで開かれたが、題材は彼の友人たちのポートレートだった。最初は極めて普通の肖像画だった。そしてロスコの実験が始まった。彼は、形、色彩、構図を得意としていたので、その3点に注力し限界を試した。ロスコの絵はどんどん抽象性を高めていった。やがて、ロスコと抽象表現主義の画家仲間たちは、完全に抽象でしかない表現、つまり感覚的なものだけが表現された絵だけを描

くようになった。それ以前は、現実世界に実在するものを描くのが絵というものだったのだ。

ロスコは、数種類の色彩で塗られる四角形で構成された絵という手法を確立した。周囲の環境に共鳴するように振動する四角形。巨大なキャンバスが、前に立つ人を呑み込むかのように圧倒する。ロスコの絵は、悲劇、歓喜、運命といった人間の基本的な感情を表している。感極まって絵の前で泣き出す人も少なからずいた。そのときに感じられたという精神的な体験は、ロスコ本人が制作中に感じたものと似たものだった。

自分が活動しているシステムをよく見て、それを極限まで過剰にしてみたらどうなるか考えて

みよう。そのようにして作られた作品は図抜けたものになる。そして、過剰を恐れない1人の人間が1時間で成し遂げるものは、分別をわきまえた50人が1年かけるより遥かに多いということに気づくはずだ。

——「足がつかないほど深い水に飛びこんで、初めて自分の身の丈がわかるのですよ」

—— T・S・エリオット［劇作家］

▶ 伝統的なのに革命的という矛盾に満ちた人を、もう1人紹介します。No.70へどうぞ。

raise the dead

死んでるものは生き返らせて使う

次の文章を読んで、どの映画の話をしているか当ててみて欲しい。

主人公は、何もない田舎で退屈な日常にうんざりしている孤児の少年。彼は、人生を変える出来事を待ちわびながら、叔父叔母と一緒に暮らしている。

ある日、少年の人生は大きく変わる。見知らぬ来訪者が、彼の正体、親の素性、そして彼に秘められた神秘的な力について告げる。両親は特別な存在で、自分もまた特別な力を身に着けられることを知る。

年上の髭を蓄えた男性が、庇護者となって少年を導く。その男性は、少年の過去を知っているが、訳あってすべてを明かしてはくれない。その男性は、生まれたばかりの少年が悪の手に落ちないように、叔父と叔母の元で匿われるように仕組んだのだ。

少年は特別な力の使い方を習う。その力は1本の棒のような道具を通じて発現する。その力は限られた一部の人にしか使えず、その人たちもまた、力を使って不思議なことができるのだ。

少年は、両親を殺した悪の権化の存在を知る。悪の権化は暗黒の力の使い手であり、世界を支配するために手段を問わない。忠実な手下たちが、悪を広めようと躍起になっている。

少年は、暗黒の力の誘惑に負けないと誓い、巨悪を倒す旅に出る。旅の途中、心の底から信用できる2人の友人にめぐり会う。1人は感情的で負けん気の強い男性。もう1人は頭脳明晰な女性だ。やがて3人は恋愛感情を抱くようになる。少年は、友人たちを助けるために様々な危機を乗り越える。そして観客は、彼が偉大な存在になる運命を背負っていることを知る。

最後には、悪の権化は悪より強い力、そう愛の力に打ち負かされて果てる。

これは『スター・ウォーズ』かもしれないし『ハリー・ポッター』かもしれない。ちょっと捻りを加えれば、そんな映画はいくらでもある。似ているからといって、映画がつまらなくなるわけではない。それどころか、オリジナリティに傷がつくわけでもないから不思議なことだ。『スター・ウォーズ』は大好きなので、何十回も見ている。うちの屋根裏には第1作の公開時に作られた関連玩具が山積みだ。『ハリー・ポッター』も大好きなので、全作とも何十回も見た。こちらも、屋根裏に関

連玩具が山積みだ。原作が出版されるたびに、子どもたちと一緒に徹夜で本屋に並び、それぞれ何回も読み、さらにはスティーヴン・フライが朗読したオーディオテープ版も聴いた。何度体験しても、決して飽きることはなかった。たとえそれが『スター・ウォーズ』と同じ内容だとしても。

すべての創作物は、既に存在する作品の上に積み重ねられて作られる。何かを作って「このようなものを作ったのは私が最初だ」と言うような人は、受けた影響に気づいていないだけなのだ。クリエイティブな人は、自分が愛してやまない何かを上手に活用する。自分が深く敬意を表するものに触発されることを恥じたりはしないのだ。ここで悪い報せが一つ。すべての物事はやり尽されている。良い報せも一つ。おそらく同じことをやり直しても、気づく人はほとんどいない。

ステファニー・メイヤーが書いた『トワイライト』の筋は、『嵐が丘』に触発されているが、ほどなくブロンテの古典的名作とは別の方向へ歩き始める。ジーン・リースの書いた『サルガッソーの広い海』は、シャーロット・ブロンテの『ジェーン・エア』への創造的返歌といったところだろう。『ジェーン・エア』の魔法の虜になってしまったリースは、登場人物をもっと掘り下げたくて先日譚を書き、各人の知られざる背景を探求した。そして『ジェーン・エア』では影が薄かったバーサ

のキャラクターを際立たせたのだ。ストラヴィンスキーは、ペルタゴレージやチャイコフスキーの音楽、そして自分の好きな民族音楽を切り刻んでコラージュにして、新しい音楽に仕立て上げた。

　ハーマン・メルヴィルの『白鯨』が現代の話だったら？　白い鯨モビィ・ディックをホオジロザメに挿げ替えれば、ピーター・ベンチリーの小説、スティーヴン・スピルバーグの映画『ジョーズ』の発想の源が知れる。『白鯨』はエイハブ船長が方々で大きな被害を出す凶暴な鯨を追い求める話だ。白い鯨に復讐心という人間的な性格が与えられ、その復讐心に駆られて人間を襲い続ける。白鯨を見つけたエイハブ船長は、船を激突させる。鯨はエイハブ船長もろとも船ごと海の深みに潜航する。『白鯨』に敬意を抱いていたピーター・ベンチリーとスピルバーグは、現代版として焼き直すことにした。『白鯨』という素晴らしい物語が現代の観客向けに新たに活性化され蘇ったというわけだ。古典的名作をさらに推し進めることにしたベンチリーとスピルバーグは、『白鯨』を出発点に、より面白いアイデアを加えてテーマを深めていった。

　「これは宇宙のジョーズだ」。リドリー・スコットはこの一言だけで20世紀フォックスに映画『エイリアン』を売った。スタジオの重役はすぐに理解した。『ジョーズ』の持つインパクトは誰もが理

解していた。それを今度は宇宙船という逃げ場のない空間で展開しようというのだ。映画制作の売り込みは簡単ではない。何しろアイデア一つで映画スタジオを説得して、何百万ドルという予算を引き出し、脚本家や俳優、美術監督をはじめ制作チームを雇わなければならないのだ。

「宇宙のジョーズ」というコンセプトは、制作チームが参照可能な道標になった。ハリウッドスターでは観客が感情移入しにくいという理由で、『ジョーズ』のときと同じように無名の俳優が配役された。『ジョーズ』に登場したオルカ号は、今にも沈みそうなボロ船だったので、『エイリアン』のノストロモ号も汚れた宇宙船になった。流線形でモダンな形状を持つ、『スター・ウォーズ』や『2001年宇宙の旅』に登場するような宇宙船とは似ても似つかないものだった。『ジョーズ』では、肝心の鮫は最後まで全貌を現してくれない。作り物であることを隠すためにそうしたのだが、『エイリアン』でも同じ手を使い、ゴムのスーツを着ている人間という正体がばれないようにした。共通する要素は他にもたくさんあるが、スコット組の面々は『ジョーズ』の核にあるアイデアに自たちだけのコンセプトをつけ足して、まったく違った映画に作り上げた。スコットは『ジョーズ』という足場を使って自分の家を建てたというわけだ。そして『エイリアン』は何百匹という柳の下のドジョウを生み出し、ドジョウは今も増え続けているのである。

187　37. 死んでるものは生き返らせて使う

クリエイティブな人は、自分が感銘を受けた物語や絵画、歌やアイデア等を作り直してみる。作り直す過程で作品は自分のものとなり、まったく新しい命が吹き込まれる。もし他の人の作品が頭から離れなくなってしまったら、思い切ってそれを作り直してみるのもいいかもしれない。そうすれば頭の中から吐き出すことができるから。

——「良いことなら、何度やっても害はない」

—— プラトン［哲学者］

▶ **やり直してみることには興味がありませんか？**

では、No.62を読んで、自分が尊敬する人を作り直してみてください。

work the hours that work for you

時間の使い方を自分に合わせる

ロスアラモス国立研究所で勤務していた科学者たちは、困っていた。優秀な同僚のミッチェル・ファイゲンバウムが、1日を24時間ではなくて26時間として生活を始めたのだ。ファイゲンバウムの1日の生活は、同僚たちの1日からずれ始めた。彼は周期的に日没とともに起床することとなり、またみんなが夕食を食べる時間に朝食の席に着いた。

ファイゲンバウムはカオス理論を研究していたので、日常生活に無作為性を導入してみたのだった。1日26時間の生活を送りながら、彼は伝統的な科学的思考もやめることにした。ファイゲンバウムは雲や、煙草から立ち昇る煙や、渦巻き等、構造を持ちながらも予測不可能なものについて考えをめぐらせた。同僚たちはそんなファイゲンバウムを見て才能を浪費していると

考えたが、結果的に彼はカオス理論、つまりランダムに振る舞う何らかのシステムが実はある法則性に従っているという理論を、大きく前進させる成果を残すことになる。近年これほど私たちの文化に大きな衝撃を与えた科学理論もないだろう。

混沌（カオス）というものを突き詰めていくことは、既成の科学的手法を嘲笑うような問題を提示するということでもあった。生き方も考え方も人とは違うファイゲンバウムのような人だけが、カオス理論に到達し得たのだ。

時間割に沿って生きていては、クリエイティブに考えることも、行動することもできない。世界は確かに時間単位で進んでいくが、決められたことを繰り返していると、決められた行動に縛られてしまい、決まりきった思考しか生まない。決まった行動とは規則的な行動のことではないのだ。規則性とは、うまくいくように物事を整理するということだ。だが決まった行動は、同じことを漠然と繰り返すということにすぎない。

夜には魔法の力がある。闇と静寂に包まれて作業をすると、他の人たちが寝ている間に特別な世

界に入りこめるのだ。まるで別の惑星にいるかのように。作家のクレイグ・クレヴェンジャーは、新しい小説を書き始めるときはいつも何日も家で缶詰になる。家中の窓にアルミホイルで目張りをして配管テープで留め、時計も隠してしまう。時間の流れが感じられないようにするのだ。ノーベル賞作家トニ・モリソンは夜明け前に書き始めたが、これは子どもたちが5時に起床したからで、必要に迫られた行為だった。チャールズ・ディケンズは、夜な夜な街中を散歩した。夜の埠頭や、市場、路地裏でディケンズが出会った奇妙な人々は、後で小説の中に登場することになる。

ありきたりの予定やパターンには用心した方がいい。そこからは、普通の考え方しか出てこない。時間表など破り捨てて、お決まりの行動は敢えて破ろう。今やっている仕事に夢中になっていれば、10時間も10分に感じるものだ。残念ながら、ほとんどの人は10分の仕事が10時間に感じているだろう。やっていることに興味があり、心からのめ

りこめるなら、我を忘れて最高のパフォーマンスを発揮しているはずだ。だから、自分にあった時間の使い方を見つけよう。

—— 「表現を変えたければ、生活習慣を変えればいい」

—— クレメント・グリーンバーグ［美術評論家］

▶ **いまひとつ納得できませんか？**
ならば、No.31で、今という瞬間を生きるコツをどうぞ。

39

search without finding

答えを求めずに探求する

部屋を横切って大股で歩いてきたのは、何を考えているか読めない謎に満ちた男だった。こんな人には会ったこともなかった。どこからともなく現れた男は、しかしどこへ向かっているわけでもなかった。細長い四肢は何かに向かって無限に伸びているようであり、か細い外見に反して強さを内に秘めているように見えた。前に傾いた180センチの長身からは、決意と悟りが感じられる一方で、決定されていない不安を抱え、何か答えを求めているようにも見えた。それは今という時代を象徴する男の姿だった。

《歩く男Ⅰ》は、1960年にアルベルト・ジャコメッティが発表したブロンズの彫刻だ。2010年、《歩く男Ⅰ》は1億430万ドルで売れ、その手の世界記録を書いた本に名を残すことになった。ジャコ

メッティは、人間というものは紙や石膏で表現するにはあまりに理解不能で複雑すぎると考えた。人間を描きながら、そして石膏を彫りながら、ジャコメッティは答えを探したが、見つけることはできなかった。何より彼は、理解できないという状態を楽しんでいた。無知であることで、ほっとしたのだ。理解するよりも、無知でいた方が自由だった。無知は確信よりも自由だった。ジャコメッティはモデルを使って制作したが、絵画や肖像画で現実を切り取ることはできないと信じていた。光の状態は常に変化し、モデルも彼自身も一見気づかないほど微細に動いていた。目に映るものはすべて不安定で、変化する。だから、絵画という2次元に静止した表現によって、眼に見えている物事を描くのは不可能なのだ。ジャコメッティは、どんなに苦労しても現実を切り取ることはできないと理解していた一方で、不可能でもやるしかないということも理解していた。

無知を恥じてはいけない。無知は自然なことなのだ。知らないからこそ、創造性が生まれる。自分の無知を喜んで受け入れよう。答えは一生見つけられないかもしれないが、それを喜んで受け入れよう。答えがあると考えること自体が罠なのだ。それは行き止まりなのだ。バカに見えても気にせずに、間違いを犯して感情が傷つくリスクを喜んで取ろう。

デルファイの神託により、ソクラテスがギリシャ一の賢人に選ばれた。そのときソクラテスは、自分がいかに無知であるか気づいたから選ばれたのだろうと考えた。もちろん彼は、無知でない者などいないということも知っていたのだが。ソクラテスは哲学を持っていたわけではなく、何か書物を残したわけでもなかった。ただ、自分の教えに従う者に質問を投げかけるだけだった。質問がすべて終わったときに前より疑問が増えていれば、ソクラテスの狙い通りだった。

自分にできないことを知りたければ、まず自分が何をしているか知らなければならない。答えは探し続けなければならないが、答えが見つかることを期待してはいけない。無知であることはあなたを自由にしてくれるが、知識は先のない行き止まりなのだ。今までに獲得した知識を総動員して、自分の無知に磨きをかけよう。自分が知らないことを十分に意識できなければ、決意

と不安の両方を抱え込んで前に進むことはできないのだ。

――「私は絵を描きながら常に探している。欲しいものが見えているのに、たどり着けない。しかも、もし急に方向が変わったら、逆らってはいけないのだ」

―― ジェイミー・ワイエス［画家］

▶ **そう思いますよね？**
………………………………
疑うことの普遍性を No.12 でどうぞ。

don't overlook the overlooked

見過ごされたものこそ見つける

ハーバート・クラッターという農夫がいた。彼とその妻、そして子どもたちが殺された1959年の事件について新聞で読んだトルーマン・カポーティは、事件を独自に調査しようと決めた。そして、1700キロ先の犯行現場であるリバー・バレー農場に赴いた。そこは風光明媚で静かな農場だった。ニレの木立に囲まれた見渡す限りのトウモロコシ畑からは、白く鋭角的な屋根が突き出していた。農場は、アメリカ中西部のそのまた真ん中の、カンザス州の小さな町のはずれに取り残されたような場所にあり、住民たちの絆は強かった。クラッター家の人々は、勤勉、温和で、品行方正だった。一方、殺人者たちはアメリカの暗部を象徴していた。衝動的な放浪者たちによる場当たり的な犯行だった。この際立った対照がカポーティを惹きつけた。カポーティは、事件に関係する人全員の動機と

人格を、可能な限り深く理解したいと考えた。カポーティは事件に深く潜航していった。現場近くの住民全員そして事件を担当した警官たちから話を聞き、死刑の前に犯人たちにも会った。6年後、カポーティの取材メモは8000ページにおよんだ。これを基に、数々の賞に輝いたノンフィクション小説『冷血』が書かれたのだ。

『冷血』は出版されるや一大センセーションを巻き起こし、今ではアメリカ的ルポルタージュの古典とみなされている。カポーティは、まさにこの作品で「ノンフィクション・ノベル」という新しいジャンルを開拓したのだ。これは犯人捜しの推理小説でもなければ、犯人逮捕のスリラーでもなかった。答えは小説の冒頭でいきなり提示されるのだから。作品の魅力は別のところにあった。事件にかかわった人たちの心の奥に入り込んで、何が彼らを駆り立てたのか探っていく。そして殺人犯たちと犠牲者たちの関係がどう変化していったかをひも解きながら、最後に明かされる猟奇的な顚末に向けて緊張感を高めていくのだ。

私たちの興味関心を煽り、行動に駆り立てるようなものはどこにでもある。ただ気づかないだけだ。新聞を見れば、ほぼ毎日殺人事件の記事が載っている。でも新聞を捲りながら、大した興味も

に見過ごされたものを掴みとり、人々の関心を引くようにする。それだけでも十分クリエイティブだ。人々に抱かずに素通りしてしまう。代わりに他のどうでもいいようなことに気を取られてしまうのだ。人々

私たちは、機会を逃していることの方が多い。驚くような何かの、人の、視点の、そして物語の中に、いろいろな機会が潜んでいる。それが目の前にあっても、ほとんどの人は見過ごしてしまう。神経を研ぎ澄まして周囲を見回し、そしてどこにでもありそうな風景に何か違うものを見い出せれば、それを活かして特別なことができる。面白いと思うものを見つけたら、何でも活用するのだ。

――**「誰も気づかなければ存在しないのと同じ。誰にも観察されないものも同様だ。アーティストの仕事は、観察によってその何かを存在させることなのだ」**

―― ウィリアム・バロウズ［作家］

▶ **No.14 で、大自然に刺激を受けてください。**

put the right thing in the wrong place

あるべきでないものを置いてみる

どうすれば視点をリフレッシュして、すべてのものを新鮮な目で見ることができるようになるだろう。あなたが新鮮な目で見てみたい何か、あるいは誰かを、普通じゃない場所に置いてみよう。自分が見ている対象を普通とは違った環境に置いてみることで、備わっている先入観やステレオタイプが通用しなくなるのだ。日常的なものをあり得ない場所に置いてみると、それまで気づかなかった素晴らしい潜在能力が顔を出す。

異なるものを並べることで、不思議な効果を出すというのは、超現実主義のアーティストたちが考案した手法だ。1930年代、サルバドール・ダリは《ロブスター電話》を発表した。複製のロブスターを受話器の代わりにつけたこの電話機が、工業デザイナーたちの商品をデザインする視点を変えた。《ロブスター電

話》は、ちゃんと機能した。ダリは、日常的なものにも実用性を超えた意味があることを理解していた。異質なものを組み合わせるというダリのビジョンを受け継いだものたちに、私たちは囲まれて暮らしている。ハンバーガー電話やバナナ電話は言うにおよばず、ベビーカーに至るまでダリの影響下にある。そう、ベビーカーも、二つの異質なものを組み合わせたことで、巨大な可能性が花開いた例なのだ。

　オーウェン・マクラーレンは、英国空軍のスピットファイア戦闘機の着陸装置をデザインしていた。スピットファイアは二次大戦中のバトル・オブ・ブリテンで制空権の確保に貢献した優秀な戦闘機だった。着陸装置の車輪は、複雑な機構によって主翼に畳み込まれた。1965年、マクラーレンは着陸装置の機構を応用して、折り畳み式の乳母車を発明し、乳幼児の運搬に革命をもたらした。それ以前の乳母車は、融通が効かないばかりか重くて実用的ではなかった。マクラーレンは、

軽量アルミニウムを使った新型ベビーカーの生産を1967年に開始、何十もの国で何百万台も売れた。マクラーレンの影響はストラダ自転車等の折り畳み製品に見られる。

ビル・ゲイツは、少しの間だけある部門の従業員をまったく異なる部門に移動させるという方針を持っていた。ある部門が持っているアイデアを他の部門でも共有できるようにと考えたのだ。そうすることで何が起きるか、試してみたかったのだ。何も起きないこともあったが、時として素晴らしい結果を生むこともあった。

全然性質の違う人やものを一緒にしてみよう。目的など必要ない。ともかく試してみるのだ。あなたの仕事が何であっても、今やっていることを異なる文脈に置いてみよう。目に見えている以上の何かが、見え始めるかもしれない。

——「馬がトマトの上を全力疾走しているのが想像できないような奴は、馬鹿者だ」

—— アンドレ・ブレトン［詩人］

▶ **ひらめきましたか？**

ならば No.73 を読んで、A か
ら Z を通って B に行ってみて
ください。

stay hungry

充足しない

誰もが贅沢な暮らしを求める。しかし満ち足りてしまうと、モチベーションが鎮静化してしまう。贅沢は邪魔なのだ。やる気を根こそぎ吸い上げてしまう。私たちの無意識の領域に、気楽にいけよと囁きかける。飾り気がなく、粗末で単純な空間は、集中力を高めてくれる。クリエイティブな人には贅沢は似合わない。そんなものは、プードルにでもくれてやるといい。

ルシアン・フロイドは、彼の世代では最も妥協知らずの肖像画家だった。フロイドのアトリエは殺風景なまでに空っぽで、気が散る要素は一切なかった。フロイドとモデルたちは、外では築けないような濃密な絆をアトリエの中で結んだ。公爵夫人、女装の麗人、女王、妻たち、そして子どもたち等、フロイドのためにポーズをとった人々は、その強烈な体験を忘れること

ができなかった。何もない空間には、ただ描く者と描かれる者が存在するだけだった。

　人間の肉体が持つ真実を表現するにあたって、フロイドは容赦しなかった。彼にとって描くという行為は、自分の持つビジョンが偽物ではないと証明する手段だった。事実と真実は違うものなのだ。真実こそが暴く力を持っている。真実を手にするためにフロイドは不必要なものを一切取り払った環境を創り出した。フロイドが描いたモデルたちは、美しかろうが醜かろうが、全員フロイドの厳しい尋問に晒された。フロイドは自分の目に映った通りに描いた。肖像画につきもののお世辞は一切抜きで、身体的欠点を描写した。フロイドは全身全霊を描くことに注ぎこんだ。そして、何にも頼らなかった。音楽も、電話も必要としなかった。自分を大きく見せる仕掛けも要らなかった。何にも依存しなかったのだ。

　フロイドは長時間制作した。午前中にモデル1人。午後は休憩。夜に別のモデル。これを週7日、1年中繰り返した。都会の雑踏からは距離を置いた。日々のくだらないことから離れて生きるフロイドの心は常に新鮮で、研ぎ澄まされていた。

フロイドは僧侶のような人生を送ったというわけではなかった。コロニールームという酒場で彼と会ったとき、私が一口飲むたびに彼はグラスを空けた。喧嘩もよくした。関係を持った女性は大勢いり、子どももたくさんいた。すべてをやり尽すような人生だった。しかし、アトリエの中では違った。そこでは心を明晰に保つ必要があったのだ。

ラルフ・ワォルド・エマーソン、エミリー・ディキンソン、ヘンリー・デイヴィッド・ソローをはじめとして、数えきれない思想家や詩人たちも、孤独の中に豊かなひらめきの種を見出した。物の少ないオフィスやアトリエは、脳の働きを鋭く保ってくれる。今やっていることに意識を完全に集中するので、ありのままの姿を見ることができるのだ。拡散していた力が一束に収束し、より力強くなるかのように。人の心はさまよいがちなのだ。目移りするものを取り払って、心を一点に留めておこう。

——「贅沢に慣れてしまうなんて、そんなに悲しいことは他にないと思う」

———— チャーリー・チャップリン［映画監督・役者］

▶ **アインシュタインは、どうして散らかった仕事部屋を好んだのでしょう。**

答えはNo.61です。

43

surprise yourself

自分に驚かせてもらう

気づいておられないかもしれないが、あなたにも語るに足る興味深い話くらいある。聞かなきゃ損という話が、誰でも1つはある。闘病記かもしれないし、家族で乗り越えた苦難かもしれない。貧乏時代の話や、突然訪れたブレークのことでもいい。意識しているかどうかは別にして、あなたの人生はあなたの主題なのだ。人生の記憶を解放することで、びっくりするような自分に気づくこともある。自分は一体どのような人間で、そして自分と他人を分かつのが何かを知ることもできる。すべては表現なのだ。何をやっても、私たちは自伝を執筆しているということなのだ。

画家のフリーダ・カーロは、自分の人生を最大限に活かして活動した。カーロは小さな自伝的絵画を残してその評価を不動のものにした。技術的には粗野だと

言えるが、カーロの一連の絵が語る人生の物語には見る者を惹きつけて離さない力がある。数々の悲劇的な出来事に負けることなく、カーロは楽観的で尽きせぬ熱意に溢れていた。6歳で急性灰白髄炎に罹った彼女は片足が委縮してしまい歩くのが不自由になった。さらには交通事故で右脚と骨盤に重傷を負い、その痛みには一生悩まされた。病み上がりの時期に最初の自画像を描いた。それ以降多数描かれることになる自画像は、地図のようにカーロの人生と彼女の心をたどっていった。怪我が原因で子どもが産めない体になってしまったカーロは、流産したときのことを自画像で記録した。カーロは画家のディエゴ・リベラと出会い、2人の起伏に満ちた結婚生活が始まった。壊疽のために生命が脅かされたので、右脚は膝下で切断された。自己というイメージに強いこだわりを持つ彼女にとっては、大きな衝撃だったが、義足を使って歩けるようになった。すべては自画像に記されている。

カーロの絵の主題は、自分自身だった。

晩年、カーロが薬と酒の力を借りて痛みに耐えながら描いた絵は、ぎこちなく混沌としたものになったが、これこそ彼女の最高の作品群だった。カーロの評価はさらに高まった。絵に記録されたカーロの人生。それを見ると、不幸な犠牲者であるまいとする彼女の決意が感じられる。痛みに満ちた人生だったが、カーロは人生を愛し抜いたのだ。

ハワード・シュルツは、スターバックスの最高経営責任者としてよく知られている。苦労人だったシュルツの父親は、多くの肉体労働を転々とした。そしてついに仕事に意義を見出すことも、仕事から満足を得ることもなかった。労災で怪我をするも、保険にも入っておらず賠償も受けられなかった。シュルツの心には、父の一生が深く刺さった。シュルツは後年、こう語っている。「コーヒーが天職だと思って事業を始めたのではなく、父が生きていたらきっと働きたいと思うような会社を作りたかったのです」。医療全般をカバーする健康保険とストック・オプションを全従業員に与えたのは、おそらくアメリカでは自分の会社が初めてだろうとシュルツは言う。彼は、後ろ向きの体験を前向きに捉えて会社を興したのだ。

あなたの創造性をくすぐるのは何か。時計を分解して仕組みを理解するように、自分を分析して理解してみるといい。自分に質問してみよう。今まで浮かんだ一番良いアイデアは何だろう。どうしてその考えが浮かんだのだろう。最悪のアイデアは何だったろう。初めて創造性を発揮したのは何をしたときだったろう。自分の創造性を活かして何を成し遂げたいのか。己を知るとは、自分なりのやり方を理解するということだ。自分がどのように機能し、何で火が点いて、何に反応するのか。あなたという存在が語ろうとしている物語が見え始めるだろう。

――「いかなる芸術も自伝的なのだ。真珠だって阿古屋貝の自伝なのだ。」

―― フェデリコ・フェリーニ［映画監督］

▸ 自分の人生で世界に印象を
　残した女性の話は、No.5 に
　もあります。

take advantage of a disadvantage

転んでもただでは起きない

チャック・クローズというスーパーリアリズムの画家がいる。彼の残してきた素晴らしい業績は、不利な状況さえ自分の力にしてしまった男のとても興味深い例でもある。クローズが描いた巨大な、そして気が遠くなるほど詳細に描きこまれた肖像画は、世界中の有名美術館で見ることができる。その巨大さに息を飲まずにはいられない。クローズの絵を前にすると、まるで山の前にでも立ったかのように圧倒される。描きこまれた細部は驚愕に値する一方で、見事な一体感でそびえ立つ全体を束ねている。顕微鏡を使って描いたかに見える詳細は、クローズによって尋常ではない時間を費やして描かれたのだ。

そんなクローズの名声の頂点で、突然災難が襲いかかった。脊椎動脈に生じた血栓が原因で、首から下が

麻痺してしまったのだ。きめ細かい筆さばきで知られたクローズが、筆を握ることさえできなくなってしまった。ジャクソン・ポロックのこんな言葉が思い出される。「描くのは別にたいしたことじゃない。問題なのは、描いてないときに何をしていいかわからないということだ」。

猛烈なリハビリを経て、クローズは腕を少しだけ動かせるようになった。そこでクローズは、手首にテープで筆を縛りつけて描けるように訓練した。そしてクローズは、まったく違った種類の肖像画を生み出した。抽象的で小さな形を筆で描ける程度に手の自由を取り戻した。そしてクローズは、まったく違った種類の肖像画を生み出した。小さな四角形が並んでいる。近くでは別々に存在しているかに見える四角形だが、距離を離して見ると、個々のピクセルがモザイクのように１つのイメージを構成し出すのだ。色彩は以前より強く、明るかった。新しい肖像画は前にもまして人気を集め、クローズは美術史に永久に名を残した。自分の体を襲った障害にクローズは独自の方法で立ち向かい、色彩豊かなコロリストの画家へと奇跡的な変貌を遂げたのだ。

描くために生まれてきたと信じていたクローズは、障害に負けることがなかった。動かなくなった体を利用して、まったく新しい手法を生み出してしまったのだ。クローズの生い立ちは厳しいも

のだったが、それが災い転じて福と為す強さを彼に与えたのかもしれない。クローズが11歳のとき父が亡くなった。ほどなく母は病に倒れ、診療を受けるために家を手放さなければならなかった。識字障害だったクローズは、学校では怠け者の間抜けだと思われて苦労した。絶対に大学には行けないと言われたが、見事イェールに合格した。どんな障害も乗り越えてきたのだ。

パット・マルティーノは当代きってのジャズギタリストだが、1980年に重度の脳動脈瘤を患い、手術を受けた。術後、マルティーノは、すべての記憶を失っていた。家族も友人もわからず、ギターの弾き方も忘れていた。ミュージシャンとしてのキャリアも、自分が何者かも覚えていなかった。マルティーノは「冷たくて、空っぽで、何も感じない。まっさらになって、裸でそこらに放り出された感じ」だったと言っている。それから何ヵ月もの間、マルティーノは自分のレコードを聴き続けた。聴きながらやがて彼は欠落した記憶を逆からたどり、ギターが弾けるまでになった。マルティーノは、以前の自分の演奏を聴いて「相変わらず美しく誠実な古い友だちに再会したような感じで、神秘的な体験だった」と言っている。1990年代の前半、マルティーノは演奏活動を再開した。いろいろな経験を経て、演奏はより円熟したものになった。

ホット・ジャズギターと呼ばれる手法を発明してジャズに革新をもたらしたジャンゴ・ラインハルトは、疑いなく最も偉大なギタリストの1人だ。必要に迫られての発明だった。左手の指が火傷で麻痺してしまったのだ。動かせたのは人差し指と中指だけだった。この問題を乗り越えるためにラインハルトは音楽の伝統を書き換え、彼が作った曲は人気を集め、やがてジャズのスタンダードとみなされるようになった。

この2人のクリエイティブな思考の持ち主は、不利な条件を克服しさらに積極的に取り入れて、作品に新しい面を与えてしまった。何かに行く手を阻まれたら、より賢くなって新しく再出発する機会だと捉えるのだ。打つ手なしと思える災いも、乗り越えていけるだろう。「何とかしてやる」という心は、「何かしないと」という心よりも、多くを成し遂げる。

―― 「苦難というものには、恵まれたときには休眠している才能を目覚めさせる力がある」

―― ホラティウス［詩人］

▶ **ジャズよりクラシックがお好きなあなた。**

No.59にも、災い転じて福と為したミュージシャンがいますよ。

45

throw truth bombs

真実は爆弾だ

真実は力を伴い、それゆえあなたの作品や仕事に力を与え得る。真実は苦いものでもある。それどころか、相手の気分を害するかもしれない。時を超えて価値を失わないものを作るとしたら、それによって何かを暴き出さなければならない。

印象派の画家たちは、人間の視覚が持つ光学的特性と、空間認識が秘めていた真実を暴いた。未来派の芸術家たちは、現代とはスピードの時代であり、素早い移動と淀みない情報の時代なのだということを見せてくれた。超現実主義の芸術家たちは、潜在意識の重要性を暴き、私たちが心から欲するものは目に見える表層の奥に隠れていることを教えてくれた。ポップアートの芸術家たちは、消費社会と資本主義が価値観というものをどう左右するか見せてくれた。コンセプチュ

アル・アートの芸術家たちは、私たちはアイデアによって世界を見るという真実を示してくれた。ガリレオは、地球が世界の中心なのではなく、太陽を中心に周っているという真実を暴いたお陰で、人生の後半を自宅軟禁されて過ごした。誰もが、自分を取り巻く世界の本当の意味を探求した者たちなのだ。

私たちは、企業広報やイメージ操作、揺らぐアイデンティティ、そしてメディアコンサルタントといったものに囲まれて生きている。多くの人は真実を隠そうとする。覆い隠し、虚像を投影している。真にクリエイティブな人は、隠さずに暴く。真実の、そのまた真実を求める。さて、あなたが興味を持っているものがある。その興味を一皮剥くと、何が潜んでいるのだろうか。

——「一度見つけ出されてしまえば、どんな真実でも容易に理解される。難しいのは見つけ出すことだ」

—— ガリレオ［物理学者・天文学者］

▶ **ひらめきましたか？**

No.48で、度胆を抜きましょう。

▶ **ひらめきませんでしたか？**

真実がすべてというわけでもないことが、No.81に書いてあるので、どうぞ。

suspend judgement

取りあえず決めつけない

数千人の音楽愛好家と一緒に、私はロイヤル・アルバート・ホールの座席に釘づけになっていた。中には何百キロも遠方から来た人もいた。ホールの歴史的な佇まいが、場の空気を盛り上げるのに一役買っていた。名人級のピアニストがステージに上がり、ピアノの蓋を開けて座った。そして聴衆は全員、ピアニストの放つ真剣な気を感じながら見守った。そして静寂の中で4分33秒が過ぎた。ピアニストは蓋を閉めると舞台袖に退散していった。それは聴衆にとって、何も聴かずに興奮するという体験だった。4分33秒の間、聴衆もオーケストラの面々も、ただ静かに座っていた。その間バイオリン奏者が弓を落とした。オーボエ奏者が脚を伸ばして衣擦れの音を発した。二列前に座っていたご婦人の消化器系が、期せずしてラッパを吹いた。それがすべてだった。曲が終わると指揮者が言った。

「では、これから本当の音楽をどうぞ」。そしてブラームスとベートーヴェンを演奏した。こいつは、何もわかっちゃいない。

私たちが聴いたのは、ジョン・ケージの『4分33秒』という曲だ。ピアノ曲だが、奏者は一音も弾かない。演奏空間で聞こえる音も曲の一部ということになっている。咳、衣擦れの音、息遣い、遠くに聞こえる往来の音。耳に聴こえるすべての音は意味を持つということを『4分33秒』は指摘している。ベートーヴェンの交響曲が、台所のミキサーの音より美しいというものではないのだ。聴いているものの重要さではなく、聴くという行為そのものを問題としているのだ『4分33秒』がすごいのは、まさにそのコンセプトのシンプルさだろう。

ケージは、音楽とはこういうものだと決めつける態度を取り除こうとしたのだ。ケージにとっては、すべてが音楽であり、モーツァルトのコンツェルトも自動車の騒音も等しく美しいものだった。音楽は演奏会場の中だけに存在するのではなく、どこでも、そしていつでも存在するのだ。つまり、私たちはいつも特等席に座っているというわけだ。私たちは、聴こうと決めたものだけを聴いているにすぎない。そのことをケージは指摘したのだ。彼は構えなくても、いつも音楽を聴いていたのだ。

それが何であるかという判断を取りあえず保留することで、今置かれた状況からより多くを得ることができる。人は何かと決めつけようとするものだ。他の人のこと。ものの値段。商品の質。人の行動。「良いか悪いか」のどちらかに決めつけてしまう。一度決めつけてしまったら、もう変えられない。しかし決めつけないことで、選択できる可能性は増える。

例えば、伝統的な芸術の形態に当てはまるものは、そうでないものより美しいに違いないといった価値基準がある。意識的に、そのような因習的基準を捨てよう。序列の観念を捨てて、すべてのものは何らかの価値があるということを受け入れよう。そうすれば、そこにあるすべてのものが美しいという世界が、目の前に開けていく。

46. suspend judgement

価値判断と創造性は、別々に扱うべきだ。自由のないところに創造はない。これは何だと断じながら何かを創造することはできない。これはこういうことだと考えたり、こうに決まっていると断じるのは、創造し終わってからでも遅くない。

——「芸術に偏見はないでしょう。境界もない。純粋に芸術的なものは何も決めつけない。だから何も考えないでやればいいの」

—— k・d・ラング［シンガーソングライター］

▶ **納得しましたか？**

それならNo.32で、アンディ・ウォーホルと一緒に心を開放してください。

▶ **納得しませんか？**

ではNo.56で、上から下までまんべんなく探してみましょう。

throw yourself into yourself

自己満足を肯定する

やりたいことをやっていない? では今、あなたがやっているのは一体……?

答えは当然、「やりたくないこと」だろう。みんながやれというのでやっているのかもしれない。やってみたくてうずうずするようなことを「やっていい」という許可を自分に与えてみて欲しい。それが、自分を最大限に活用する一番の方法なのだ。

小説家のジェイムズ・ジョイスは、妥協を知らなかった。ともかく好きなように書いた。ジョイスの書き方が伝統的な学術文体からはみ出していたお陰で、実験的なスタイルを伸ばすことができた。読者のことも、市場のことも一切考慮しなかった。一切譲ることなく、自分だけの文体を貫いた結果、現代文学の岐路である

『ユリシーズ』が生まれた。想像上の登場人物たちの頭に浮かんでは消える意識の流れが、誰の編集校正も受けずにそこにあった。文は長く混沌としており、奇妙な言葉や、誰も知らないような引用がたくさんあった。歴史上最高の本であると称賛する者も多い一方、最悪であると断じる人も大勢いる。実際、『ユリシーズ』は何年もの間、発禁処分を受けていた。でもそれはどうでもよい。ジョイスは書きたいように書いたのだから。自分が満足できるように書き、読者のことも批評家のことも一切気にしなかった。批評家絶賛だとか販売部数といった、自分の外で起こっていることに満足を求めはしなかった。そのような世俗的な目的に気を取られなかったお陰で、『ユリシーズ』は時間を超えた古典的名作となったのだから、わからないものだ。

私たちの社会では、仕事というものは大変であり、仕事で満足は得られないと信じられている。だから本当にやりたいこと、例えばダンスとか、絵を描いたり、文章を書いたり、演技したりということは、お遊びであり無価値だという理屈になる。何しろ楽しいのだから。芝居の才能も、音楽や詩も、真面目に取り合うものではない、そんなものは自己満足だ、楽しいなんてもっての他だ、と言うわけだ。

私のセミナーに参加した人の中に、本当にやりたいことをやっていない人がいた。この人は、本当はマーケティング部門で広告の制作をやりたいのに、管理部門で働いていたのだ。彼女は、自分の持っているクリエイティブな部分が蔑ろにされていると感じていた。配置転換を何度申請しても拒否されて、辞めたがっていた。ならマーケティングをやっちゃいなよ、と私は助言した。これまで彼女は、言葉だけで上司たちを説得しようとしてきた。言葉というのは発した瞬間消えてしまう。目に見えるような説得でなければダメだ。彼女には、その会社自体を売り込む広告キャンペーンを考え出してもらった。コンセプトを練り、キャッチコピーを書き、写真を撮り、レイアウトを組み、全部自分でやってもらった。彼女のキャンペーンは、その会社で作られた広告キャンペーンよりよほど良かった。上司に見せると、すぐにマーケティング部に異動になった。彼女の適正がどこにあるかは、一目瞭然だった。

完全に自己満足で何かやれば、最高の仕事ができる。世界で一番大事だと思うことをやるわけだから。楽しむことを忘れずに。何よりもやりたいことをやろう。その方が良い。他の人にとってもその方が良い。1人の満足は、全体に伝わっていくものだから。

「朝ちゃんと起きて、夜ちゃんと寝る。その間やりたいことをやっているなら、その人の人生はうまくいっているという証だよ」

—— ボブ・ディラン[ミュージシャン]

▶ **もっと知りたいですか？**

では、No.6のロバート・デ・ニーロを見習って、チャンスは自分で創りましょう。

use shock and awe

敢えて度胆を抜く

淀んだ緑の水の中から、乱雑に並んだ剃刀のように鋭い歯がぬっと現れた。ぞろりと並んだ歯の奥には、化け物のような食道が黒い口を開けていた。黒くて冷たい目に見据えられ、私は死の恐怖を覚えた。

ダミアン・ハースト作の《The Physical Impossibility of Death in the Mind of Someone Living》(仮題 生者の心における死の物理的な不可能さ)》を初めて見たのは、1992年、ロンドンのサーチ・ギャラリーでのことだった。当時世を賑わしたこの作品は、全長4.3メートルの本物の鮫を、ホルムアルデヒドで満たした巨大な水槽の中で保存したものだった。観客は、巨大な成体の鮫のぱっくりと開いた顎から数センチというところに立つのだった。下腹に堪える、直接的で気分が悪くなるような体

験だった。鮫と対面することで、死と向かい合い、生を意識するのだ。ハーストが欲しかったのは鮫の絵ではなかった。観客が安穏としていられないほど真に迫った、本物の迫力が欲しかった。この作品を見て、私たちにとって最大の恐怖を探ることになる。死について考えずにはいられなくなる。選択の余地はない。人間にとって最も暗い悪夢と対峙することを迫られるのだ。

クリエイティブな世界の中では、ただショックを与えるだけという行為は正当化される。何がどうしてショックだったのか観客に問いかける手段になるからだ。何も心配しないでいいという安心感から引きずり出されるのは、悪いことではない。一般的にいって、科学者の仕事は安心させることだ。確証を導き出し、間違いがあれば正す。クリエイティブな人の仕事は、居心地を悪くさせることだ。疑いを投げ出し、揺さぶりをかける。クリエイティブな心を持つ人は、単なる事実よりも深く、より本源的な真実を明らかにするのだ。

自分が撮った映画に観客がどう反応しているか見るために、映画館に忍び込む監督はよくいる。1975年に『ジョーズ』の試写が行われたとき、スティーヴン・スピルバーグはバリウムの錠剤を飲んで気を静め、ダラスにある試写会場の、画面から離れた後ろの座席に座った。観客とスクリー

ンの間を交互に見ているうちに、遊具に乗っていた少年が鮫に殺される場面になった。最前列にいた男性が突然立ち上がり、スピルバーグの横を通りすぎてロビーに駆け出し、絨毯の上に嘔吐した。男性はトイレに入って顔を洗うと、戻ってきて席に座った。スピルバーグは、「この映画は売れる」と確信した。

もし受け手の関心を引けなかったら、それは独り言と同じなのだ。あるショッピングモールに、1台の自販機があり、人が群れ集まっていた。中には缶ジュースやチョコレートではなく、新品ぴかぴかの拳銃が並んでいたのだ。近くで見ると本物の拳銃なのがわかった。お菓子と同じくらい容易に銃を買えるのだ。見物人はお金を投入するように勧められる。なぜなら、「あなたの募金は、銃のない南アフリカを目指す銃規制連合に寄付される」からだ。政府広報のポスターには見慣れてしまって、誰もがそっぽを向いてしまう。しかし、この日常に隠されたキャンペーンは、強いインパクトを持った。実際にこの自販機から銃を買えたわけではないが、南アフリカではお菓子と同じくらい容易に銃が買えるという要旨は明確に伝わった。

文化の歴史をたどると、ショックを使った例は古くからあった。現代において最も通用力のある

通貨は、実は貨幣ではなくて関心なのだ。実質のあるメッセージを伝えるためには、みんなの注意を引かなければならない。新しいアイデアは、常にショッキングだ。みんなを仰天させてしまうことにあなたが怖気づいては、元も子もない。

——「作品を見て心の底からショックを受けたら、あまつさえ気分を害したら、それは作品が持つ魅力の一部なのだ」

—— ニコラス・セロタ［テート・ギャラリー館長］

▶ **もっとですか？**

ピンと背筋を伸ばして立ち上がり、誰もが忘れられない講演をしましょう。No.67 です。

▶ **もう十分ですか？**

可哀想なラフマニノフに、ときには理解してもらうのに予想外に時間がかかるということを教えてもらってください。No.51 です。

value obscurity

無名という価値

もしあなたが、誰からも見過ごされているような気がしているとしたら、誰にも相手にされないと感じていたら、今のうちにその状況を楽しんでおこう。誰にも知られていないというのは、クリエイティブな環境なのだ。好きなように試して、失敗する自由がある。誰も見ていない。誰にも結果を押しつけられない。起業家も、デザイナーも、物書きも、芸術家も、無名性が与えてくれる自由を最大限に活用するべきなのだ。

ニルヴァーナのカート・コバーンが、『ネヴァーマインド』を制作したときのことだった。『ネヴァーマインド』はミリオンセラーの古典的名作であり、今でも最も影響力を持ったアルバムの一つだ。その遺産は今も薄れることがない。硬派なロックでありながらキャッチーなメロディ、静から騒への劇的な移行、そ

してコバーンの荒削りで怒りに溢れた声。今でも、発表当時の鮮度を失っていない。

『ネヴァーマインド』録音中のニルヴァーナは、事実上無名といって差し支えなかった。コバーンは、自分の声を発見した興奮に、そして世界を語る新しい言葉を創造した喜びに酔っていた。自分の声とギターを使って、ともかく何でもやってみた。住むところもままならず、彼自身の言葉を信じるなら、橋の下で寝起きしたこともあったコバーンだった。しんどくも、興奮に満ちた日々だった。誰からプレッシャーをかけられることもなく、好きなだけ好きなことを試せる時間があった。自分が何者か、そして何を表現したいのかゆっくり探す暇があった。

成功を手にした途端、突然大勢の人がコバーンにぶら下がることになった。バンドの仲間たち、レコード会社、ツアーのスタッフ、会計係、ジャーナリス

235　49. 無名という価値

ト、宣伝係、そしてファンたち。何百という雑誌やテレビが、コバーンのインタビューを求めて群がった。誰もがコバーンのおこぼれに与かりたがった。コバーンはすぐに無名の頃を懐かしみ始めた。名声という拘束衣に縛りつけられる前は、自分のことだけを心配していればよかった。何部屋もある巨大な高級マンションを買っても、コバーンは近所のモーテルで寝起きした。そこで、有名になる前に感じた自由さを取り戻そうとしたのだった。そして新しいアイデアを試したかったのだが、誰も彼にそれを望まなかった。望まれたのは次の『ネヴァーマインド』だった。そして次も、さらに次も『ネヴァーマインド』の成功が期待された。コバーンは、失った自由の大切さを痛感した。

まだ何者にもなっていない時間を、たっぷり味わっておこう。それは活用されるべき幸運な時間なのだ。もしあなたが最高経営責任者なら、あなたの下した決断は一つ残らず隅々まで分析される。下っ端が何かを試して失敗しても、たいしたことではない。成功には期待の重圧とプレッシャーがついてくる。良いこともあるが、害になることの方が多いのだ。

——「無名という隠れ蓑を失うのが怖い。本物は暗いところでしか育たないセロリみたいなものだ」

——オルダス・ハクスリー［作家］

▶ **無名性はいいなと思ったあなた、**
No.65の匿名性もどうぞ。

▶ **逆に、自分を主役にしてしまうのもいいかも、と思ったら、**
No.11へ。

50

if something doesn't need improving, improve it

**改良の必要がないからこそ
改良してみる**

マーティンとアリソンのエグバート夫妻は、息子のために代替的な治療方法を探すことにした。息子は先天性内反足を患っていた。発生例は少ないが、身体に異常を残してしまうことになる。1990年代における標準的な治療法は、現在から見ると野蛮なものだった。何年にもおよんで手術を繰り返し、その結果足は傷だらけ、さらに強張ってしまうのだ。そんな方法しかないはずがない！ エグバート夫妻は、あらゆる疑問を投げかけ、あらゆる可能性を探った。片っ端から電話をかけ、インターネットを隅々まで調べた。

夫妻は、イグナチオ・ポンセッティ博士によって1940年代に編み出され、それ以来無視されていた治療法を再発見した。足の解剖学的構造を研究したポンセッティ博士は、外科手術に依らない治療法を完成

させていた。まだ若く柔軟な乳児の足を矯正し、しばらくの間ギプスで固定するのだ。効果は絶大で、治療後は異常が見られなかった。

その利点は明らかであり、臨床学的にその効果は疑う余地がなかったにもかかわらず、ポンセッティ法は反発を受けた。外科術式だったものが、そうではなくなってしまうのだ。外科たちは、一斉に「我々は、いつもこのやり方でうまくやってきた」式の思考停止に陥った。外科医になるということには、特権的な地位と名誉を得るということでもあった。当然、外科医たちはそれを変えたいとは思わなかった。ところがどこかの馬の骨が、外科治療が最良ではないと抜かすのだ。外科医たちは自分の腕を誇りにしている。何万という子どもの足を切開し、骨をピンで固定し、子どもたちの足に一生残る損傷を与え続けた。靭帯を切り、腱を伸ばし、関節を切開し、骨をピンで固定し、子どもたちの足に一生残る損傷を与え続けた。外科医たちはやり方を変えなかった。歴史を変えるような何かを創造した人が、ポンセッティのような経験をするのは、いつものことだった。周囲の反応といえば、良くて反発、悪いときは徹底無視というのが世の常だ。

エグバート夫妻は引退したポンセッティ博士を訪れ、赤ちゃんの内反足を矯正してくれるように

頼んだ。家に帰る道すがら、夫妻はウェブサイトを作って内反足の子どもを持つ親にポンセッティ法を紹介しようと決めた。やがてポンセッティ法は受け入れられ、何千人という子どもたちの人生を大きく変えた。曇りない眼差しでより良い方法を見るためには、医学の外側にいる人の目が必要だったのである。

　誰もが今ある普通の方法で満足しているときにこそ、より良い方法を探してみる。現状というものは当初の意味を失っても、集団の序列の中で維持されてしまうものだ。より良い方法は常に存在する。人は、前からやっているという理由だけで、どうしてもあらかじめ決められた方法に従ってしまう。普通と思われているものに流されてしまうのだが、本当はそのやり方を発展させたり改良する点を探すべきなのだ。何度も試されうまくいくと保障されている方法に常に挑戦する心を持とう。どんなに長い間、同じことを同じやり方でやっていたにしても、そこには必ず改良の余地があるのだから。

——「同じことを繰り返すというのは、前に進むというより熱を起こしてしまうという意味では、摩擦と同じなのです」

―― ジョージ・エリオット[小説家]

▶ ついでに、壊れていないものを壊してみましょう。No.21です。

value shared values

価値をシェアする

僕は世界から孤立している。ロバート・ジマーマンはそう思った。ジマーマンは、ミネソタ州のヒビングという、周りには何もない小さな田舎町で育った。世界一巨大な露天掘りの鉄鉱採掘場が口を開けている他には何もなかった。ジマーマンは音楽や、文学、そして芸術に深い興味を持っていたが、趣味を共有できる人は誰もいなかった。誰も彼を理解してくれなかった。ジマーマンは孤立していた。クリエイティブな人たちに会うには、田舎町を脱出しなければならなかった。彼はニューヨークへ行った。そこは起業家やアーティスト、作家やミュージシャンで溢れていた。まさに文化の中心地。新しいアイデアと興奮が溢れ、交差する場所だった。同時代を生きる仲間たちが集まり、ジマーマンに強い影響を与えた。発見を共にし、一緒に世界を拡げた。ジマーマンが受けた影響は、音楽だけでなく

詩にもおよんだ。ギターのコードを教え合い、アヴァンギャルドの詩とも出会った。この出会いはジマーマンの書く歌詞に影響をおよぼすことになる。生まれ変わったジマーマンは名前を変え、このときボブ・ディランが誕生した。創造的な環境の中でディランは自分の才能の限界を拡げた。そして本当の自分を発見したと感じた。

ある友人がディランにウディ・ガスリーの音楽を紹介した。この出会いは、ディランを覚醒させ、次のステップへ登らせた。フォークソングという形態が、自分にとって大事な考えをみんなに伝える手段として最適であることに気づいたのだ。ディランにとってフォークは、誠実で意味を持つ歌を創造する手段だった。ディランの歌を聴いたことで、世間の歌手というものを見る目が変わった。ディラン以前の歌手は、伝統的な歌唱の技法をもって良し悪しを測られた。そこに登場したディランが、たった1人でシンガーソングライターの時代の幕を開けた。突然、歌い方ではなくて、歌の内容が強い力を持ち始めた。

セルゲイ・ラフマニノフの場合、もし友人たちの助けがなかったら早々に音楽の道を断念していたかもしれない。ラフマニノフの交響曲第1番は力強い作品だが、初演のときに批評家の酷評にあ

い、観客からも嫌われ、その場で失敗作の烙印を押されてしまった。若きラフマニノフの自信は砕け散った。作曲する気力をすっかり失った彼は、それから3年間作曲することはなかった。その間、ラフマニノフの音楽を愛しもっと聴きたいと願っていた友人たちは、彼を励まし、ガラスのように繊細になっていた自意識を優しく回復に導いた。ようやくやる気を取り戻したラフマニノフは、ピアノ協奏曲第2番に取りかかった。この曲は好評だったので自信は取り戻せたが、それでも二度と交響曲第1番を製品化することも、演奏することもなかった。彼は死ぬまで、第1作の悲劇から抜け出すことはなかったのだ。

第二次世界大戦中、ラフマニノフ直筆の交響曲第1番の譜面が偶然発見され、演奏された。今度の演奏は大成功を収め、交響曲第1番は20世紀を代表する曲と目されるようになった。残念ながら、ラフマニノフはすでにこの世を去った後だった。

自分と同じ波長を持っている人を見つけて、自分が良いと思っているものを共有しよう。クリエイティブな思考の持ち主であれば、まず間違いなく既存の価値観や、組織の決まりきったやり方に疑問を抱き、挑みかかっているはずだ。組織というものの問題は、自分が何を知っているか知らないことにある。せっかくある部門で習得された専門知識があっても、他の部門ではその存在すら知らないのだ。

共有という文化を導入するのなら、とりあえず今やっていることから始めてしまえば良い。あなたが組織の中でどのような地位にいたとしても、組織内文化は変えられる。一企業の従業員たちが知識を共有し、お互いが持ち寄ったアイデアに新しいアイデアを積み重ねていける力。ビル・ゲイツはこれを「企業IQ」と呼んだ。このような共有文化を促進することこそ、上司の役割なのだ。ゲイツはこう言っている。「集めて貯めておいた知識が力になるのではありません。共有された知識が力になるのです」。だからと言って、上司に何か言われるまでのんびり待っていないこと。自分の勤める会社で知識の共有が行われていないなら、あなたが始めてあげよう。知識の共有は相乗効果を生む。一人ひとりの知識が何倍にもなって帰ってくるのだ。

——「あなたが知識の種を持っているなら、他のみんなに火を点けるのを手伝ってもらいましょう」

—— マーガレット・フラー［ジャーナリスト・評論家］

▶ **協力より競争の方がお好きですか？**

では、歴史に残る名ライバルたちについて、No.23をどうぞ。

52

light a fire in your mind

心に火を点ける

ジェイムズ・ジョイスと娘のルチア。この2人の作家を較べてみる。2人とも、いろいろと波風の多い人生を送った。父ジョイスは来る日も来る日も1日中書き続けた。彼は自分が抱えていた問題を、書くという行為によって吐き出した。創作行為によって自己を見つめ、修復したのだ。自分の心の仕組みを十分に理解して、自分自身がカウンセラーとなったのだ。彼の問題を理解し治療できる医者は、本人しかいなかった。書くという行為はジョイスの人生に安定をもたらした。クリエイティブな行為は、自分の抱える問題を治してくれることもある。一方で、娘ルチアが狂気を深めていくのを見た父ジョイスは、積極的に娘の人生に介入した。自分は書くことで救いを得たが、舞踏は娘を救っていないようだった。父は必死で娘にイラストを描くように勧めたが、思惑が外れると今度は文章を書くよ

うに言った。父のように、我を忘れるほど夢中になれる何かとついに出会えなかったルチアは、病院送りになってしまった。

　自分から遺伝したものが、ルチアを悩ませてしまうのだという意味のことをジョイスは言っている。「ルチアは、私が持っていた特別な力を受け継いだ。その力は、彼女の心に火を点けた」。父ジョイスは、その火を使って文学の世界を照らした。その火は創作するエネルギーとひらめきの源だった。しかしルチアの場合、出口というものがなかった。心に点いた火は、ルチア本人を焼き尽くしてしまった。父は自分が抱えた困難に創作のチャンスを見出したが、逆に持って生まれた機会が、娘にとっては困難の源になってしまった。

　何かの分野で先頭を走るのはエキサイティングだが、同時に弱い自分を曝け出すことにもなる。何か信じられないようなアイデアを思いついたとき、そして何かをして深い充足感を覚えたとき、それが心の奥底に潜む個人的な問題とつながっていることはよくある。クリエイティブなことをするときには、自分の心の暗い深みを探って、そこで見つけたものを受け入れることが要求される。クリエイティブな心というものは、きわめて敏感で何でも受け入れようとする。だから普通の

人が考えられないほど落ち込むこともある一方で、普通の人が決して届かない高みにも上っていける。内なる**魔物**と対峙して、それを作品に叩きつけたとき、その作品は深い意味を持つことになる。感情的に沈みこめばこむほど、それを作品に昇華させる喜びも大きくなる。雨降らぬ日は虹も出ないというわけだ。

―― 「厳しい冬のどん底で、私は自分の中に何ものにも負けない夏の存在を知った」

―― アルバート・カミュ［小説家・哲学者］

▶ **納得ですか？**

それなら No.8 へ行って、災いも福にしてしまいましょう。

53

discover how to discover

発見の仕方を発見する

ミウッチャ・プラダは探し求めた。何を探しているか、本人は知らなかった。ファッションにたどり着く前には、いくつもの人生を生きた。政治学の博士号を手にし、共産党員になり、女性の権利運動の闘士となり、ピッコロ・テアトロ劇場で5年間マイムの勉強をし、スカラ座のような劇場で演じた。このような様々な経験が、やがてファッションに注ぎこまれた。結果として、プラダは他のファッション・ブランドを凌ぐ深みと豊穣な理想を持つに至ったのだ。

年間千万ドル単位の売上を誇るプラダは、無駄な装飾に頼らないクラッシーなスタイルで知られたファッション界の巨人だ。ミウッチャ・プラダは、職業こそファッションデザイナーだが、その前はアート・キュレーターであり、映画プロデューサーであり、建築

家の卵であり、女性の権利運動の活動家であり、資本家であり、共産主義者でもあった。

ミウッチャは、才能溢れるデザイナーが業界を牛耳る大立者になれる環境を創り出した。それだけではない。映画の製作者や、キュレーター、ギャラリーのオーナーにもなれる環境。避雷針に引き寄せられる雷のように、彼女の持っている変身の美学に惹かれるクリエイティブな人々が集まってくる環境を創り出した。ミウッチャの店舗は、いわゆる店という感じがしない。映画や、展覧会や、演劇といったものが始まりそうな文化的な空気を湛えているのだ。

ミウッチャはファッションの道に入りはしたが、自身が持っていた左翼的なフェミニストの理想に比べると、ファッションはとても浅薄なものに思われた。しかしやがてミウッチャは、ファッションこそが女性解放の最初の一歩となり得ることに気づいた。それは自分を変える手軽な方法だったのだ。「ファッションというのは、私たちが毎日自分を創り上げる行為そのものなのです」と、ミウッチャは言った。彼女のデザインは、着る者を挑発する。「本当のあなたはどんな人？ 思い切って見つけてみたら？」。それは、伝統と革新の間を綱渡りするようなデザインだった。

仕事と人生は、ミウッチャにとって表裏一体だった。彼女は作りたいものだけを作った。自分が世界に向けた視線を表現する服だった。他のデザイナーたちは、ミウッチャのスタイルだけではなく彼女の考え方や態度にも強く心を打たれた。そしてミウッチャのアイデアを広めていった。ほとんどのデザイナーは模倣によって流行を作るが、プラダはその存在自体が流行そのものだった。

誰もがやりたいことを知って生まれるわけではない。試行錯誤を経て、情熱を掻き立てる何かを探し出す人も多い。その途中で、そのときは気づかないかもしれないが、いろいろと役に立つものを拾っていくのだ。メディアは必ずといっていいほど、生まれながらにしてテニス選手とか、生まれついての役者という言い方をする。しかし、生まれつきの天才などと呼ばれる人の人生をよく見てみると、実は家族に言われて仕方なくそちらの道に行ったという人も多い。ほとんどの場合、長く苦しい旅路の果てに心の底からやりたいと思える何かを見つけるわけだ。そしてその甲斐はある。

ほとんどの人は、道標のない道を旅している。自分を見つけていく道のりこそが人生なのだ。終点には自分が待っているのである。ヴァン・ゴッホの場合、絵画を発見するまでに30年もかかった。何かに導かれていることに気づいてはいたが、それが何かは知らなかった。いざ真剣に絵画に取り

組んでみて、初めて絵画が自分の神経質なエネルギーの捌け口であることに気づいたのだ。絵を描くことによって、より深く自分を理解することができたのである。

だから探すことをやめてはいけない。重要な体験があるたびに、世界を見る視点は調節される。しかし、体験はあくまであなたに対して起きたことでしかない。大事なのは、その体験を元にあなたが何をするかということなのだ。

——「目的地にたどりついてはいないかもしれないが、最終的には自分の居るべき場所に来たように思う」

—— ダグラス・アダムズ［作家・ドラマ作家］

▶ **そう思ったあなた。**

No.5でも、掟破りのファッション界の寵児の話を、どうぞ。

▶ **そう思わなかったあなた。**

天才は生まれついて才能がある人だという神話を作ってしまった男の話を、No.3でどうぞ。

54

to stand out, work out what you stand for

自分が何を信じるのか考え抜く

マニフェストを書いてみる。あなたの価値観を、そしてあなたが信じるものをわかりやすく示した行動宣言書だ。それは、道に迷ったときに自分の立ち位置を教えてくれる、行動や信念の規範集として役に立つ。

たとえ書いてあることが馬鹿げていても、矛盾するものでも、そこにはクリエイティブな人間が書き留めた、自分を駆り立てる何かがあるのだ。自分の情熱を最も激しく燃え上がらせるものを、自分への伝言として書き留めておこう。ちょっと脇道にそれたかなと思ったら、読み返してみればいい。それをマニフェストと呼ぶ必要はない。ミッション宣言でも、覚書でも、目標リストでも構わない。ちょっと時間を割いて、自分が何に依って立とうとしているのか、はっきりさせておくのは大事なことだ。

フィリッポ・マリネッティは、未来派のためにマニフェストを書いた。20世紀最初の、芸術に関する宣言だった。それは、企業や政党の掲げる宣言のような理論的で冷たいものではなく、強烈な感情を伴っていた。未来派は過去を否定し、スピードと暴力と若さを最も重視するという宣言が、無作為に並べられた。

他の宣言も見てみよう。詩人トリスタン・ツァラが1918年に書いたダダイスムのマニフェスト『ダダ宣言』は、熱い叫びだった。「ダダとは、何も意味しないのだ」。アンドレ・ブルトンが書いたシュルレアリスム宣言は、「我々は、いまもって論理の支配下にいる」という文章で始まる。ブルトンは、論理至上主義を毛嫌いし、無意識の解放こそが論理の支配に対抗する手段だと息巻いた。

グラフィックデザイナーのジョン・マエダは「感情は乏しいより豊かなほうがいい」と宣言した。

作家のトルストイは「今より10倍金持ちになっても、生きるスタイルを変えてはならぬ」と言った。マーク・ロスコ、アドルフ・ゴットリーブ、バーネット・ニューマンの3人の宣言はこうだ。「想像力の世界に装飾はいらない。暴力的に常識に反抗するのだ」。

いろいろな企業のマニフェストを清書し校閲した中で、特筆するに値するのはアップルが書いたこの一文だけだ。「私たちにとって本当に重要な、ほんの一握りのプロジェクトに集中できるように、それ以外の何千ものプロジェクトは拒否してもいいと信じる」。

自分が信じる原則を作り上げ、常にその信念を追求していくことは、必ず役に立つ道具となる。マニフェストと言ったら伝統的には公約ということになるが、誰でも自分だけのマニフェストを持っていいのだ。道徳的に有意義で、ありがたい教条の羅列にはしないこと。マニフェストは、現在の自分が未来の自分と連絡を取り合うためのメディアなのだ。一歩先に行きたければ、自分が何に依って立つのかしっかり考え抜くことだ。

——「人というものは、ときとして理想の自分になってしまうものなのです」

―― マハトマ・ガンディー［指導者］

▶ No.36 で、保守的な革命家たちに会いましょう。自分にとって何が大事か、誰よりもわかっていた人たちです。

to achieve something, do nothing

何かを成し遂げるために何もしない

偉大なる犯罪小説の大家レイモンド・チャンドラーは、毎日必ず4時間は何もしないことにしていた。彼が自分に課した2つの規則は簡単なものだった。「A、書かなくても良い。B、書く以外のことは一切禁止。そして様子を見る」。自分に書くように強いるのではなく、まったく何もしないことを強いたのだ。読書も駄目。手紙を書くのも駄目。片づけも駄目。暇つぶしに何かすることを禁じたのだ。何もせずに暇をもてあそびながら、チャンドラーは結局書いている自分に気づいた。何もしないことで想像力があちこちに飛び、そこから物語が生まれた。チャンドラーは、何もしなくていい4時間を、結局書くことに費やした。

仕事ほど恐ろしい怠け癖はない。創造というのは、人間の心が格闘しなければ達成できない、難しい行為

なのだ。片づけ、掃除、ファイル整頓、メールの返事、ネット閲覧、いわゆる「リサーチ」、文書の書式変更、打ち合せの段取り、打ち合せ出席、打ち合せ前の擦り合わせ……。創造以外のあらゆる雑務は、安易なのでつい手を伸ばしてしまう。

隅々まで掃除されたアパートと真っ白なキャンバス。散らかり放題のアパートと完成したキャンバス。あなたならどちらを取るだろう。私はこの本を書くことになったので、アイロンがけの予定を2年ほど先送りにした。私たちは不眠不休の文化を生きているが、その中で立ち止まるのは容易ではない。列に並んだ途端に、誰もが携帯を取り出してメールのチェックやテキスト送信というご時世だ。休むのが罪である現在の文化。何の意味がなくても、何もしないよりはマシだと、みんなが信じているのだ。

作家たちの多くは、好んでカフェで仕事する。J・K・ローリングがこう言ったのは有名だ。「そうしないとインターネットの誘惑から逃れられませんから。家にいると、つい時間を潰してしまえる雑用が無限にあって困るんです」。

意識的に、何もしない。漂う思考を敢えて留めてみる。ときには我慢も必要だ。探し求めるのをやめると、いろいろなものが向こうからやってくる。アイデアや答えが私たちの中にあっても、日々日常の雑事に追われてあらぬ方を探してしまうのだ。

一番やりたくないことをやるのが、一番の打開策になるというときもある。だから、クリエイティブなことをしようというときは、そして誰もやらないことをやってみようというときは、何もしないのが一番ということもある。

——「始まってすらいない仕事が、一番終わらない」

—— J・R・R・トールキン［作家］

▸ **何かひらめきましたか？**

ならば、自分に最適な時間だけ働いてみるということについて、No.38をどうぞ。仕事と人生の完璧なバランスという話はNo.66へ。

search high and low

高尚から低俗までくまなく探す

ジェフ・クーンズの彫刻作品に悪戯している男がいるのを見かけた。場所はニューヨーク、夜も更けた頃だった。男は外科医が着るようなスモックを羽織り、蛍光オレンジの工事用ヘルメットを被っていた。熱に浮かされたような、憑かれたような、ぎくしゃくした身のこなしだった。今思うにやめておけばよかったのだが、お節介なことに、私はこの男をやめさせることにした。

そのクーンズ作品は、花で作られた巨大なウエスト・ハイランド・ホワイト・テリアの《パピー》だった。花と子犬という感傷的なツボをつく要素を組み合わせたのが、《パピー》という作品だった。このド派手な化け物犬を指してクーンズは「愛と温かさと幸せ」の象徴であると言った。天を突くような《パピー》は

12メートルを超えた。鋼鉄の骨組みを23トンの土が覆い、ペチュニア、ベゴニア、キクといった7万にのぼる赤、オレンジ、ピンクの花たちが、その上に並んでいた。その晩、《パピー》はまだ完成していなかった。作業員たちは作業途中で帰宅したが、現場に見張りを残さなかったのだ。近づくと、憑かれたように植物を移動させる男の逆上したような目つきが見えた。

《パピー》は、大きくて、派手で、色彩豊かだった。大衆受けが良く、何よりクレイジーだった。それはアメリカ文化の凝縮された姿だ。アート愛好家たちは、何時間もかけて作品の意味を論議した。論議しなかった者は、思わず笑みを漏らして作品を楽しんだ。多くの現代芸術作品と違って《パピー》は観る者を拒絶するかわりに手を差し出して招き入れ、観た者はそれに反応した。クーンズは、キッチュで悪趣味な彫刻を使うことで、一般に受容された「高尚」な美意識に挑みかかったのだ。キッチュで下品な表現を常に拡張し増幅させながら、クーンズはアート界に巣食う排他的なパトロンたちの神経を逆なでした。クーンズ作品は、その巨大さによって無視するのが難しい。クーンズの作品は、地球上で最も排他的で特別な美術館に所蔵されるに至った。《パピー》は、ビルバオのグッゲンハイム美術館の外に常設展示されている。

ところで、件の悪戯男だが、もちろんジェフ・クーンズ本人だった。完璧を追及するクーンズは、夜遅くになっても作品の細部を調整していたのだ。優しくてフレンドリーなクーンズは、私にも花を何本か配置してみるように誘ってくれた。

クーンズのようにクリエイティブな人は、「良い悪い」そして「高尚、低俗」という考え方そのものを茶化す。『シンプソンズ』のあるエピソードがシェイクスピアの芝居より優れているわけでも劣っているわけでもないのだ。それぞれの特質がある。ジェイ・Zを聴いていたと思ったら次がマーラーでも、何の問題もないのだ。いわゆる「低俗文化」を切り捨ててしまったら、私たちの人生がマーラーでも占める大きな部分を見逃すことになってしまう。クーンズは、キッチュと高尚な芸術を分かつ境界をぼかしてみせたのだ。ロック音楽は疑いなく「低俗文化」から発生したものだが、ピンク・フロイドのようなバンドが登場して「低俗」と「高尚」の垣根を壊してしまったのだ。

英語で知性の高低を示す「額が高い（ハイ・ブロー）」「額が低い（ロー・ブロー）」という言葉は、19世紀末に流行した骨相学という疑似科学に端を発している。頭骸骨の形状が知性を判定に使われ、額の高い人は知性も高いということになっていた。額が低ければ頭が悪いということだった。科学的に骨相学は信用に値しない

56. 高尚から低俗までくまなく探す

とされた後にも、その言葉は残ったのだ。しかし、エリート的な態度からはクリエイティブな思考は生まれない。インテリ気取りは、創造性にとっては拘束具にしかならないのだ。

クリエイティブな思考の持ち主は、一般的に見過ごされているものに価値を見出す一方、見過ごされている人にも価値を見出す。そして、すべての人からクリエイティブになるポテンシャルを引きずり出そうと画策する。創造性は一部の人が独占しているわけではないと知っているからだ。

1982年、クレイグ・グッドは社会に見過ごされていた。いくつもの職を転々とし、その時点では無職だった。ピクサー社の管理部門で清掃と警備の空きがあったので応募した。トイレ掃除が主な仕事だった。グッドはこう言っている。「会社のことを知りたかったら、清掃をやればいろいろ見えてきますよ」。当時はまだルーカスフィルムの一部門だったピクサーは、終業時間後に従業員相手にプログラムの講習会を開いていた。グッドは講習を受け、やがてコンピュータ部門に昇格した。

グッドは最終的にピクサーのレイアウト・アーティストになり、その仕事を30年も続けながら、『トイ・ストーリー』、『ファインディング・ニモ』、『モンスターズ・インク』といった作品で名を上げた。

ピクサーという会社は、従業員の肩書きや職種ではなくて、従業員の可能性を重視する。グッドはその生き証人なのだ。

「ピクサーがピクサーたり得る個性というのがあって、それはとても重要でしかも稀な資質なのです。つまり、どんな人でも誰でも貢献できるということを受け入れるのが、ピクサーの企業文化なんです」と言ったのは、ピクサーの副社長パム・カーウィンだった。ピクサーでは、従業員向けに何度も制作中の作品の試写が行われ、誰からの意見も歓迎される。誰もが自分の価値を認められていると感じることができる。創造性の強い職場を創り上げるためには、そこにいる人が自分の考えを気軽に表せることが重要なのだ。ピクサーの従

業員の中には、独立して自分のスタジオを構えた者が大勢いる。それぞれがピクサーの企業文化を広めながら、革新的な新製品を生み出し、活動的な制作チームを作り出している。中には製造業やサービス産業、卸売等、デザインやアート系ではない分野に進んだ者もおり、クリエイティブな思考はどんな職種にも役に立つということを証明している。

クリエイティブな思考を持つ人は、普通の人ならどうしても影響されてしまうような価値判断に、縛られることがない。みんなが無価値だと言うなら無価値に違いないというような先入観を、この人たちは持っていないのだ。どんなものでもその本当の姿を見据え、本当の価値を測ることができるのである。

―― 「態度が人生を決めてしまう。良かれ悪しかれ、1日24時間休まず稼働する秘密の力、それが態度というものだ。この恐るべき力を捕まえて制御する方法を覚えることは、何にもまして重要なのだ」

―― アーヴィング・バーリン[作詞家・作曲家]

> **決めつけてはダメだなと思ったあなた。**

No.46 で音楽史屈指の素晴らしい音楽をどうぞ。

get into credit

借金してでも創造的に

1400年代が明けて間もない頃、フィレンツェの街には、ほとばしるような創造性の大爆発があった。ドナテロ、ギベルティ、マサッチオといった素晴らしい芸術家たちが野の花のように咲き乱れ、歴史に残る傑作を量産した。まるで、創造性に関係のある遺伝子が、突然変異でも起こしたかのようだった。

答えは簡単。金だ。当時フィレンツェは、交易と生産の拠点として欧州一豊かな街だった。10を超す一流の銀行家が揃い、外国への貸付けから得た利子により巨万の富を蓄えていた。中でもメディチ家は、フィレンツェの建築物を設計し、街を装飾した建築設計士やアーティストに対して天文学的な資金を注ぎこんでいた。富豪たちはこぞって一流の芸術家を雇い作品を作らせた。蜜に群がる蜂のように、芸術家が大挙してフィ

レンツェに馳せ参じた。ルネッサンスの種はこうして蒔かれ、やがて咲き誇り、私たちの文明の基礎を作ったのだ。

創造性の花は、お金があるところに咲く。お金はクリエイティブな思考の持ち主にとって友達であって、敵ではない。問題ではなくて、好機なのだ。創造に集中しなければ、創造的なことはできない。お金の心配をしていては、集中できない。場合によっては身動きが取れないような重石になってしまう。懐具合に応じてキャンバスの大きさが変わったという、ゴッホに関する研究がある。お金がないときは、絵のサイズも小さくなったのだ。アメリカでは、マーク・ロスコ、ジャクソン・ポロック、ベン・シャーンをはじめとする5000人を超えるアーティストたちが、第二次大戦中に政府が自国文化促進のために連邦美術計画を通して湯水のように注ぎこんだ支援金の恩恵にあずかった。2年の間、芸術家や文筆家、そして音楽家が資金援助を受け、そのお陰で自分の表現を探し出す時間を手にした。1980年代のロンドンで華々しく活躍したヤング・ブリティッシュ・アーティスト［若手芸術家によるムーブメント］は、チャールズ・サーチが自らのアートコレクションのために費やした資金に支えられていた。支援の資金はサーチの商売である広告による歳入増加によって支えられていた。17世紀のヨーロッパで最も豊かな国はオランダだった。フランス・ハルスや、フェルメール、

ヤン・ステーン、そしてレンブラント等を擁して、オランダ絵画は黄金時代を迎えていた。美術の歴史はお金の歴史であり、両者を分けて考えることはできない。

お金を稼ぐために働くという人がいる一方で、仕事を愛しているから働くという人もいる。社会における金持ちの機能の一つは、創造性を資金的にサポートすることなのだ。豊富な資金力で絵画を買い、自動車を、家屋を、ヨットを、芝居の切符を、音楽を、その他あらゆるクリエイティブな活動の産物を購入する。クリエイティブな人の生活はこのように支援され、クリエイティブな活動は維持されていく。

一般的に、アーティストはお金の話をしたがらない。格好悪いからだ。しかしお金はあなたの世話人なのだ。作品制作を可能にしてくれる、創造性を動かす燃料なのだ。ゴダールの『軽蔑』の登場人物の1人がこう言って笑いをとっている。『文化』という言葉が聞こえたら、その場で小切手

帳を切るよ」。お金の心配をする時間というのは、芸術にとっては無駄な時間であり、余計な労力なのだ。私が会ったことのある作家やアーティストといったクリエイティブな人々は、誰もがお金の管理が上手だ。そうでなければ、人を雇って上手に管理させているのだ。

——「あくまでも金銭的な話なんだけど、お金があるというのは、ないより良いよ」

—— ウディ・アレン［映画監督・喜劇役者］

▶ **懐が寂しいというあなた。**

不況でも景気のいい話を、No.80でどうぞ。

mine your mind

意識を掘り下げる

最高のアイデアは夢に見た。多くの起業家たちがそう言っている。エリアス［イライアス］・ハウといえば現代的なミシンの発明で知られるが、針の目を針先につけたことが、彼の発明を大成功に導いた。

ハウの家族によると、針の目のアイデアは次のように獲得されたということだった。当初、ハウは伝統的な方法に倣って針の根本に目を空けたが、うまくいかなかった。そんなある日ハウは夢を見た。知らない異国の残酷な王が現れ、24時間以内にミシンを1台作らなければ処刑すると宣告した。必死の思いで針の目に糸を通したが、現実同様失敗した。処刑のために外に連れ出されたとき、ハウは兵士たちが持つ槍の刃の先端近くに穴が開いているのに気づいた。探していた答えが降ってきたのだ。ハウはもう少し時間をくれる

ように頼んだときに、夢から覚めた。朝4時だった。ハウは飛び起き、工房に走った。そして針の先端に目をつけた。

ジークムント・フロイトは、自著『芸術と創造的無意識』の中でクリエイティブな心について考察している。誰でも子どもの頃は、遊びを通して創造性と想像力を表現するものだとフロイトは信じた。感情を抑制せずに他者と交わり、無意識のうちに願望を実行することができたはずだ。成長して、真面目で分別のある大人になってからは、クリエイティブな遊びは白日夢に取って代わられる。夢は、アイデアへの大切な扉であり、何かの問題に対する現実的な解決への道となるのだ。

従業員の誰かが、冷水器の傍らで何やらぼんやり考えていたとする。もしかするとその日彼がした最も重要な仕事だったかもしれない。クリエイティブな人で、自分の製品やサービスを夢で見たという人は少なくない。無意識が創造性やひらめきの源泉だというのは、周知のことだ。心の仕組みを奥深く探っていくと、他では見つからない特別なものが潜んでいるということを、クリエイティブな思考の持ち主は知っているのだ。でも、潜んでいるものは掘ってみないと見つからない。日々日常の諸々に埋もれて、無意識に

潜む素晴らしいアイデアは見落とされてしまうのだ。

例えば運転中、またはシャワー中等、意識がオフになっているとき、アイデアが突然泡のように表面に浮かび上がる。意識的に思考していないとき、心を囲う檻の扉が開き、アイデアが飛び出して思いもよらぬ解決に飛びつくことがある。サルバドール・ダリは、手の上を無数の蟻が這っている夢を見た。ルイス・ブニュエルは、剃刀が眼球を切り裂くかのように月を横切る雲の夢を見た。2人はそれぞれの夢を持ち寄って、『アンダルシアの犬』の一部に使い、結果的にそれは映画史の中でも忘れられない一場面となった。リヒャルト・ワーグナーは、『ラインの黄金』の序曲を夢で見たという。ルイス・キャロルの『不思議の国のアリス』は、キャロル自身の潜在意識の中への旅だった。

夢を見ているとき、あなたの心は無意識に浸る。目が覚めているときに意識的に考えている問題

を、夢の中では潜在意識が考え続ける。そしてあなたはそのことにおそらく気づかない。潜在意識に任せることの利点は、変わった考え方や理不尽な思考が理性によって邪魔されないということだ。論理的にあり得ないと判断されるようなアイデアが芽を出すチャンスなのだ。意識のある状態では、あなたの心は規則に従おうとする。思考は見慣れたありきたりのものを直線的に結んでいく。潜在意識においては珍妙なアイデアを掘り下げていくことが可能なので、特別な可能性にたどりつくかもしれない。

　ぼんやり夢想するのは人間の性であり、避けて通ることはできない。そのとき、心はあらゆる方向に飛んでいく。そうして潜在意識の中を通り抜けているときに見つけたアイデアやコンセプトを、活かさない手はない。論理的で現実的な思考は横に置いておいて、ちょっとその下を掘ってみるといい。クリエイティブなアイデアを探しているなら、それは心の水面下を泳いでいるはずだ。後は、そのアイデアが外に出てこられるように手を貸してやるだけ。潜れば潜るほど、いろいろ見つかるに違いない。

「世界には夢を見る人も必要だし、夢を実現する人も必要です。でも一番必要とされるのは、見た夢を実現してしまう人ですね」

——サラ・バン・ブラナック［作家］

▶ **夢見る気分ですか？**

ハンス・クリスチャン・アンデルセンと一緒に、ちょっと正気を失ってみてはいかが？
No.82です。

▶ **とっくにいいアイデアを思いついたというあなた。**

No.29で、実現しましょう。

look forward to disappointment

絶望も楽しみに待つ

若かりしベートーヴェンは、音楽で身を立てるのに苦労していた。まともな暮らしも結婚も容易ではなかった。20代後半でようやく成功を収めたと思ったら、聴覚が衰えてしまった。奈落の底に落ちたベートーヴェン。彼の心も深く落ちこんでしまった。彼がしたためた書簡にはこんな一文がある。「人生最高の季節が、自分の才能を極めることもなく、約束された名声を得ることもなく、無為に過ぎ去っていくことになるのだ」。6ヵ月後、ベートーヴェンは決意した。「もう、うんざりだ。運命の奴の喉元を押さえて組み伏せてやる。いいように弄ばれてたまるか」。そこから彼は、音楽史に残る高みに登りつめていった。

ベートーヴェンは、まったく耳が聴こえないという障害を乗り越え、それを前向きの力に変えてしまっ

た。そして、聴く者の心が痛むほどに美しい音楽を作曲する術を見つけたのだ。逆境が、ベートーヴェンに自分と対峙するように迫った。自身が抱えた怒りや苛立ちと折り合いをつけなければならなかった。内省の結果見つけた自分が、彼の音楽に反映されている。ベートーヴェンは作曲を通じてより自分自身を深く知ったのだ。ベートーヴェンが書いた音楽は、自分自身の傷を癒す力だった。その力で私たちも癒してくれるのである。

ベートーヴェンの音楽は彼自身の波乱の人生をたどっていく自伝なのだ。そして普遍的かつ前向きな声で、私たちに語りかける。息を飲むような《ピアノソナタ第31番、変イ長調、作品110》は、聴覚障害を乗り越える物語だ。すべてがうまくいかなくて、もう駄目だと思ったときにでも《月光ソナタ》を聴けば心が安らぐ。何か大きなことを考えているなら《第9》を聴くといい。《交響曲第5番》で苦難に打ち勝ち、《エロイカ》は雄々しき英雄の高揚を味あわせてくれる。音楽は、特にピアノはベートーヴェン自身の声だった。その声を使って語られる自伝なのだ。困難を乗り越えたベートーヴェンは、君にもできると語りかけてくれる。

どん底に落ちたとき。すべてが裏目に出てこれ以上悪くなりようがないとき。それは何かを始め

る最高の場所だと考えるといい。成功よりも失望から学ぶことの方が多いものだ。困難を一つ乗り越えるたびに、他の困難も乗り越えられるという自信を得ることができる。大きな危機にも建設的に臨めば、内に秘めた力が湧き出てくるものだ。何かを失ったり心が挫けることは誰にでもある。痛みは避けられないのかもしれないが、ベートーヴェンのようにクリエイティブな人が、苦しみに打ち勝つかどうかは本人次第だと教えてくれる。

配られたカードが悪ければ、腹を据えて反撃するしかないときもある。どう転んでも、うまくそれを利用してしまう人には必ず勝機がある。ベートーヴェンは、まったく聞こえないという、どこから見ても克服不可能な困難に打ち勝った。運命に打ち負かされることを断固拒否したのだ。クリエイティブな人は、いつもアイデアを抱えている。いつも野望を抱き、情熱を持ち、そしてそのことを決して忘れはしないのである。

――「不幸なことがたくさんあったとしても、それはすべて幸福への飛び石なのです」

――ヘンリー・デイヴィッド・ソロー［思想家・詩人］

▸ **どうも窮屈な気がしますか？**

ならば、No.83で自分に有利に
変えてしまってください。

think with your feelings

心で考える

先生が子どもたちに、たくさんの楊枝と半乾きの豆を配り、それを繋ぎ合わせて建物の模型を作るように指示した。子どもたちは立方体を作り始めた。その中に、極度に視力の低い子どもが1人いた。触感しか頼るものがないその子どもには、三角錐の方が立方体より安定しているように感じられた。その子は瞬く間に複雑な格子構造を作り上げた。三角形からなる三角錐の構造的な強さのお陰で、彼が作ったものはどの子の作品よりも大きく優雅だった。彼だけが作ったこの変わった構造物に驚いた先生は、他の子どもたちを呼び寄せた。子どもたちはみんな驚いたが、目の悪い子はみんなの反応に驚いた。彼にとっては特に不思議なことではなかったから。私たちは箱型の家や、四角い窓、そしてドアに囲まれて暮らしているが、目

が悪いその子には見えていなかった。代わりに手触りで形を見た彼は、四角より良い構造を作り得たのだった。

20年ほどして、その子はすっかり大人になった。そしてあの日に作った構造を使って、優雅で美しいドームを作った。幾何学的に最もシンプルな形状を利用した彼のドームは、とてつもなく強固だったが内側に支柱を必要としなかったので、巨大な空間を確保できた。組み立ても移動も簡単で、経済的だった。今日、世界中に同じ構造を使った何十万棟という建築物が存在する。その子どもの名はバックミンスター・フラー。成長して、アメリカが生んだ歴史的な建築家兼デザイナー兼

発明家になった。フラーの幼稚園のときの逸話からわかるように、みんなと違う捉え方で世界を見られるのは得なのだ。フラーには、いろいろな意味で、他の誰からも違った世界が見えていたのである。

私たちは、考えることで答えが得られると思いがちだ。問題があれば、考えて抜け道を見つけ出そうとする。あるいは迂回する方法を考える。または駆け抜ける方法を考えようとする。答えが欲しければシンクタンクに頼るし、ブレインストーミングをして頭を絞る。私たちの文化は、考えることを強調するあまり、感じることを忘れてしまう。思考は罠にもなる。私たちの考え方や知識は、大抵の場合文化そのものから、学校から、そして親から借りてきたものにすぎない。確かに何をどうやって考えるかは教わったが、クリエイティブな人に聞けば、思考だけでは限られたところにしか行けないと教えてくれるだろう。考えるというのは本質的ではあるが、考えすぎるとそれ以外の感覚が犠牲になるのである。

クリエイティブな人たちの中には、偽りのない自分であるためには、感覚によって思考しなければならないと考えている人がたくさんいる。頭は欺くこともあるが、心は信頼できる。私たちは、

社会的に問題のないまっとうな道を、大勢によって踏み固められた道を選ぶように教えられた。そのことは忘れて、自分がこっちだと思う方を選んでみると良い。

——「感じる心があればいいんです、論理がなくても」

—— シャーロット・ブロンテ[小説家]

▶ **まだ考え癖が抜けませんか？**

ならばNo.70で、自己矛盾を
お試しあれ。

bring chaos to order

カオスを持ち込んでみる

スペインのビルバオにあるグッゲンハイム美術館は、驚きに満ちている。チタニウムのタイルに覆われた外壁は、虹色に反射して無重力的な軽さを醸し出す。留め金が原因でタイル表面にできた浅い凹みが、波紋のような鱗のような、どこかこの世ならざる印象を与えている。高さ45メートルほどもあるアトリウムに足を踏み入れて見上げると、複雑な形状が組み合わさって伸びていく様に目を奪われる。側面には傾斜した壁にガラスがはめこまれており、刻々と影の形を変えながらガラスを透過して拡散した光が差し込む。まるで交通事故でもあったかのようなカオスぶりだ、というのは最大級の賛辞なのだが、連続性を断ち、歪みを活かした空間は、予期せぬ衝突によって躍動感に溢れている。金属は石材と衝突し、人工物は自然素材と衝突し、流れるような形状が角張ったものにめり込んでい

る。グッゲンハイムの存在は、規則性ではなく混沌というものの豊かさに私たちの目を向けてくれる。ただ中を通り過ぎるだけで、心が躍るほどだ。

フランク・ゲーリーは、大きなビジョンを持った建築家だ。彼は、新しいものを創造する力を持ち、既存の文脈の外にいる。ゲーリーが使う捻じ曲がった形状は、建築デザインの伝統を破壊するものだった。ゲーリーのデザインは遊び心に溢れ官能的だ。だからいつも物議を醸し出す。彼の建築デザインは脱構築主義であると認識される。予測不能で、混沌としており、断片とか破片といったもので特徴づけられるスタイルだ。ビルバオのグッゲンハイム美術館の大胆不敵なデザインは、建築界を根底から揺るがした。1997年の開館当時、最も素晴らしい建造物として称賛を集めた。美術館としても大成功を収め、それまであまり人目に触れることのなかったビルバオというスペインの街にもたらされた文化的、そして経済的な効果は絶大だった。

グッゲンハイム建造の成功の秘密は、「建築家のビジョンは、建築の全工程を通して第一に尊重されるべきだ」というゲーリーの強い主張にあった。一般的には建築作業の開始とともに実用的な側面が前に出て、建築家の持ったデザイン的なビジョンは脇に追いやられる。しかしグッゲンハイ

ムの建築にあたってビジョンの妥協は一切なかった。工務店は建築家に対して詳細な図面を提供するように要求するものだが、ゲーリーはその慣習を無視した。実用的で正確に引かれた図面は、創造性を殺してしまう。建築家は実用的に思考することを要求されるものだ。実用的思考からは、いつもと同じ、ありきたりなものが生まれる。しかし、グッゲンハイム建築に雇われた工務店は、ゲーリーが造った小さな模型を渡されただけだった。当然作業に不正確さが生じ、ゲーリーはそれが気に入った。詳細な設計図がなかったので、建築工程はカオスだった。建設に関わった人は、自分たちで新しい工法を編み出すハメになった。その結果、グッゲンハイム美術館は、かように素晴らしい空間になったのだ。カオスに捻じ曲がった空間を進むと、常に驚きと喜びが跳び出すのである。

ならば、なぜ私たちの文化は秩序に執着してしまうのだろう。60年代後半以降に都市部に建てられたビルの多くは、理性と機能というバウハウス運動の厳しい規則に従っている。私たちは、長方形と格子模様という人間味の無い幾何学的な都市に閉じ込められているのだ。このような都市の景観は、住民の行動を機械のようにしてしまう。箱型の建物から箱型の部屋に帰宅し、余計なものを箱の中に片づけるのだ。職場環境や創作活動の場は、そこにいる人に影響をおよぼす。整然とした秩序正しさを奉る社会の中では、創造する心が壊れてしまうのだ。

秩序に囲まれると、秩序に沿った考え方しかできなくなる。クリエイティブな思考というのは慣習的ではない思考ということなので、無秩序な環境に芽を吹く。2013年にミネソタ大学カールソン経営大学院のヴォーズ、レッデン、ラヒネルの研究チームによると、散らかった部屋に入れられた被験者の方が、整頓された部屋に入れられた人より創造的な問題解決をしたという実験結果があるそうだ。

スペインが誇る建築の傑作に当てはまることは、普通の仕事場にも当てはまるはずだ。伝統的な知恵の前には霞んでしまうかもしれないが、混沌としたオフィスで作業した方が生産性は高い。雑多な組織の方が、見事に統制された組織より創造的なのだ。秩序こそすべてであるという考え方は信じない方が良い。秩序は頭の使い方を制限してしまうからだ。

——「散らかった机が雑然とした頭脳の表れだと言うなら、よく考えてくださいよ、何も乗ってない机は何を象徴すると思いますか?」

——アルバート・アインシュタイン[物理学者]

▶ **同感しますか?**

No.75で、即興で問題を乗り切ってみましょう。

▶ **そう思わないですか?**

では、秩序もあってクリエイティブでもある人をどうぞ。No.74です。

take what you need

使えるものは何でも使う

あるスタンフォード大学の学生が、ジョン・チーヴァーが書いた短編に出会った。学生は、その短編を一言一句漏らさずに、全ページ書き写すことにした。著者と同じようにタイプし、同じように書き終えた感覚を味わうためだった。ダ・ヴィンチが心臓を解剖してその仕組みを解明しようと試みたように、この学生もチーヴァーの頭の中に入りこもうとしたのだ。この学生の名はイーサン・ケイニン。後に多くの小説を連発することになる。そのうち4本は、映画にもなった。

「いろいろ勉強になりましたよ」とはケイニンは言う。「チーヴァーの文体の秘密は、実は簡単なことなんです。それぞれの文節が、普通の人が書く文より長めなんですね。どの文も長めなんです。私なら、この辺でいいやと思うところのさらに先まで書くのが、チーヴァーの文体なんです」。この「さらに先まで書く」と

いうことに気づいたケイニンは、もっと奔放に書くようになった。チーヴァーの技術から学んだケイニンは、チーヴァーの考え方、つまりチーヴァーの心からも学んだ。ケイニンはしかし、チーヴァーをそっくりそのまま複製することはできなかった。人間は複製機ではないのだ。チーヴァーそっくりに真似できない部分が、ケイニン独自の表現となった。そこが彼とチーヴァーが違うところだった。ケイニンは、この違いを強調した。小麦粉を借りることはできるが、パンは自分で焼かなければならないということだ。

練習のために真似るということは、盗作とは違う。他人が描いた絵にあなたが署名を入れたら、それは盗作だ。署名しなくても、あなたが描いたと言い張れば盗作だ。他人の影響を受けない人はいない。偉大なアーティストたちが1か所に集まってくるのには理由がある。お互いからいろいろ盗み合うためだ。ジャック・リプシッツによると、こんなことがあったそうだ。「ある日、ピカソが描いた一房の葡萄についてファン・グリスが教えてくれた。その翌日、グリスが描いた絵の中に、鉢に入れられたピカソの葡萄があった。さらにその次の日、ピカソが描いた絵の中に、グリスの鉢があった」。

何かクリエイティブなことをしたいが、特にやることはないという人は大勢いる。何をしたいか、まったくわからない。仮にわかっていたとしても、どう表現していいかわからない。そこで、まず取っかかりとして、クリエイティブな人を真似してみるわけだ。それ自体悪いことでもなんでもない。それはあくまで出発点なのだ。ところがクリエイティブでない人は、この真似してみるという行為を誤解してしまう。人間の行動というのは、他人を観察して模倣することに基づいている。歩くとか話すといった能力にも似て、模倣は人間の本質的な能力なのだ。成長につれ、社会生活の中で私たちは、アルバート・バンデューラが「モデリング」と名づけた観察と学習を実行する。友達が喫煙すれば一緒に自分が吸う可能性も高まり、太った友達がいれば太る可能性も高いのだ。あなたは、模倣した相手になってしまうのである。だから、クリエイティブな人を模倣しようというときには、模倣する相手を慎重に選ばなければならない。

クリエイティブでいる秘訣の一つに、他人の天才的なところを分析理解し、自分向きに作り直してしまうというのがある。レンブラントも誰かの弟子だったが、彼は自分だけの絵画を創り上げた。師匠から盗んだことはあっても、やがて自分自身のビジョンが顔を出したのだ。今度お気に入りの作品を見るとき、科学的な目でその作品を解剖してみると良い。何がその作品を素晴らしくしてい

62. take what you need　294

のか。スタイルか。コンセプトか。作者の個性か。自分の表現に使えそうなアイデアやテクニックは、恥も外聞もなくよそから借りてこよう。

——「好機は、いつも何かを探している人の心の味方です」

——スティーヴン・ジョンソン［作家］

▶ **異種交配したくてウズウズしてますか？**

No.78 へどうぞ。

▶ **ともかく自分だけでやっていきたいですか？**

No.43 へどうぞ。自分で自分を驚かせましょう。

remake,
then remake the remake

作り直して、
また作り直す

作曲家兼作詞家のスティーヴン・ソンドハイムは、失敗作を抱えていた。ブロードウェイで『Merrily We Roll Along〔未〕陽気に行きましょ』というミュージカルが上演された最初の夜、批評家たちはこの作品をボロクソに貶した。結果、16回の公演を最後に打ち切られた。観客は物語についていけず、困惑した。ソンドハイムにとって、これは大ショックだった。なにしろ、『ウエストサイド物語』をはじめとする素晴らしいミュージカルを手がけ、アカデミー賞、グラミー賞を筆頭に、ありとあらゆる演劇の賞に輝いたソンドハイムなのだ。自信作の大失敗を、彼はどう受け止めたのだろう。

ソンドハイムは、『陽気に行きましょ』を何度も、何度も、何年にも渡って書き直した。その度に何曲も新

しいミュージカルナンバーが加えられ、当然何曲も没にされた。公演される度にソンドハイムは新しい曲を書き加えて、内容を改善した。ソンドハイムはミュージカルというものを信じていた。自分の腕も信用していた。自分の出したアイデアにも確信があった。一方で、彼は自分の仕事に疑問を投げかけ、観客に受け入れられなかった部分を解体してしまうこともできた。やがて作品はロンドンで上演され、遂にはブロードウェイに凱旋して熱狂的な批評に迎えられた。初演の惨劇から数十年が経っていた。

アーティストの頭に灯った最初のひらめきには、必ず修正や改善が伴うものだ。アーネスト・ヘミングウェイも、このように言っている。「私は、『武器よさらば』の最後の部分を書き直した。最後のページを39回書き直して、ようやく満足したのさ」。つまりヘミングウェイは、39章分の文章を結局捨てたということになる。ヘミングウェイは常に大ナタを振り回して自作をぶった切り、書き直した。クリエイティブな人は、修正のプロセスを楽しむのだ。余計な言葉を捨て、要らない粘土を削ぎ落とし、不要な音符を無くし、ついには完璧に調整されたエンジンのように最高の音で鳴るまでやめないのだ。そのために助けを借りる人も多い。T・S・エリオットはエズラ・パウンドに頼んで、自身の代表作となる詩集『荒地』の感想を求めた。パウンドは、『荒地』の草稿に「ここ

の韻文が面白くない」といったコメントを大量に書きこんだ。『荒地』があれほどの傑作になったのも、パウンドのお陰というわけだ。

執筆初期に書かれた原稿の中には、最終的に文章が形を得る前に捨てられてしまうものも多い。印刷の締め切りが迫ると、『指輪物語』の作者J・R・R・トールキンは、猛然と書き直し、推敲を重ね、文章を磨いた。トールキンの改稿はあまりに徹底的だったので、新しい物語のアイデアが湧き出るのだった。完全に清書された原稿を取りにきた編集者が、代わりに全く違う物語の初稿を受け取るようなことも、しばしばあった。D・H・ローレンスは、『チャタレイ夫人の恋人』が出版されるまでに最初から最後まで3回書き直した。ピカソの傑作である油絵の大作《ゲルニカ》も似たような事情だった。一瞬のひらめきで描かれた作品ということになっている《ゲルニカ》は、スペイン内戦の爆撃で廃墟と化したゲルニカという小さな町の話を聞いたピカソが、反射的に描いたものだと言われていた。男にも女にも降りかかった戦争の混乱と破壊。市民の生活を、そして共同体を破壊する戦争を、視覚的に表現していた。このよく知られた伝説の裏にはこんな逸話がある。ピカソは、絵の具を使って描き始める前に45枚のスケッチを習作として描いていたのだ。制作風景を記録した写真を見ると、何層もの修正がなされ、中には過激な変更もあったことが伺い知れる。そして完成

までには何週間もかかったのである。

アーティストや作家といったクリエイティブな人たちは、本当に伝えたかったことを、まさに伝えている最中に見つけたというような発言をよくする。楽譜の第1稿や、小説の草稿、そしてアーティストの修正前の作品を見ると、その後完成までにいかに凄まじい修正が加えられたのかがわかる。だから、常に考え直し、作り直す覚悟を持とう。

——「うまく書けない日もあると思いますが、ダメなページは後でいくらでも直せますから。でも、白紙は直しようがないですよ」

——ジョディ・ピコー［作家］

▶ **賛成しますか？**

では、陰で死ぬほど練習しながら、本番ではいかにも簡単そうにこなした4人組の話をNo.7でどうぞ。

▶ **そうでもないですか？**

ではNo.19で、切り捨てる美学をどうぞ。

64

be curious about curiosity

好奇心に興味を持つ

エリック・ブレアは、故意に逮捕されることにした。クリスマスを監獄で過ごすのが目的だった。どんなことになっているか、見てみたかったのだ。ブレアは治安を乱す行為をしたつもりだったが、残念ながら当局は軽微であるとみなし、ブレアを釈放してしまう。彼は、社会の底辺で暮らす人々に興味があったのだ。ブレア本人は、上流階級に属する資産家のエリート一家に生まれ、名門イートン・カレッジで学んだ。ところが、突然ボロを纏ってパリやロンドンの路上生活者と生活を共にし始めたのだ。貧困について読むだけでは、ブレアは満足できなかった。そこで実地に経験してみたのだ。いざというときのためのお金も持たなかったし、凍てつく冬にも防寒のために服を重ねることはなかった。ブレアは、真に空腹であるということが、真に寒さに震え、希望を失うということがどんなものか

試してみたかったのだ。

ブレアの体験は、『パリ・ロンドン放浪記』という本にまとめられた。それは、社会の外縁に住む人たちと、そして彼らが生きる場所を生き生きと綴ったものだった。落ちぶれた人々の薄汚れた有様を詳細に記したものだが、あくまで興味深く、なにより真実を見据える視点を持っていた。社会に見捨てられた人々の素晴らしい物語は、金がなくてもなんとかしてしまうしたたかさ、そして強靱さを私たちに見せてくれる。ブレアは、自分自身の偏見に挑み、好奇心を奮い立たせて、何年経っても枯れないほどの小説やルポルタージュのネタをものにしたのだ。ものにしたネタを基に書いた作品によって両親や友人が恥ずかしい思いをしないように、ブレアは名前をジョージ・オーウェルと変えた。そして、『1984』や『動物農場』といった、20世紀を代表する名作小説を書いた。

好奇心を持つ者が、未来を手にするのだ。好奇心が、私たちを生き生きとさせる。知りたいという気持ちが私たちを満たし、そして何かを求めて行動を起こさずにはいられなくする。そして、世界の隠された部分を発見していく。想像力に火が点くのだ。好奇心は、何かを達成するための原動力になる。好奇心に導かれて、疑問を抱き続け、探し求め、それまで誰もやらなかったことをやる。

64. be curious about curiosity 302

アインシュタインの有名な言葉に、こんなものがある。「私には、特別な才能があるわけではありません。ただ、情熱的に好奇心旺盛なだけです」。

好奇心の強い人は、正面玄関の奥に隠された真実を探す。この世界の舞台裏では実は何が起きているかを探すものだ。そのためには、答えるのが難しい疑問を投げかけなければならない。アインシュタインが、続けてこう言っている。「大切なのは、問いかけ続けること。好奇心というのは、ちゃんと理由があって存在するのです。永遠というものの神秘を知ろうとするとき、生命の神秘を、そしてこの世界を形作っている素晴らしい構造を解き明かそうとするとき、思わず畏敬の念に打たれずにはいられないのです。この世界の神秘を毎日少しでも解き明かそうとするだけでも、十分なのです」。取り組んでいる何かについてリサーチするのは大事なことだが、ク

リエイティブな人はリサーチすらクリエイティブにやる。好奇心旺盛になりたいなら、そう決断すれば良い。そうした方が良いという理由がわかるなら、好奇心を育めば良い。好奇心は、カビの生えたものの見方を刷新して、新しい視点を創り出すのだ。

――「退屈という病にかかったら、好奇心が薬になる。でも、好奇心という病につける薬はない」

―― ドロシー・パーカー［詩人・風刺家］

▶ **まだ好奇心が満たされませんか？**

ならば No.81 で、自分の未来を想像してみましょう。

65

become anonymous

無名という自由

世界一売れている作家となったJ・K・ローリングが、『カッコウの呼び声　私立探偵コーモラン・ストライク』はロバート・ガルブレイス名義で書いた自分の著作だと明かしたとき、出版界は衝撃を受けた。そのときローリングは、「もう少しの間、ばれないで欲しかったですね。ロバート・ガルブレイスでいられたお陰で、どんなに羽を伸ばせたことか」と言った。アガサ・クリスティは、自分自身の名義で推理小説を66冊書き、どれも大当たりした。クリスティはそれ以外にも、メアリ・ウェストマコットという名前で恋愛小説を6冊書いた。クリスティは、自分の名声という重荷を引きずることなく、他のジャンルを試してみたかったのだ。違ったジャンルで腕試しをしてみたいという作家は大勢いる。ジョン・バンヴィルは2005年にブッカー賞を獲って硬派な作家という評

判を得たが、ベンジャミン・ブラック名義で犯罪小説も書いている。ジュリアン・バーンズもブッカー賞に輝いた作家だが、彼もダン・カヴァナー名義でスリラー小説を書いている。いずれも、ペンネームや仮名のお陰で名声という足枷から逃れ、一般的には真面目に取られないようなジャンルに挑戦する道が拓けたのだ。

ロバート・タウンは、ハリウッドの伝説的な脚本家だ。彼は『俺たちに明日はない』や『ゴッドファーザー』といった名作映画に参加したが、裏方に徹し、自分の名前が表に出ることを拒んだ。『候補者ビル・マッケイ』を書いてアカデミー賞に輝いたジェレミー・ラーナーは、ロバート・タウンに師事した。「ロバートと会わなかったら書けなかった」とはラーナーの弁だ。タウンも自分の名前がクレジットに載ってしまう仕事を受けることはある。そんなときは、脚本の影も形もないままに数週間が過ぎ、数ヵ月が過ぎていくこともある。一方、匿名で書くときは自由に、しかも素早く書き上げる。クレジットに名前が出てしまうことがわかっていると、タウンは壁にぶつかって書けなくなってしまうのだ。何度も書き直しながら、決して完成しない。そこでついに締切りが設定されると、タウンは締切りを守らず、降ろされてしまうのだ。タウンは何年もかけて『グレイストーク　類人猿の王者　ターザンの伝説』という作品の脚本を書き上げたが、すっかり映画の世界に失

望し、脚本家のクレジットを飼い犬のP・H・ヴァザックにやってしまった。お陰でP・H・ヴァザックは、アカデミー脚本賞にノミネートされた最初の犬となった。

ときには、自分のエゴを箱に入れて寝床の下に隠してしまうのも良い。無名であるというのは、自由なのだ。どんな小さなことであっても、自分のやったことに対して「自分がやった」と誰もが主張するのが、今の世の中というものだ。一方で、試してみる自由を、そして失敗する自由を得るために、多くの作家が偽名で作品を書いている。俺が書いたと言いたくて書くわけではないのだ。ただ書くのを楽しんでいるのである。

自分がやったことに対して責任をおっ被せられずに済むのなら、何をするのも自由だ。普段ならおっかなくて試せないようなことも挑戦できる。ときには自我に邪魔されて、身動きできなくなることもある。名を隠して仕事をすることで、人に期待されることから自由になれるのだが、なんといっても、自分が自分に対して向ける期待の重圧から自由になれるのである。

——「ストリートの鼓動を感じながら路地をふらふら歩き回っている、まだ無名の人。そんな人が、新しい何かを創造するのよ」

——シンディ・ローパー［歌手］

▶ **まだ自我に悩まされていますか？**

No.82を読んで、自分自身から解放されてください。または、No.49を読んで誰にも知られていない楽しみを味わいましょう。

achieve the perfect work-life balance

仕事と人生の完全なバランス

完璧なワーク・ライフ・バランスを獲得する方法は一つしかない。働かないことだ。仕事と人生が別々の器に盛ってあるとすれば、すでに何かが間違っている。

偉大な画家や、詩人、舞踏家、その他あらゆるアーティスト、起業家といったクリエイティブな人たちは、まず自分の生き方を選ぶ。その生き方に合わせて、どうやって食べていくか考えるのだ。自分に満足を与える人生を選ぶのであって、社会的な要請を満たすために人生を選ぶのでは、話が逆だ。自分が書いているとき、描いているとき、または踊っているときでも何でもいいのだが、このような人たちはそのとき、嘘偽りのない自分でいられるという人たちなのだ。他のことなんかしている暇はないのである。

ビート・ジェネレーションの象徴的存在であるハン

ハンター・S・トンプソンは、一生書き続ける人生を望んだ。そこで彼はジャーナリズムで生計を立てながら、『ラスベガスをやっつけろ』等の小説を書いた。トンプソンは、大儲けもしなかったが貧乏だったこともなく、望み通りの人生を生き切ったと言える。作家としての人生を生き切ったと言える。死後、葬式に際してトンプソンの灰は、号砲1発、大砲の弾とともに大空に打ち上げられた。彼らしいはなむけの1発だった。

ハンター・S・トンプソンが、走り書きのメモでこんな助言を友人に寄せている。「つまり、あくまで私の見た感じでは、人生の公式があるとすれば、こんなようなことだと思う。人は道を選ぶ。選んだ道は、自分の欲望を満たすために自分の才能を最大限に発揮させてくれる道でなければならない」。そしてこう結んでいる。「つまり、こういうことだ。前もって決められたゴールに到達するために人生を捧げるのではなく、楽しそうな道を選んだ方が得ってことさ」。トンプソンは、まさにそのような道を歩んだのだ。ジャーナリストとしてカツカツだったことがあっても、トンプソンは書き続けた。それが自分の信じた道であり、それ以外のことは、どうでもよかったのだ。

クリエイティブな人にとって、仕事と人生は合わせて一つなのであって、別々のものではない。

自分自身が仕事なのだ。セットで一つなのだから、バランスもへったくれもない。一度仕事と人生が泣き別れになったら、あなたの人生は分裂してしまう。もしあなたが今、仕事を休んでどこかに出かけたいと思っているようなら、ただちに人生そのものを変えなければならない。

――「仕事とお楽しみのバランスをとった方がいいと思っているのなら、やるだけ無駄でしょう。それよりも、仕事をお楽しみにした方がいいですよ」

―― ドナルド・トランプ［不動産王］

▶ **ピンときましたか？**

ならばNo.38を読んで、ついでにあなたの体内時計も変えてみてください。

make what you say unforgettable

言うからには忘れさせない

高名な生理学者ガイルズ・ブリンドリーは、人にアイデアを伝えるために誰にも真似できないような方法を考えついた。1983年にラスベガスで開かれた、全米泌尿器科学学会での出来事を忘れられる人はいないだろう。ありきたりの講演者なら何年もかけてようやく聴衆に与えられるかどうかという強烈なインパクトを、ブリンドリーは見事に一発で実現した。ニューヨークタイムズ紙はブリンドリーの強烈な講演を評して、「第2の性革命の始まり」と書いたほどだ。彼の講演は、実際にある革命を引き起こすきっかけとなり、10年後に訪れることになるバイアグラ現象の先駆けとなったのだ。

ブリンドリーの講演は、フォーマルな晩餐の直前に組まれていた。聴衆は、学会のお偉い連中である博士

とその妻たち。男性は礼装、女性はイブニングドレス着用だった。ブリンドリーは話し始めた。陰茎に化学物質を注入することで、勃起させることができる、というのが彼の説だった。当時、勃起の仕組みは謎が多かった。バイアグラの登場は当分先の話。政治家からサッカーのスター選手までが勃起不全の悩みを人前で喋るようになるのは、まだ何年も先のことだ。

　実験に適した動物がいなかったので、ブリンドリーは自分を実験台にした。ブリンドリーは聴衆に一連の写真を披露した。勃起の様々な状態が自身の性器をモデルに写されており、聴衆はそれを見てとても驚いた。ブリンドリーは、自らが試したこの方法はとても効果的で、インポテンツの男性でも何時間も勃起を持続させられると説明した。

　エロティックな刺激があったから長時間勃起を持続できたのではないかと疑う人もいるだろうと、ブリンドリーは予想していた。自分の発見を、疑う余地のない形で発表したかったブリンドリーは、講演の直前に自分自身に化学物質を注入していた。彼は聴衆に向かって、「大勢の聴衆相手に講演をしても、何もエロティックではないですよね」と念を押すと、ズボンを下ろした。そして明らかに勃起した自身の性器を露出した。会場は静寂に包まれた。誰もが息をするのも忘れてしまった

かのようだった。「皆さんの中から何人かに、勃起の状態を確認していただきます」と言うとブリンドリーは、前席で凍りついている聴衆に向かって小走りで寄っていった。かぶりつきにいた女性が叫び声を上げた。後に生体工学への貢献によって勲爵士を与えられることになるブリンドリーは、叫び声を聞いて我に返り、ズボンを引き上げ演台に戻ると講義を中断した。聴衆はあまりの衝撃に、沈黙したまま散っていった。

ブリンドリーの講義が与えた衝撃は、男性の健康という問題の本質を永遠に変えてしまった。彼のアイデアは革命的だった。ブリンドリーは、感情的な要因やエロティックな刺激が無くても純粋に物理的な原因で勃起はできると証明したのだ。しかしそれよりもっと重要なのはブリンドリーが考案した、お堅い医学界にインパクトを与えるクリエイティブな方法そのものだった。

考え方がオリジナルな人は、未開の地平を行く斥候であり、ひらめきの泉でもある。だから、誰にも忘れられないような方法を編み出して、自分のアイデアを人に伝えることができる。メッセージを相手に伝える方法からして創造的なのだ。いいアイデアなら、忘れられては元も子もない。私たちの思考を変えてしまった人たちというのは、ありのままでいることを恐れぬ勇気を持って、心の底から考えを伝えようとした人たちなのだ。新天地があるなら、地図がなくても進んで行く勇気を持とう。

——「誰かに覚えてもらった途端に、それは生を得ることになる。そしてみんなに使われる。そういったものが創造的な社会の土台になるのだと私は思うのです」

——ヨーヨー・マ［チェリスト］

▶ **もっと聞きたいですか？**

ではNo.77を読んで、ジョナサン・スウィフトのように迷惑な人になってみましょう。

▶ **もう十分ですか？**

ではNo.15を読んで、公衆の面前で裸になると困ることもあるということも知っておいてください。

68

don't experiment, be an experiment

**実験するのではなく、
自分が実験になる**

ビートルズは時代を代表するような強烈な影響力を持ったが、そこには彼らが追及した原則が一つあった。常に試し続ける、という原則である。アルバムを1枚制作する度に新しい制作の方法論を探し、新しい領域を開拓していった。録音スタジオでの作業の様子を聞くと、それはあたかも音の実験室といった趣だった。その本質を突きつめると、ビートルズは何か音楽的な影響を受けるとすぐにそれを自分の音楽に注入したのだ。ポール・マッカートニーが、ビートルズのレコーディング哲学を振り返ってこう話している。「ともかくこう言うんだ。『試してみよう。聴かせてよ。やってみて酷ければ、やめればいいから。でも、もしかしたらうまい具合にいかないとも限らない』。常に無理してでも前に行こうとしていた。もっと音を大きく、もっと遠くに、もっと長く、もっと違おうとして

いたよ」。ときには、違ったジャンルの音楽を何種類も混ぜてみたりもした。ビートルズは『アイ・フィール・ファイン』で、ロックバンドとしては初めてフィードバックを使った。アルバム『レボルバー』では、シタールを、そしてインド民族音楽そのものを使った。『イエスタデイ』では、弦楽4重奏を使った。ビートルズの面々はテクノロジーを愛した。機材を使って多重録音を試み、アコースティック音源の録音のために、マイクを至近距離に置いてみた。ダイレクト・ボックス［インピーダンス変換器］を使い、複数のテープレコーダーを同期させたり、テープを逆回転で再生したりもした。このような実験の数々により、ビートルズの音楽に多様な面と深みが与えられた。

歴史上、音楽の共同制作者としてレノン／マッカートニーほど成功した例はないが、それは、2人がいつも、あらゆる方法を試しながらお互いの作った曲を磨き続けたからだ。ときには、それぞれが持ち寄った未完成曲が組み合わされて、まったく新しい歌になることもあった（例えば『ア・デイ・イン・ザ・ライフ』）。ときには、ある曲のBメロが別の曲のAメロとコーラスを繋ぐこともあった。ポールとの作業を指してレノンは、「実際、見つめ合いながら曲を書いた」と言った。2人は、お互いが書いてきた曲に対してどんなことを試してもいいんだという空気の中で作業できた。録音中のジョンとポールの様子を収めたテープがある。それを聴くと、常に何らかの冗談を曲に混ぜてみたり、突拍子もない歌詞をつけてみたり、奇妙な音を合わせてみたりする2人の様子が伺える。

自分の心にどんなに大それたことでも考える自由を与えてやって、はじめて実験的な思考が可能になる。それには大変な労力を必要とする。現実的であるか、法的に大丈夫か、道義的に問題はないか。そういったことは最後に考えればいい。時間を浪費しないように、新奇で一見馬鹿げたアイデアは最初から否定するというのが、残念ながら私たちの文化なのだ。理論的に考えなければというのが、残念ながら私たちの文化なのだ。理論的に考えなければという焦る気持ちを、意識的に抑えつけなければならない。どうも若いときには自然にそれができるのに、年齢を重ねるごとにコントロールできなくなっていくので、なおさらだ。

安全策をとってうまくやるよりも、試してみて失敗した方が、結果は何倍も面白い。ロイヤル・アカデミー・オブ・アーツ（RCA）に通っていたとき、隣で作業していた同級生が、引き出しの奥から紙切れに描かれた絵を見つけ出した。その絵を部分的に気に入った私の同級生は、絵を切り刻んで並び方を変えてみた。その結果、元の絵よりも興味深いものになった。コラージュされた絵に、何か書いてあるのを見つけた私は、それがこの学校の卒業生の署名であると気づいた。その卒業生の名を読んでみると、「デイヴィッド・ホックニー」と書いてあった。私の同級生は顔面蒼白だった。彼は古い絵を見つけて前より良い作品に変える一方で、その価値を何万ポンドからゼロに落としてしまったのだから。さて、この話の教訓があるとすれば何だろう。実験をすれば、良いことばかりではないということだ。成功もすれば失敗もする。試してみようという気持ちになるためには、どうしようもない結果も受け入れなければならない。たとえそれが大失敗に終わろうとも。何がうまくいって何がだめになるか前もって知る方法はないが、失敗は必ず新しい何かを教えてくれる。

　人生に問題はつきものだが、実験的なアプローチが誰も試したことのない解決をもたらしてくれることもある。事務所も、アトリエも、仕事場も、クリエイティブな人にとっては、実験室なのだ。クリエイティブな組織なら、常に試行錯誤を続けて組織内のみんなの思考を新鮮に保とうとする。

68. don't experiment, be an experiment　　320

たまにうまくいかないからこそ、実験なのだ。何かを試せば、失敗するかもしれない。しかし、何もかもがスムーズで問題がなさすぎるようなら、そろそろ怖気づいてないで実験するときなのかもしれない。

——「いつも、成果を上げることよりも試してみることの方に興味を覚えます」

—— オーソン・ウェルズ［俳優・映画監督］

▶ **同意しますか？**

壊れてないものを見つけて、壊してみましょう。No.21です。

▶ **同意しませんか？**

改善の必要がないものを見つけて改善してみましょう。No.50です。

stop missing opportunities

チャンスを棒に振らない

生まれてこの方、あなたは何回チャンスを棒に振ってきただろうか。私の見ただけでも、チャンスを与えられたのに飛びつかなかった人は多すぎて勘定しきれないほどだ。醒めた目の持ち主たち。どうせ次の機会がすぐ来るさと、高を括った人たち。それを逃しても次があるさ。でも、次はなかった。一度しかないチャンスを、みすみす逃してしまったのだ。振り返って悔やんでも遅いのだ。チャンスは滅多に来ない。来てもあっという間に過ぎ去ってしまうものだ。

ウォーレン・ビーティは、14回もアカデミー賞候補となり、そのうち一度は最優秀監督賞も獲ったという、ハリウッドきっての俳優兼監督兼プロデューサーだった。ビーティが演じた最も有名な役といえば『俺たちに明日はない』のクライド・バローだ。1964年の

こと、ビーティは自分が主演できる企画を探していた。そのうちの1本は、後に『何かいいことないか子猫チャン』という映画として結実する。名うてのプレーボーイが、彼女と誠実な関係を持つと誓うが、彼を取り巻く女性たちに片っ端から惚れられてさあ大変というコメディだった。

ビーティはプロデューサーを雇い、2人で脚本の開発を始めたが、すぐに巧いジョークを書ける人を雇う必要性に気づいた。2人はニューヨークにあるビターエンドというクラブで、ウディ・アレンという若い漫談師のスタンダップ・コメディを見た。アレンのジョークは面白かったので2人は、脚本に気の利いたジョークを幾つか加えるために週3万ドルでアレンを雇った。アレンは週4万ドル要求したが、叶わなかった。そこでアレンは、端役で特別出演させてくれれば3万でやると交渉し、受け入れられた。

アレンはリライトを始めた。改稿が進むにつれ、ビーティは自分の出番が減っていくことに気づいた。無名のアレンの端役の出番は増加し、ビーティの役柄は稿を重ねるごとに小さくなった。怒ったビーティはやがてプロジェクトから降りてしまった。完成した『何かいいことないか子猫チャン』はヒットした。それ以来、アレンは常にハリウッドの中でも稼げるスターという地位を守り続

323　69. チャンスを棒に振らない

けており、自分が関わる作品はいつも完全に思い通りになるように腐心している。降ってわいたチャンスを、最大限活かしたというわけだ。次のチャンスがあったという保証はどこにもない。ほんの小さなチャンスだったが、アレンは大きくモノにしたのだ。そして彼のキャリアもどんどん大きくなっていった。

　個展をやらないかとオファーされたアーティストはたくさんいる。個展といえば、ブレークする大チャンスだ。なのに、契約上の些細なことにこだわってギャラリーと揉め、結局話を逃してしまう人をたくさん見てきた。そしてその人たちには、その後二度と個展のオファーがこない。出版社に提示された印税に不満を感じて、出版の話を断ってしまった作家も何人か見てきた。そして、それが彼らにとって最初で最後の出版のオファーになった。それは、ブレークのチャンスだったのだ。チャンスは他にもあると思って待っても、次はなかった。そして彼らは、誰にも気づかれることなく、消え去ってしまった。無名でしかも扱いにくい人というのは、歓迎されないものだ。一度自分の存在を認知されたら、難しい要求も出せるようになる。いや、それでも難しい人と思われない方が賢いのだが。

ブレークする機会をもらったら、まず受ける。そしてそのチャンスが自分をどこに連れていってくれるか見守る。何をどうしていいかわからなくても、まず受けるのだ。ともかく「やります」と言って、やり方は後で考える。チャンスが巡ってきたら、飛びついてモノにしなければ。

――「人生の秘訣があるとすれば、いつ訪れるかわからない好機のために、常に準備をしておくということだ」

―― ベンジャミン・ディズレーリ［政治家・小説家］

▶ **飛びつきたくてもチャンスがないと言うあなた。**

No.6を読んで、チャンスを自分で作ってしまいましょう。あるいはNo.80を読んで、何もないところにチャンスを探しましょう。

70

contradict yourself more often

喜んで自己矛盾する

「実りある人生を得るための唯一の代償は、矛盾にまみれるということだ」とは、フリードリヒ・ニーチェの言葉だ。クリエイティブな思考を持った人々について調べるうちに、そのような人たちが、いかに矛盾に満ちた人格の持ち主であるかも明らかになる。高名な心理学者ミハイ・チクセントミハイは、そのことに気づいてこう言っている。「クリエイティブな人というのは、相容れない両極を併せ持っている。それは、1人の人格の中に大勢の人格がいるようなものなのだ」。

両極端な人格を内包することが卓越した表現を生み出すには欠かせないということを語るならば、画家のフランシス・ベーコンの例が興味深い。20世紀を代表する画家の1人であるベーコンは、彼の時代に感じられた不安と熱に浮かされたような空気を、暴力的に、

しかし同時に優しく捉えた。ベーコンの作品が持つ暴力性は、称賛と嫌悪の両方で迎えられた。

ベーコンは、いろいろな意味でどっちつかずだ。ポートレートなのに、描かれた人物の顔が良く見えなかったりする。ベーコンの絵は、抽象の領域から具象のそれへ突然激しく振れる。ベーコンの作品の名前に「習作」が多いのは、ベーコン自身、作品が完成したかどうか決めかねたからだ。

心理学者は、外向性と内向性という両極を用いて、人の心の安定具合を測る。しかし、これがクリエイティブな人には通用しない。同時に外向的で内向性でもある傾向が強いからだ。あるときに注目の的だったと思えば、人の輪の外から静かに観察しているといった具合だ。ベーコンも、このような人格的逆説を体現していた。ロンドンのソーホー地区にあるコロニールームというバーは、若く有望なアーティストたちのたまり場だった。ベーコンも、頻繁にコロニールームに現れた。私も友人と連れだって、この素晴らしき掃き溜めのごとき飲み屋を訪れたものだ。しかし、ここに来る前、ベーコンは大抵、大勢の人に囲まれていた。ベーコンは1日中孤独なアトリエにこもっていたのだ。このようにベーコンは外向から内向へと人格を切り替えていた。

ベーコンはそれ以外にも、クリエイティブな人には良く見られる矛盾を抱えていた。反抗的である一方で、保守的でもあったのだ。ベーコンの作品は、あくまで絵画という芸術の持つ伝統に従っていた。主としてキャンバスに油彩で描かれた肖像画を、ベーコンは大きな金色の額に収めた。一方でベーコンは伝統に抗いもした。キャンバス布地の裏面に描いたり、筆の代わりにごみ箱の蓋や雑巾で絵の具を塗った。作品の主題や対象も、伝統からはかけ離れたショッキングなものだった。

しかし、伝統的という安全な場所から抜け出して新しいものを創造するためには、反逆しなければ、文化のある部分について深い理解を持っていなければ、クリエイティブであることはできない。そして偶像を破壊しなければならない。ジョルジュ・バタイユがこう断言している。「真実というものに一つの顔があるなら、それは暴力的なまでに激しい矛盾ということだと、私は信じている」。

フランシス・ベーコンは、自作に対して火のような情熱を持っていた反面、とても客観的な態度も持っていた。自分の作品に完全に没入して何日も描き続けたかと思うと、突然心理的な距離をとって客観的になった。満足いく出来に達しなかった絵はナイフで切り裂いて破壊できるほどだった。情熱がなければ、難しい仕事も放り投げてしまう。しかし引いて見られなければ、自分の仕事

70. contradict yourself more often 328

を評価できないのだ。

　ベーコンの性格は、多くの矛盾で彩られていた。茶目っ気がある一方で、規律正しくもあった。謙虚でもあり、高慢でもあった。レンブラントやゴッホを敬愛していたベーコンは、比して自分の作品を謙虚に見つめる心を持つことができた。一方で自分が三流だと断じた画家の作品は、こき下ろすことを厭わなかった。

　ベーコンの作品群は、彼自身の心の中の矛盾を映し出していたからこそ、素晴らしい芸術的価値を持ったのだ。ベーコンは、痛々しく傷ついた人間の肉体を、繊細に描き切った。細かく描きこまれた部分に、絵の具を弾き飛ばした。荒々しくも、優しい筆遣いで描いた。ベーコン作品にはいつも、純白の上に漆黒を存在させた。この対比が、興奮と緊張を生み出すのだ。画家自身の中にある矛盾

70. 喜んで自己矛盾する

が、絵の中にある矛盾となる。だからこそ、優れた絵になるのだ。

傍から見ると苛々するほど理解しにくいものであっても、矛盾というものは創造性に複雑に絡みついて、切り離すことはできないのだ。自分が何をしているか決めて、そこからぶれないことが私たちの文化の中では求められるが、そうした結果、融通の利かない思考だけが残る。それは人間だけではなく、組織にも当てはまる。「社内の人が全員同じように考え始めたら、それはとても危険なことだ」と、デル株式会社の最高経営責任者であるマイケル・デルが言っている。デルは、いつもと違う視点から問題を見て解決することを従業員に奨励する。一時に様々な視点を抱え込んでしまうのがクリエイティブな心というものだ。自己矛盾の向こうには、たくさんの可能性が隠れているのだ。

―― 「1日に3回は自己矛盾を起こさないような奴は、間抜けだ」

―― フリードリッヒ・ニーチェ［哲学者］

▶ **完全主義者のあなた、**
No.34を読んでもっと偶然を頼りにしてみましょう。

▶ **やることが多すぎますか？**
ではNo.33を読んで、頭を空にしてみましょう。

71

take jokes seriously

冗談はほどほどにしない

成功を収めたクリエイティブな人たちの中には、最初から世界を獲るような壮大なビジョンを持っていたのではなく、ほんの冗談で始めたという人も多い。マーク・ザッカーバーグがフェイスブックの誕生に手を貸したときも、国際的企業の構築を目論んでいたわけではない。ただ倒錯的な冗談を楽しんでいただけなのだ。フェイスブックは、ハーバード大学の在校生の写真を並べて、一番イケてる人を選ぶために作られた。大学側の逆鱗に触れて禁止されるまでの間、そのあまりの人気の高さに学内のサーバーが何台も落ちた。

アンディ・ウォーホルの絵も、描き始めは冗談だったというものがたくさんある。シルクスクリーンで印刷された縦横に並んだ１ドル紙幣という作品も、芸術の価値を渇いたユーモアで皮肉ったものだった。そし

て額面では何ドルにすぎないこの作品に、蒐集家は何百万ドルも支払った。

　芸術に革命を起こしてしまった冗談といえば、マルセル・デュシャンの《泉》だろう。20世紀を通して最も強い影響力を持つ作品だった。デュシャンは、ニューヨークの業者から購入した男性用小便器に、「R・MUTT 1917」（製造元の名前）と署名し、《泉》というタイトルをつけて、冗談で出展した。展覧会のキュレーターが拒否したので、《泉》は展示されなかったが、出品されたこと自体が物議を醸した。これは芸術なのだろうか？　《泉》は廃棄され、人々の記憶から消えた。残っているのは1枚の写真だけだ。《泉》が復活に至ったのは、アバンギャルドなアート系雑誌にその写真が使われたからだ。その記事には、「レディ・メイド」（出来合い）というコンセプトが力強く解説されていた。
　そこからすべてが始まったのだ。《泉》は評判を呼び、写真は方々でアート系の雑誌や書籍に転写された。すっかり有名になった《泉》を買いたいと蒐集家たちが騒ぎ出したので、デュシャンは複製をこしらえることにした。しかしそこで問題が生じた。オリジナルと同じ型の便器は、生産中止になっていたのである。仕方なくデュシャンは職人を雇って、写真を見ながらそっくりのレプリカを作らせるハメになったと言うのだから、何ともおいしいアイロニーではないか。

ユーモアというのは、型を崩すプロセスだ。冗談を面白いと感じるのは、その冗談がお決まりの型から逸脱したとき、私たちの視点が新しい、しかも予期せぬものへと切り替わるからだ。この新しい見方に気づいた瞬間に生じる驚きが、笑いを引き起こすわけだ。デュシャンは、モダンアートの歴史の中心的な存在になることを期待して《泉》を作ったわけではない。アンデパンダン展が伝統的な芸術の手法を奉っているのを茶化しただけだ。当時の大衆が芸術と聞いて期待したのは、銅像とか、女性のヌードとか、そういったものであって、便器ではなかった。もしあれが傑作だという認識があったら、デュシャンは《泉》を捨てずに取っておいただろう。ところがアート界の方でデュシャンのジョークを真面目に取り合ったので、デュシャンも真面目に切り返したというわけだ。《泉》の成功に導かれて、デュシャンは「レディ・メイド」と呼ばれるアートの始祖となった。普通の工業製品をアーティストが選んで、そのまま、またはどこかに手を加えて作品として発表するというものだった。デュシャンは、「レディ・メイド」というのは、それまでの伝統的なアートに対する解毒薬だと解釈した。手を使って制作するのではなく、何かモノを選ぶだけで、それがアートなのだ。

伝統的なジョークの型というのは、まず、何の変哲もない馴染みの風景の中にお客さんの手を引

いて行ってあげる。そこに突然オチがきて、お客さんを予期せぬ脇道に引っ張り込む。クリエイティブであるというのは、何か予想外の効果を与えることで、新しいものの見方を獲得するということなのだ。そして、ユーモアは人々の期待感をずらすのに、とても効果的な道具なのである。

日常の中では、不安を覚えたり、忙しかったり、へこまされたり、忙しいフリをしたり、何かと大変なことが多い。そのような心の状態では、なかなか新しいアイデアを考えようといっても難しい。そこにきてこの社会では、楽しそうにしているということは仕事をしていない証拠だと信じられているのだから困ったものだ。本当に必要なのは、真面目腐って重苦しくなることではなく、ユーモアなのだ。ユーモアという鍵を使って、非生産的で倒錯的なアイデアの扉を開けるのだ。問題に行き詰まってどうしていいかわからないとき、ユーモアがあなたに新鮮な視点を与えてくれるかもしれない。そしてそれまで気づかなかったものに気づかせてくれるかもしれない。

——「バカをやれない人は、真に知的な人とはいえないのだ」

—— クリストファー・イシャーウッド［小説家］

▶ **ひらめきましたか？**

ではNo.28を読みましょう。
子どもっぽく振る舞うために、
成熟した大人になってください。

72

look over the horizon

地平線のそのまた向こうを見る

クリエイティブなだけでなく、壮大なビジョンを持ち合わせている人がいる。そんな人はビジョンを持って生まれるのだろうか、それともビジョンはテクニックで獲得できるのだろうか。「地平線の彼方に目を向けるのが秘訣ですよ」と、起業家テッド・ターナーは言う。実際、ほとんどの人は日々の雑用に目を奪われて、地平線を見る余裕すらない。

テッド・ターナーという起業家に壮大なビジョンを与えているのは何だろうか。1970年代、ターナーは9時5時の勤務形態は時代遅れだと考えていた。労働時間の流動化はこのときすでに始まっていたのだが、これはテレビ局の番組編成にはちょっとした問題だった。局はニュース番組を午後6時から10時に固定して動かそうとしなかった。ターナーは24時間好きなと

きにいつでも見ることができるニュース専門チャンネルを考えていた。そうして始まったCNNは、やがて世界中のニュースをカバーするようになった。見事に編集されて継ぎ目なく視聴者に届けられた既存のテレビニュースと異なり、CNNは即時性を重視して生中継の画像を生々しく発信した。ポーランドの連帯によるストライキ、中国の天安門広場事件、そして1991年の湾岸戦争といった重大事件が、直接お茶の間に届けられた。レポーターたちは、書かれた文章を読み上げるのではなく、息を切らせて状況を伝えた。ターナーは報道に革命を起こした。そして、いわゆる「グローバル・ビレッジ」というものの創造に大きく影響したのだ。CNNは、世界で最も広く視聴されるニュース専門チャンネルとなった。

あるとき通信衛星に関する記事を読んだターナーは、この通信衛星を使えば北米全域に電波を届けられるようになり、つまり大手のテレビ局と対抗できると確信した。放送事業という分野にどのような変化が訪れようとしているかを見抜いたという意味で、ターナーはまさに壮大なビジョンを持った予言者だった。そして彼は、訪れるべき変化を真っ先に使うことに勝機を賭けた。

ターナーの父は1963年に自殺した。父の経営していた破産寸前の小さな看板広告会社を受け継いだターナーは、危機を乗り越え、会社を復活させた。ターナーは持っていたビジョンを注ぎこんで看板広告から外食産業、放送事業、プロスポーツへと事業を拡大していった。その度に何百万ドルという価値を創出し、総額何十億ドルにものぼる寄付を可能にした。

「ある朝、グレゴール・ザムザは不穏な夢から目覚めて気づいた。寝台の上で、何やら恐ろし気な害獣になってしまったのだ」［訳者抄訳］。フランツ・カフカが1915年に出版した古典的名作『変身』は、こんな書き出しで始まる。グレゴールは、突然巨大な虫になってしまった自分に気づくのだ。何がどうしてそうなったのかは自分でもわからない。ともかく朝目覚めると、世界はおかしくなっていた。いかにもカフカ的だ。

カフカは未来を先取りした、早すぎるビジョンの持ち主だった。カフカのビジョンは「カフカ的」という形容詞となって受け入れられた。それは、人々が目的の不明確な裁判に悩まされ、主体のはっきりしない権力を相手にしなければならないような陰鬱な世界を指すようになった。カフカは保険局員だった。巨大な官僚組織の小さな一歯車である自分に気づき、その世界がどこに繋がっていくのかを見据えた。カフカの書いた物語は、全体主義の台頭やホロコーストを予言する内容だった。そのようなものに繋がる種が身の回りで撒かれている。それに気づいたカフカは、想像力だけでそのような社会の暴走の帰結を見たのだ。

キース・ヘリングも、ビジョンを持ったアーティストだった。ヘリングの作品は、一目で彼のものだと認識できる20世紀屈指のイメージとなった。1980年代はじめにニューヨークのスクール・オブ・ビジュアル・アーツに通っていたヘリングは、絵画、彫刻、芸術史を勉強した。そこでヘリングは、流れるような線の使い方を覚えた。太い線で描かれた図像的なデザインのハートや手、そして「ラディアントベイビー［光り輝く赤ん坊］」は、ヘリング独自のものだった。このようなアイコン的図像が抽象的な模様と組み合わされて、緊密で豊かな構図を創り上げるのだ。

来るべき次代のアートの萌芽はいつもダウンタウンの画廊にあり、そこからアップタウンに広まっていった。だからヘリングはいつもダウンタウンの画廊に注目していた。トニー・シャフラジー画廊で助手の職を得たヘリングは、アート界の先端を行くのは何か、業界内部から知ることができた。その頃ダウンタウンの画廊では、グラフィティアーティストたちの作品が展示され始めていた。ストリートや地下鉄で花開いていた新しいアートだったが、どの作品も色彩を多用した、けばけばしいレタリングというお決まりの型にはまっていた。どのアーティストのスタイルも同じだった。ヘリングは、そこにチャンスを見出した。グラフィティアートというスタイルに合わせはしたが、ヘリングが使う極太の線と象徴的なイメージは図抜けていた。トニー・シャフラジー画廊で個展を開いたヘリングは、ほどなくアート史に名を残すことになる。

壮大なビジョンを持って未来を見据える人たち。彼らには未来が見えているわけではない。その代わり、自分が活動する分野にどのような展開があるかをしっかり見据えている。そして来るべき変化を一番乗りで迎えるのだ。ほとんどの人は目の前の雑事に追われて首を上げる暇もないが、その隙に彼らは地平線の彼方を見ているのである。

「ビジョンを持っているというのは、未来が見えるということだ。あるいは未来が見えたような気がするだけかもしれない。私の場合、見えた通りにやってみると、その通りになる。しかし、白日夢とか夜の夢に未来を幻視するわけではない。市場を理解し、世界を理解し、人というものを良く理解して、明日はどっちに向かいそうか知ることで、ビジョンが見えてくるのだ」

―― レナード・ローダー［エスティ・ローダー社 元社長・会長］

▶ **そう思いますよね？**

未来に目を向けましょう。No.78です。

▶ **そう思いませんか？**

今を生きる。No.31です。

go from A to B via Z

AからZ経由でBに行く

ロブスターは、海底の岩の窪みや割れ目の中に隠れる。ときには食いこんで身動きが取れなくなるロブスターもいる。でもロブスターは死んだりはしない。ハサミを振って対流を作り、餌を手繰りよせることができるからだ。出られなくなった岩の隙間で成長できてしまうのである。自分がまさに同じ状況に陥っていないか、たまに確認してみる必要がある。

ロンドン芸術大学内のセントラル・セント・マーティンズの学生に、こんな課題を与えたことがある。まず大学周辺の地図を買ってもらう。地図の上にガラス板を置き、円を描く。そして地図上の円を、実際に現実の街中でたどってもらうのだ。そのとき、引かれた円から外れてはならない。線をたどりながら、学生たちは今まで見たこともなかった街の顔を見ることになっ

た。そこに家や事務所があれば、学生たちはドアをノックして中を通してもらえるように頼んだ。同じ課題を、少し難易度を上げて出したこともある。あるときは、ソファを持って行ってもらった。この課題をやることで、学生たちの街を見る目が変わる。普段会わないような人と会い、いつもは入れないような建物の中に入った。他には、3チームで同時にサッカーの試合をしたり、パリの地図を見ながらニューヨークを歩き回ってもらったりもした。

人は習慣の生き物だ。地下鉄の駅までいつもと同じ道を歩き、いつもと同じコンピュータに向かう。まるでロボットのように、何でも自動的に対処している自分に気づく。自分が今やっていることに対して、無意識になってしまうのだ。しかし、クリエイティブに物事を考えたいなら、いつも意識していなければいけない。いつも意識しているというのは、つまり一瞬一瞬自分が何をしているか意識しながら生きるということだ。意識しないということは、可能性に気づかないということでもある。つまり、チャンスが来ても気づかない。

ギー・ドゥボールは、世界を理解する新しい方法を考えつき、それを心理地理学と名づけた。人々の認識を揺さぶって、身の回りの環境に対して新しい認識を持つように仕向けるのが狙いだっ

た。覚醒を促すのだ。心理地理学者は、慣れ親しんだ方法や振る舞いを忘れてしまうような状況を作り出すために、普通という状態を崩した。心理地理学を実践する者は、いつもとは違う方法で移動し、今度はその街の地理的条件をまったく知らないふりをして漂流してみることが推奨される。そうすることで、高まった意識と新鮮な視線を獲得し、いつもより深くものを見ることができるのだ。

心理地理学のたとえ話の中でも私のお気に入りの1本は、期せずしてそうなったという話だった。アラン・フレッチャーの『The Art of Looking Sideways（物事を横から見るという技法）』という作品に、北極で死んだアメリカの探検家の話がある。死んだ探検家の家族は、イヌイット族の男に多額のお金を送って、飛行機に同乗して遺体を届けてくれないかと頼んだ。イヌイットの男は一度も北極圏を離れたことがなかったので、遺体を届けた後、もらったお金を使ってアメリカをぐるりと旅行することにした。英語が喋れなかった男は、汽車の切符を買うときはいつも自分の前に切符を買った人の言葉を一言一句真似した。男はアメリカ中をあちこち旅した挙句に資金が尽きた。お金が無くなったときにたまたま自分がいたオハイオ州の小さな町で、男は生涯を終えたそうだ。

いつも同じ道ばかり歩いていれば、自分がどこにいるか迷うことはない代わりに、自分を見失っ

てしまう。同じことを同じようにやってばかりいては、いつも同じ結果しか得られない。職場でも、同じことを同じようにやってカビの生えたような結果を出し続けるという罠に落ちてしまいがちだ。何かを変えればいいことがある。机の向きを変えるとか、コピー機を移動してみるとかでも構わない。成長は痛みを伴う。変化も痛みを伴う。しかしそれも、間違った場所に居続けることの苦痛には敵わない。何かを同じようにやる回数が多ければ多いほど、やり方を変えるのが難しくなってしまう。どんなことでも、今居るAからBへと移動して風景を変えてみなければならないときが必ずくる。でも、どうせなら遠回りして木星経由で行ってみよう。

――「オリジナリティが習慣を打ち負かした結果が、クリエイティビティなのだ」

―― アーサー・ケストラー[作家・ジャーナリスト]

73. go from A to B via Z　　346

▶ ジョージ・エリオットが、同じことを繰り返しやるということについて何か言っています。**No.50** へどうぞ。

immerse yourself

奥深く自分の中に潜る

すべては猛烈なスピードで進み、考える暇もない。そんな環境で、衝突するエゴと技術的困難が入り混じった超立体パズルのごとき難問の数々を、クリエイティブなビジョンを犠牲にせずに解く。無理としか思えないが、解き方を知っていれば不可能ではない。

そう、私は映画のセットで監督の隣に立っていた。これほどストレス満載の仕事が他にあるだろうか。絶え間なく誰かがやってきては質問攻め。「照明はこれでいいですか」、「台詞はこんな感じでいいですか」、「寄りですか、望遠ですか」等々。俳優部、機材部、撮影部、照明部、美術部、メイク……。相手が誰でも、監督は適確なフィードバックで応じていく。しかも、予算管理にも目を配りながら。朝7時に始まった1日は、その後大混乱のまま24時間続く。さらに、失敗作を作っ

てしまったらもう次はないというプレッシャーが圧しかかる。それだけでは足りないとでもいうように、脚本を書き、編集も自分でやり、さらにカメラの前に立って演技する監督すら存在するのだ。

ピーター・ボグダノビッチ監督は、雨あられと飛び交う質問の嵐に対する答えを持っていた。彼は、百科事典並みの映画の知識を備えていたのだ。ボグダノビッチは、12歳から30歳までの間に観た5316本すべてに関するデータと感想を、インデックスカードにまとめていた。ボグダノビッチは好きな映画を何度も観たが、中でも『市民ケーン』は彼に映画監督になる夢を与えたお気に入りの1本だった。ニューヨーク近代美術館で上映する映画を選別する仕事についていたボグダノビッチは、さらにエスクァイア誌に映画評を寄稿し始めた。ボグダノビッチにインタビューを受けた映画監督は、映画に造詣の深い彼に感動した。クレジットに現れた名前をすべて暗記し、全ショットをカメラ移動の構成も含めて覚えていたボグダノビッチは、当代有数の監督たちと仲良くなった。タイムズスクエアに出かけて5本の映画を観て帰宅した後、深夜番組でもう1本映画を観た。エスクァイア誌の映画評を気に入ったあるハリウッドのやり手プロデューサーが、次に制作する映画の助監督としてボグダノビッチを雇った。大役をうまくこなしたボグダノビッチは、今度は自分で映画を撮ることになった。たとえ現場で形式的な疑問や技術的な問題が生じても、ボグダノビッチは、かつて観た膨大な映画の記憶から泉のように答えを引き出すことができた。

こうして完成した『ラスト・ショー』は、1972年のアカデミー賞で8部門にノミネートされた。時流に逆らって白黒で撮られたこの映画は、新しさと懐かしさが混在していた。カットを細かく割らずに、長回しとカメラ移動で演技を捉えた手法は、『市民ケーン』を研究し尽した成果だった。さらに、歌を劇伴として使うという時代の歌が、ラジオや、ジュークボックス、そしてレコードプレーヤーから聞こえてくるという演出だった。その後うんざりするほど真似された趣向だが、『ラスト・ショー』ほど控え目かつ効果的にやった例は少なかった。

というわけでこれは、興味を覚えた対象に頭の先まで潜りこんで、知りたいことをすべて吸収するというたとえ話だ。知り得ることをすべて知り尽くす。自分の関心がある分野が金融でも、科学でも、教育でも何でも構わない。関係ある本や雑誌をすべて読み、講義があれば受けてみる。そして、考え得るすべての角度から調べ尽くす。そうすれば問題があっても、蓄えた知識からさっと解

74. immerse yourself　　　350

決策を引き出すことができる。

クエンティン・タランティーノは、ビデオ・アーカイブというレンタル屋の店員だった。熱狂的な映画マニアだったタランティーノは、店にあった映画を片っ端から観て、客と映画談議に耽った。客がどんな映画を好んで借りるかという傾向にも注意を払った。このときの経験が、映画監督としての自分に強い影響を与えたと本人は言う。彼はこう言ったとも伝えられている。「学校で映画を教わったのかと聞かれることがあるが、そんなときは『学校じゃない。映画に教わったんだ』と言ってやる」。タランティーノもボグダノビッチも、映画を研究し尽すことで、独学で映画の作り方を学んだ。劇伴としての歌の使い方も、2人に共通する特徴だ。

本、雑誌、ドキュメンタリー、自分の好きな文化、崇拝する誰か、師と慕う誰かでもいい。深く、深く追求してみよう。その先には、クリエイティブなことをするチャンスが待っているかもしれないからだ。その口をこじ開けると、どこか特別なところに繋がっているかもしれない。そして、自分の関心のある分野に何が起きているか常に目を配ろう。その時代の文化の空気を捉えたアイデアというのはあるものだ。だからいつも何が起きているか知っていた方が良い。

「オリジナルなんてものは存在しない。ひらめきを感じそうな気がしたら、想像力を刺激されそうなら、何からでも盗め。昔の映画も新しい映画も見尽くせ。音楽を聴け。本を読め。絵画、写真、詩、夢、行きずりの会話、建築物、橋、道路標識、樹木、雲、湖や海、そして光も影も食い尽くせ」

—— ジム・ジャームッシュ［映画作家］

▶ **そうかもしれないと思った人。**

No.63を読んで、すでに存在するものに新しい命を与えてみましょう。

▶ **そうでもないかもと思った人。**

No.39で、無知の知ということを考えてみましょう。

75

never leave improvisation to chance

即興で攻める

ハービー・ハンコックは、マイルス・デイヴィスと共演していた。コードを一つ間違えて弾いてしまったが、デイヴィスは慌てず、間違ったコードに合わせてソロを吹いた。外した音から素晴らしい音楽を生み出してしまったというわけだ。失敗に対して怒りもせず、ハンコックを責めもしなかった。デイヴィスは、なぜそんなに寛大でいられたのだろう。どんな難問を突きつけられても、何とかできるという、自分の技術に対する自信があったからだ。自信に溢れるデイヴィスの態度は、ハンコックにも自由に演奏する自信を与えた。あなたが即興的な態度を持っていると、周りにいる人たちにも柔軟で適応力のある態度を促すのだ。

マイルス・デイヴィスとプレイヤーたちは、プレッシャーの中でも素早く判断を下すことができた。ジャ

ズ演奏家なら誰でも即興演奏はするわけだが、デイヴィスは、お互いの失敗を指摘し合う必要がないという雰囲気を作り上げた。間違えたとしても、それはいつもと違う道が一つ増えたに過ぎないのだ。デイヴィスは、プレイヤーたちに向かって、録音の前に練習するなとさえ言った。冒険して新しいことを試せば、何か新鮮な発見が隠れているかもしれないからだ。失敗を恐れないマイルス・デイヴィスと彼のプレイヤーたち。だから彼らの演奏は、凡庸なジャズグループの何倍も優れているのである。

マイルス・デイヴィスから私たちが学べること。それは、常に複雑に変化していく仕事の現場に適応することがもたらす利益だ。演奏中のデイヴィスとプレイヤーたちは、いわばお互いと交渉し続けているのだ。そして、失敗にウジウジ悩んだり人のアイデアにいちゃもんをつけたりはしない。このような「ジャズ即興演奏的」心構えは、リーダーには必須の条件だ。

初めてお目にかかるような挑戦に出くわしたときは、即興的な流儀で乗り切ることを強いられることが多い。そういった意味で、いかなる巨大企業でもジャズバンドというモデルから教わることは多い。組織というものは、概して古めかしい階層構造に従ってことを進めようとする。計画し、

75. never leave improvisation to chance

組織して、管理する。それが昔ながらの経営というものだ。リーダーは、楽譜を睨みながらオーケストラを従わせる指揮者とみなされる。こうして、間違えることへの恐怖が植えつけられていく。楽団員の価値は、楽譜を間違えずに弾けたかどうかで測られる。こうして、間違えることへの恐怖が植えつけられていく。ボクシングの元世界チャンピオンであるマイク・タイソンがこう言った。「誰でも、こう戦おうという作戦くらいあるだろうが、一発喰らったら作戦なんか忘れちまうさ」。その通り。どんなに周到に作戦をたてても、必ず口に一発喰らうものなのだ。自信のあるリーダーなら、失敗があっても新しい方向性への手がかりだと捉えてしまう。どんな事態が発生しても、自分のベストを保てるように対応してしまえるのだ。

失敗してみないということ自体が、失敗なのだ。リーダーたるもの、何でも試してみる心を持って他のプレイヤーにソロを預けるべきなのだ。マイルス・デイヴィスのように。優秀なリーダーやチームは、即興的な対応ができる。ジャズに倣って、組織というものも経営や市場の流動性といったものに適応した新しいアプローチで攻めなければならない。即興は、決して偶然の産物ではない。

「即興的に描くと、より自分が引き出されます」

―― エドワード・ホッパー［画家］

▶ **ひらめきましたか？**

No.34を読んで、もっと無計画になってみましょう。

76

reject acceptance
and accept rejection

**受け入れられなくていい、
拒否されろ**

ここでちょっと、有名な書籍に関するデータを見てみよう。刊行されるまでに、出版社に何回拒否されたかというデータだ。リチャード・バックの『かもめのジョナサン』140回。マーガレット・ミッチェルの『風とともに去りぬ』38回。スティーヴン・キングの『キャリー』30回。リチャード・アダムスの『ウォーターシップ・ダウンのうさぎたち』26回。J・K・ローリングの『ハリー・ポッターと賢者の石』12回。ステファニー・メイヤーの『トワイライト』14回。

この作家たちに共通しているのは、作品を世に送り出すためなら安楽な暮らしを犠牲にしても構わないという強い決意だ。原稿が突っ返される度に、書き出しの1行を改良したり、冒頭の文章を動きのあるものにしたり、終わり方を劇的にしたりして、書き直した。

文章が磨かれるにつれ、作家としての腕も磨かれた。「お断り」という魔物に打ち勝つことで、自分を発見する糸口が開ける。そして作家としての本当の自分が姿を現すのだ。

拒否されて嬉しい人はいない。批判されるということは、少なくとも真面目に取り合われていると自分を慰めることもできるが、拒否されたら取りつく島もない。しかし、それはクリエイティブな思考の持ち主なら誰でも通って来た道なのだ。そしてその人が最終的に勝者として立ち上がるか、それとも敗者として沈むかということは、拒否されたときの反応次第なのだ。成功を手にする人は、拒否される度に強くなる。拒否される度に決意に火が点くのである。

拒否されることを恐れる気持ちは、あなたの作品から人目に触れる機会を奪ってしまう。しかし、あなたの作品を拒否する人たちにも事情がある。それがアート・ディーラーでも、出版社でも、興行主でも、蒐集家でも同じことだ。作品を画廊に採用してもらえなかった画家がいたとする。画廊が彼の作品の出来が悪いと思ったとは限らない。画廊の方針と合わないとか、他のアーティストの作品と相容れないだけかもしれない。絵につけた値が、その画廊を贔屓にしている蒐集家にとって高すぎると思われたのかもしれないし、逆に低すぎたのかもしれない。画廊のスペースに対して、

作品が巨大すぎたのかもしれない。必ずしも作品の良し悪しだけが判断の根拠とは限らないのだ。

真にクリエイティブな人なら、拒否されても失うものはないということに気づく。拒否されたことで、「受け入れられたらいいな」という将来の夢は否定されたかもしれないが、現状は何も変わっていない。最高の画廊で作品を展示してもらいたいと望んでいるアーティストが画廊に拒否されても、事態は拒否される前と何も変わっていない。状況はまったく悪くなっていない。つまり試してみて失うことなどないということだ。だから何度でもやってみるまでだ。

以前教えていた若者に偶然出会ったとき、若者は楽観的に「最近、お断りの手紙が結構いい感じなんです」と言った。何と前向きであることか。実に感動的だった。その後ある画廊で作品が展示されたそうだ。成功と称賛は、安直な自己満足を生み、優れたものも月並みにしてしまう。拒否からは、自分の作品を見直して改良し、もっと良くしようという気持ちが生まれるのだ。

「すべての素晴らしい発明は、拒否の山の上に築かれたのだと思う」

——ルイ゠フェルディナン・セリーヌ［作家・医者］

▶ **自分の力不足や自信喪失から見えてくることもあります。No.13へどうぞ。**

be as annoying as possible

最高に苛々される人になる

1792年にジョナサン・スウィフトは1冊の本を書いた。この『穏健なる提案』という本によってスウィフトは、貧民の子どもは食用に供されるべきだと提案した。『ガリヴァー旅行記』等の著書によって高名な作家となっていたスウィフトが、新作の中で、アイルランドの親たちは自分の子どもを食用として売ってはどうかと言っているのだ。中にはこの提案を真面目に受け止めた者もいた。『穏便なる提案』は、まずアイルランドで飢え死にしそうになっている貧民の惨状を書き記し、続いてこんな観点を述べるのである。「栄養状態の良い子どもであれば、1歳まで育ったときが最も美味である。シチューに入れてもよし。焼いても、天火で炙っても、煮てもよし。健康的で滋養満点の食糧となる」。さらにスウィフトは、子どもを食用にすることの利点を詳細に述べる。子ども料理の作り方や

肉の捌き方、さらには子どもを食用にすることで貧民に対して生じる経済効果の計算までが解説される。スウィフトが、食人と嬰児殺しを勧めていると本気で考えた読者は、逆上した。終わりに近づく頃スウィフトは、ようやく改革こそが貧困問題解決の決め手であるという論を導入する。ここまできて頃読者は、自分がまんまと挑発に乗せられたことに気づくのだ。

スウィフトの本は、深い衝撃を与えた。慣習的な書式に従って整然と書かれた改革の提言だったら、誰の目にも触れずに消えたに違いないが、スウィフトは何かを起こしたかったのだ。素早い変化を望んでいたのだ。そのためにスウィフトは、ガツンと一発衝撃が必要だった。そして、可能な限り大勢の人に自分の要旨を伝えなければならなかったのだ。そして賭けに出た。絶壁の縁を歩くような行為だった。一歩間違えば自分が傷つくような衝撃だった。しかしスウィフトは賭けに勝った。

挑発というのは、合法的な戦術だ。反応を得るために挑発する。変化を促すために挑発する。意識を高めるために挑発する。そのためには人々を感情的に巻き込むことが重要だ。伝えたいメッセージがあるなら大勢の関心を集めなければならない。それができなければ、ただの独り言に過ぎない。クリエイティブな思考の持ち主は、実は誰でも、文化的な手段で挑発しようと考えている。心のど

77. be as annoying as possible

こかで何かを変えることを求め、人々の意識を高めることを願っているのだ。創造性というものは、首を取られても構わないという度胸の持ち主のためにある。小心者向きではない。ときには人々を挑発してでも反応を得なければならないこともある。その結果として誰かが気分を害したとしても、恐れてはいけない。もっと恐ろしいのは、誰の耳にも届かないということなのだから。

——「私のすることで苛々する人は多いようですね。どうやら嫌われてもいるようです」

——ピーター・グリーナウェイ［映画作家］

▶ **ひらめきましたか?**

ならば、真実という爆弾をぶちかましてください。No.45へどうぞ。

cross-pollinate

交配してみる

あなたが生きてこの本を読んでいられるのも、アレクサンダー・フレミングのお陰であったかもしれない。フレミングがペニシリンと抗生物質を発見したことで、何百万という命が救われたのだ。仮にあなたが抗生物質のお世話になったことがなくても、あなたの祖先の誰かが命を救われているはずだ。

フレミングと他の科学者が決定的に違うのは、フレミングはアーティストのような思考を持った科学者だったということだ。フレミングは、うまくいった実験よりも失敗した実験の方に興味を示すような人だった。理論的で分別のあるやり方をなぞる代わりに、変わったもの、ヘンなものを探し求めた。つまり科学者ではなく、芸術家のように振る舞った。

1928年9月のこと、フレミングは、培養されたまま廃棄されたペトリ皿の中に、バクテリアを殺すカビを見つけた。このカビが作り上げる色彩や模様がフレミングの心を捉えた。このことがフレミングを、ペニシリンの持つ抗生物質という特性の発見に導いた。医学の世界を永遠に変えてしまうような大発見だった。フレミング以前にも、ペトリ皿の中に生えているペニシリンを見た科学者は大勢いたが、カビが生えて実験失敗とばかりに捨ててしまっていたのだ。

フレミングは水彩が好きだった。科学者仲間よりも、チェルシー・アーツ・クラブで会った芸術家たちと馬が合った。フレミングはさらに、変わった絵の具を使って描いた。踊り子たち、建物、戦闘といった多彩な主題を、バクテリアで描いたのだ。寒天で満たしたペトリ皿で微生物を培養したものが、フレミングの絵の具だった。どの微生物がどんな色になるか知っているフレミングは、塗りたい場所にそれぞれ違った微生物を塗布し生育させることで、着色した。バクテリアが生来持つ色彩が鮮やかだった。絵が生きているという事実に、フレミングは一層興奮した。フレミングは、新しいバクテリアを見つけては絵の具の種類を増やし、パレットを広げていった。普通の科学者は有用なバクテリアだけを収集したが、フレミングは芸術的な理由で集めたのだ。

78. cross-pollinate 366

科学者である以前に芸術家でもあったフレミングにとって、科学と芸術を分ける境界は意味を持たなかった。実験室は、画家のアトリエのように雑然としていた。ペトリ皿や、微生物、そして実験器具が乱雑に散らかっていた。ペニシリンを発見したとき、フレミングは何か珍しい色合いの絵の具を探していたのだ。フレミングは生涯を通じて、何か風変わりなものを探した。そして風変わりなものができあがる過程を探し求めた。

変わったものや、ヘンなものを探す過程で、フレミングはペニシリン以外の発見もした。あるとき彼は、ペトリ皿に鼻水をたらすとどうなるか見たくなり、実行した。新しい色？　新しいバクテリア？　結果としてわかったのは、鼻水がバクテリアを殺すということだった。それは、人体の中で天然に生成されるリゾチームという抗生物質の発見だった。誰もがゴミ箱に捨てるようなものから、唯一無二の発見をしたのである。

偉大な科学者の多くは、もちろん自分の専門分野に身も心も捧げつつも、芸術的な興味を持っていた。小説を書いたり、絵を描いたり、音楽を弾いたり、彫刻をしたり。アインシュタインは、どこに行くにもバイオリンを持っていき、毎日弾いた。サイバネティックスの創設者であるノーバート・ウィーナーは、小説を書いた。ダーウィンはメアリー・シェリーの愛読者だった。ニールス・ボーアはシェイクスピアのファンだった。文化的なものに示した興味が、彼らの専門分野の探求にも深みを与えたのだ。

デンマークの補聴器メーカーであるオーティコンも、アイデアの交配から生み出されるものの恩恵に与っている。社内の階段ですれ違いざまに打ち合せが始まることに、誰かが気づいたのだ。別の階にある部署の人たちが寄ってきて、階段でアイデアや情報を共有していたのだ。オーティコンは、階段を広くした。そうすることで、異なる部門が意見を交換しあうことを奨励したのだ。ノキアの場合は、自分のデスクや外ではなく、社員食堂でお昼を食べるように奨励した。様々な部門の人が混ざり合って、アイデアの興味深い交配が起こるのだ。クリエイティブな思考を持って成功する人は、どこにでもアイデアの種を見つけ出すのである。

78. cross-pollinate

> 「目を向ければ、インスピレーションの源はどこにでもある」
>
> —— フランク・ゲーリー［建築家］

▶ ロバート・ジマーマンが、世界一のシンガーソングライターになるために使った簡単なアプローチを、No.51 でどうぞ。さらに、自分の活動分野の枠にとらわれずに活躍し、その過程で私たち全員を経済的に安定させてくれた男の話もどうぞ。No.17 です。

stay playful

遊び心を捨てない

マット・グローニング[グレイニング]は、ある日突然、フォックステレビのために短編アニメーションのアイデアを求められた。これはグローニングにとっては降って湧いたようなチャンスだった。そこでグローニングは、自分で描いている人気連載マンガ『Life in Hell(人生は地獄)』の登場人物を使ったアイデアを考えた。しかし、売り込みの15分前に、フォックスがアニメーションの登場人物の知財を所有しようと目論んでいることが明らかになった。自分で作った登場人物を失いたくはなかったので、グローニングは持ちこんだアイデアを捨てることにした。そして、まったく新しいアイデアを15分で考えて売り込むハメになった。ロビーで待たされている間に、グローニングは大慌てでシンプソン一家というどこか壊れた家族を考えついた。登場人物には、その場でさっと思いつ

た名前、つまり両親や兄弟の名前をつけた。そして売り込みは成功した。試しに作られた短編として始まった『シンプソンズ』は、30分番組となり、その後20年以上、毎週放映が続いている。番組からは映画版が作られ、書籍や玩具が生み出され、ついには何百万ドルもの価値を持つポップカルチャーの一大帝国を築き上げた。これほどの力を持ったテレビ番組が他にあるだろうか。

マット・グローニングは、ただひたすら昔誰かが考えた情報を暗記するような学校の授業に辟易していた。だから、授業中はまったく話を聞いていなかった。何かを表現したかったグローニングは、授業中こっそり絵を描いた。無から何かを作り出す快感に刺激されたグローニングは、何百枚という絵を描いた。美術室はグローニングの避難所だった。伝統的な美術の素養が自分にはないと悟った彼は、描いた絵を面白くするために物語性を与え、ジョークを盛り込んだ。マンガというものは、特に優れた絵描きでも物書きでもない自分のような人間にとってまさに最適だったとグローニングは言っている。半端な才能も二つ合わせれば、一つのキャリアになったというわけだ。グローニングは、自分はマンガで食べていくと信じた。同じ夢を抱いた友人たちは、1人また1人とまっとうな大人になって脱落していった。そんな友人たちと同じ道を歩けないことは、わかっていた。グローニングは遊ぶことをやめなかった。バイトで収入を補いながら、マンガ家と

して仕事を続けた。

グローニングは、同世代の人たちが大真面目に職業に就き、やがて彼らの心がゆっくりと枯れていくのを見た。まっとうな大人たちの人生が干上がっていく一方で、グローニングの人生は花開いた。

遊び心を忘れないこと。あなたが誰で、何をしている人でも関係ない。どんな状況でも自分のものにしてしまう道は、他にない。どんな分野であっても、遊びによって私たちは可能性を探り、遊びによって選択肢を見つけ出すのだ。

心理学者のスチュアート・ブラウンは何十年もの間、遊ぶことの大切さについて研究してきた。サラリーマンからノーベル賞受賞者まで、あらゆる分野の人を調査した。6000以上のケーススタディを評価し、それぞれの人の生活にとって遊びがどんな意味を持つか探求した。そして、テキサス州のある刑務所で行った調査の結果、殺人犯の犯罪的予兆を示す重要な要素として、遊びの欠落があることがわかったのだ。ブラウンは、遊びというものは「無目的で、楽しく、嬉しくなるようなもの」でなければならないと言う。重要なのは遊んだ結果得られる成果ではなく、遊ぶ体験そ

79. stay playful　　372

のものなのだ。残念なことに、私たちの社会で白い目で見られない遊びといったらスポーツ競技だけだ。しかし残念ながら、スポーツには目的があり、勝ち負けがある。

遊びは触媒なのだ。遊び心は生産性を上げる。そして問題解決に欠かせない。遊ぶということを真面目に取り合う人が少なすぎる。子どもと同様、大人にも遊びは大切だ。歳をとったからといって、目新しいものへの興味が不要になるわけではない。遊びは、実用的で役に立つソリューションを生み出してくれる。それを忘れない方が良い。今あなたが活躍している分野で、自分が働いているのか遊んでいるのかわからないと感じたら、あなたの人生はうまくいっているということだ。

――「遊ぶ子どもと同じくらい真剣になれれば、それがほぼ本当の自分だと言って間違いない」

――ヘラクレイトス[哲学者]

▶ **子どもらしい遊び心なんて、いい歳こいて無理と思ったあなた。**

ジョージア・オキーフが考えを変えてくれるかもしれません。No.20 です。

don't be recessive
in a recession

不景気のときこそ
景気よく

ウィル・キース・ケロッグが下した経営判断は、直感に反するものだった。しかし彼の判断によって、ケロッグ社は成功を収めることになった。1920年代の後半、ケロッグ社は朝食シリアル製品で商売していた競合数社のうちの1社にすぎなかった。やがて世界大恐慌が起き、他の会社は当然と思われる措置を取った。経費と宣伝広告の出費を抑えたのだ。大企業はこぞって支出を減らした。景気が後退したときは、長期的な可能性よりもまず何より短期的な影響を考慮するものだ。

大企業の経営陣は周りを見回して、こう思ったに違いない。「みんな予算を減らしているようだから、うちも同じでいこう」。常識的な知恵だ。苦しいときは、ほとんどの会社は、研究開発費を減らすものだ。今

手元にある資産を維持しなければ。当然のことだ。理に適っている。ところがウィル・ケロッグは、理に適わない判断をした。宣伝広告費を2倍に増やしたのだ。他の会社とは正反対のことをした。ウィル・ケロッグは、自分の頭でちゃんと筋道を立てて考えてみたのだ。大恐慌が始まっていた。それでもみんな朝食は食べるだろうと、ケロッグは思った。当時、アメリカで朝食と言えばミルクをかけたコーンフレークだった。彼が並いる最高経営責任者とは違ったのは、その点だった。ケロッグは、大勢の財務の専門家に意見を訊いた。財務のアドバイザーたちも会計担当者も、経費を削れと進言した。しかし、専門家も集まりすぎると混乱をきたす。混乱の霞に惑わされずに済むのは、自分だけの考えを持った、誰の真似もしない人だけだ。

不景気のときは、何かに挑むチャンスが減るのではない。増えるのだ。ケロッグは、この期を逃したら、商売敵に対して優位に立てるこれほど大きな機会は二度と訪れないということを見極めたのだ。誰もが思いのままに宣伝広告費を使えるときに、他を抑えて1社だけ前にでるのは難しい。しかしみんなが広告を渋っているときなら、広告の見返りも大きくなる。大恐慌から何十年も経った今でも、景気後退時に宣伝広告費を削らない企業は、経費を節減する企業よりも利益を上げるという統計がある。ところが、事態は変わったのかと思いきや、不景気になれば企業は相変わらず宣

80. don't be recessive in a recession

伝広告費を削るのである。本能的に支出を抑えてしまうのだ。不景気のときにお金を使うのは、本当は正しいことなのに、間違ったことに見える。大恐慌が始まったときには他社との競争で必死だったケロッグ社だが、大恐慌が終わる頃には市場の中で完全に他を圧する存在になっていた。

私たちの頭の中には、自分の属する文化や、家族、団体といったものから受け継いだ考えが詰まっている。まだ若くて、どんな考えでも受け入れる柔軟性の高いときに押しつけられたのだ。そのようにして、私たちの考えは社会に条件づけされていく。独自の考えを持てる人は、押しつけられた考えを脇に追いやることができる。考えることの内容だけでなく、考え方そのものを分析することで、常識として受け入れられた考え方の正体が見えてくる。うまくいくと判断すればそれで良いし、駄目なら無視。勝手に決めれば良い。

常識的な知恵とは、距離を取ると良い。ちょっと遠くから頭をはっきりさせて見れば、他の人よりも物事を深く理解できるだろう。流れに逆らって泳ぐ心の準備も、必要だ。

「一番大変なときに一番正しいことをする。これが、競争相手に対して勝算をもつ最良の方法だ」

——ウィリアム・ヒューレットとデビッド・パッカード［企業経営者］

▶ **流れに逆らった 3 人の著名人に会ってみましょう。**
No.17、No.74、No.85 です。

project yourself into the future

自分を未来に投影する

昼でも薄暗い空からは激しい雨が、眼下に広がる鉄鋼とガラスでできた街に降り注ぐ。路地裏はすっかり荒れ果て、自然の痕跡はきれいに消滅している。頭上を飛び去っていく自動車の群れ。天を突くビル群のさらに上空には、エアシップに映し出された「オフワールドへの冒険」に誘う広告が見える。吹き出す火炎が、ときおり雷鳴のような音を立てて轟く。犯罪と公害に辟易した人類の多くは、とっくにオフワールドにある植民地へ移住してしまった。内装にいろいろと手を加えられたバーには、様々な人種が入り混じっている。この破壊と混沌のただ中で、カメラが1人の男を見つけた。ブレードランナーだ。

クローン技術を応用して、人間を人工的に創造するという行為は、何を示唆するのだろうか。リドリー・

スコットは、映画『ブレードランナー』によってそれを想像してみた。警察が絶対的な権力を持ち、サーチライトがどんな暗闇も照らしてしまうパラノイアに包まれた世界。企業の増長を規制することができない世界。タイレル社のピラミッドが、そのことを象徴するかのように、街を見下ろしてそびえ立っている。サイエンス・フィクションは問いかける。「未来はバラ色か、それとも灰色なのか」。待っているのは、みんなが和やかに暮らす理想の社会か、それとも機能不全を起こした社会なのだろうか。

中国人は、新しいものを想像したり、未来のことを考えるのが苦手だった。世界に冠たる製造業の王である中国も、何を作るか誰かに教えてもらわなければならなかった。その状況を変えたかった中国政府は、アメリカに使節団を送り、アップル、グーグル、そしてマイクロソフトで働く人たちがどのようにクリエイティブなのか研究させた。創造性がどこから来るのか見つけるために、使節団はそれぞれの企業で従業員に質問を浴びせた。アップルもグーグルも、自分たちの未来を切り開いていく。そして世界中の人々の未来も変えている。一体どうやって？ 質問の答えを研究した中国人たちは、一つの共通項を発見した。従業員の多くは、子どもの頃SFファンだったのだ。

SFというのは、科学的な厳密さと底抜けの想像力によってできている。ファンタジー、つまり空想はSFの発展に欠かせないものだった。ファンタジーを読めば、あなたは地に足をつけたまま空を飛ぶことができる。SFに描かれた街や自動車は、やがて現実のものとなる。フィクションは、私たちをまだ見ぬ場所へ、あるいは存在すらしない場所へ連れていってくれる。一度未来を垣間見てしまうと、身の回りにある現実の世界は物足りなくなってしまう。こうして覚えた不満足が人を突き動かし、現実をより良いものに変える原動力になるのだ。

しかし、中国は問題を抱えていた。SFが禁止されていた時期があったのだ。1983年から84年まで続いた清除精神汚染と呼ばれる運動の中でSFは精神を汚染するという悪名を着せられた。政府は、人民に想像力を養って欲しくも、新しいアイデアを持って欲しくもなかったので、SFなど何の実用的メリットもないとみなした。新しいアイデアこそが、破壊的であると考えられたのだ。しかしアメリカに人を送ってからは、一度は禁止されたフィクションは、今度は熱心に勧められることになった。今や中国は、雑誌や書籍の売り上げも含めて、世界一のSF消費国となった。

シリコンバレーというのは、サンフランシスコ近郊の一地域に与えられた愛称であり、世界有数

のテクノロジー系企業の本拠地でもある。現在や過去ではなく、未来に興味があるという点で、シリコンバレーの企業は際立っている。いつも前を見ているのだ。組織は柔軟かつ流動的で、どんな変化にも迅速に適応できる。グーグル、アップル、eBay、ヤフーといった企業の特徴は、未来への深い関心だ。いつも、次に来る何かを見据え、占おうとしているのだ。

実は、誰もがSFの創作者なのだ。新しいキッチンを夢想し、キャリアを、休暇を想像する。自分をその中に置いて、思い描いてみる。うまくいったらどうなる？ うまくいかなかったら？ 頭の中でことの次第を見て、聞いて、感じるのだ。

自分の姿を未来に映し見るというのは、人間の持つ根本的な性質なのだ。人間が持っている一番強力な道具は、自動車でも航空機でもロケットでもない。想像力だ。想像力がなかったら、どれも実現できなかったのだ。想像力には、実用的な利点がある。しかし、メンテを怠ると錆びて壊れてしまう。これからどこに行こうとしているのか。運命をどこまで自分の手で形作れるのか。自分自身に聞いてみよう。「10年後、どんな人になっていたいか」、「10年後、どこにたどり着いていたいか」、「何をする人になりたいか」。自分に問うことで、進む道は変えられる。

> 「人生、変化があって当然です。過去と現在ばかり見ていると、未来を見逃してしまいますよ」
>
> —— ジョン・F・ケネディ［政治家］

▶ **本当かなと思ったあなた。**

今この瞬間を生きてみましょう。
No.31 です。

get out of your mind

心の檻から抜け出す

精神療養所で患者の女性に会ったとき、ハンス・クリスチャン・アンデルセンは、自分がまともすぎることに気づいた。

アンデルセンは、『みにくいアヒルの子』や『エンドウ豆の上に寝たお姫さま』といった想像力溢れる古典的名作童話によって、19世紀に世界的名声を得た。彼の作品は、今も世界中で読まれている。何世代にも渡る子どもたちがアンデルセンの作品を読み、彼の奔放な想像力の世界に誘われた。道徳的正しさという直感に導かれながら、アンデルセンは夢のようなファンタジーの世界を紡ぎあげた。

アンデルセンの祖母は、精神療養院の庭師だった。そこで患者の女性たちから聞いた作り話が、アンデル

センの心を刺激した。患者たちは、魔女やら妖精、ゴブリンやトロールが出てくる話を即興で語ってくれた。ここでアンデルセンは、意識の流れと即興的な語りの技術を身に着けた。患者たちの不安定な心から、想像を絶する世界や、奇妙でシュールな登場人物、そして奇天烈な状況といったものがほとばしり出た。レイ・チャールズがかつて言ったように、「夢に良いところがあるとすれば、いつもちょっとイカレてるということ」なのだ。しかし、患者たちの語る話はまとまりがなかった。そこでアンデルセンは、この世ならざる奇妙な想像力の産物に、プロットの構成を当てはめた。この両方をうまく機能するようにしたのが、アンデルセンの成功の鍵だった。

アンデルセンは、馬鹿げたものや理にかなわないものを、持ち前の文学的な才でまとめ上げた。そして、心を掴む筋立て、よく観察された人間という生き物の行動に対する洞察を加えた。アンデルセンの童話に出てくる奇妙な登場人物たちは、歪んだ視線で世界を見ており、自分が置かれた状況を理解することができない。アンデルセンが創造した物語は、潜在意識の心理の考察という観点ではフロイトより数十年早かった。彼をシュルレアリスム運動の先駆者とみなす人すらいる。

クリエイティブであるために必須なこと。それは自由奔放な想像力、その実用的な応用、無作為

の発見、そして遊び心。これらがすべて根っこのの部分で一つにまとめられていなければならない。

子ども、そして精神療養院の患者。どちらも自由で何ものにも縛られずに思考するという良い例だ。自由に流れ、柔らかく、行き当たりばったりの、彼らの思考。誰も試してみたこともない可能性の扉が、ひっきりなしに開いていく。しかし、彼らは技術的なイノベーションを導く力は持っていない。クリエイティブな、または芸術的なイノベーションを先導する力を持っていない。様々な要素をまとめ上げる力がないのだ。クリエイティブに思考するには、すべてをバランス良く持っていなければならない。

健康的で不満のない人生を送るには、空想と想像力が欠かせない。奔放な想像力は、日々日常においてもポジティブで有益なものを生み出す。想像力のお陰で、心の中でこれからやることのリハー

サルができる。建設的な計画を立てられる。積極的に心を彷徨わせてみよう。必ず形のある結果に繋がるだろう。ぼんやりしていて、ちょっと実務に支障をきたしたところで、大した害はない。それより、ぼんやりして見た白日夢の中で何か重要な洞察を得たとしたら、その方が重要なのだ。

——「空想の扉を開ければ、現実が何の役に立つかが見える」

―― ラウル・D・アレラーノ［画家・俳優］

▶ なぜ本書の著者が2年間アイロンがけをしていないのか知りたい人は No.55 へ。怠けて良いときもあるのです。

box your way out of boxes

制約という箱を叩き壊す

雑誌向けにとても短い文章の寄稿を依頼されたらどうするか。一言一句光る言葉を選んで書く。山の急斜面に建てる建築物のデザインを頼まれたらどうするか。曲面で、しかも分割された天上に1枚の絵を描けと言われたらどうするか。鋭角を強調したデザインにする。曲面で、しかも分割された天上に1枚の絵を描けと言われたらどうするか。ミケランジェロがシスティーナ礼拝堂に天井画を描いたとき、まさにそのような障害を克服しなければならなかった。最も難しかったのは、三角小間［2つのアーチにはさまれた部分］が張り巡らされた天上に、人物を描き込むことだった。半円筒構造の礼拝堂の天上は下に向かって湾曲し、三角小間で区切られ、約18メートル下から仰ぎ見られるように作られていた。遠近法の歪みに左右されずに描くだけでも、大変な想像力を必要とした。ミケランジェロは、三角小間が張り巡らされた天上という制約を逆手に取り、障害物のない平

面の天上では作り得ないダイナミックな構図を考案した。足場は床から組み上げるのが一般的だが、ミケランジェロは壁に開いた穴から足場を伸ばす方法を考案しなければならなかった。生まれて初めて、複雑なフレスコ画の技法を使うことを余儀なくされた。立ったまま、何カ月間も上を向いたまま作業するハメになり、おそらく身体的に最も描くのが困難な絵となった。大きな絵はいろいろあるが、この天井画は約1115平方メートルと、破格の大きさだった。

500年の時を超えて、ミケランジェロの天井画は今でも見る者の心を震わせる。繰り広げられるドラマ、色彩、人物たち、動き、そして様々な場面が一つになった大傑作だ。障害物である三角小間があまりに巧みに構図の中に溶け込んでいるので、その存在を忘れてしまうほどだ。

制約があれば、箱詰めにされたような窮屈な気持ちになることもある。でも、押しつけられた制約は、巧く利用してナンボなのだ。あらゆる方向から邪魔なものを避ける方法を探さなければいけない。独創的な人が制約に直面すると、無理やりにでも他にはないような解決法を見つけてしまう。チャンスが転がっていたら、自分がよく知らない分野であっても見送ってはいけない。実質的な困難は、独創的な解決を生み出す。心に自由がなければ、クリエイティブに考えることはできな

い。自由になるためには、まず何かに縛られていなければならないということでもある。乗り越えるべき障害が必要なのだ。創造というのは、往々にして束縛に対する反応なのだから。

——「芸術の世界では、進歩というものは拡張ではなく、制約を知ることにある」

—— ジョルジュ・ブラック［画家］

▶ **その通り、と思ったあなた。**

No.86で自由を職業にしてみてはいかが。またはNo.44で困難を幸いに転じる方法を見つけてみましょう。

84

to learn, to teach

学ぶために教える

実は私は、ルネッサンスの巨匠ラファエロ直系の弟子だったのだ。ラファエロに始まって、何代にも渡って続いている師匠と弟子の関係をたどっていくと私に繋がる。イギリスが生んだトム・フィリップスという興味深い画家がいる。フィリップスは、自分に繋がる芸術家の系譜を調べてみた。それを拝借して、自分に当てはめてみたというわけだ。学生のとき、私はイギリス最高の現代芸術の大家の1人であるフランク・アウアバークに師事した。アウアバークはデイビット・ボンバーグに師事して芸術の手ほどきを受け、ボンバーグはイギリスが誇る印象派の巨星ウォルター・シッカートに習った。さらにたどると、ドガや高名なロマン派のアーティストたち、フランスの肖像画家を通って、一直線にプリマティッチオに繋がり、ジュリオ・ロマーノを経て、ついにはラファエロにたどり着

く。さらに遡ろうと思えば、先はいくらでもある。ラファエロはジョヴァンニの教え子で、ジョヴァンニ・サンティはピエトロ・ペルジーノの弟子だった。その私が、今はロンドン芸術大学のセントラル・セント・マーティンズ・カレッジで教えている。しかし、教えたくて教えているというより、私は教え子から学びたくて教えているのだ。毎日学校での1日が終わる頃には、たっぷり刺激を浴びた私は新しいアイデアで溢れているのである。

これはどういうことなのだろう。考え方が受け継がれてきたということに他ならない。教え方に正しい答えを示すことではなく、適切な問いかけをすること。それこそが教えるという行為の真実の姿であり、先生たちが脈々と情熱を持って続けていることなのだ。先生が生徒で、生徒が先生でもあるという関係が築かれたとき、全員がともに学ぶことができたとき、教育という魔法が発動する。

ドイツが生んだ偉大な作曲家カール・オルフは、20世紀音楽の傑作の1本である『カルミナ・ブラーナ』を残した。しかし、オルフが残したもっと大きな遺産は、音楽教育の分野にあった。オルフの教育音楽として知られる方法論は、模倣、実験、即興、作曲という過程によって音楽を教えるものだが、これは子どもの遊びに見られるパターンに類似している。オルフの音楽教育法が子ども

たちに与えた影響は、おそらく20世紀の傑作音楽が束になっても敵わない。

教える立場に身を置く有名なアーティストや、作家、作曲家、科学者は数多く存在する。収入のためではなく、若い人との接触を絶やさないため、そして自分の専門分野で起きている新しい考え方に置いていかれないためだ。ローマ時代の哲学者セネカも言っている。「教えながらにして、学んでいるのだ」。何かの概念を理解する最良の方法は、誰かにそれを説明してみることなのだ。

自分自身の考え方に教え子が染まらないようにするのが、真の教師というものだ。教師のことをあまり信じなくて良いというひらめきを、教え子に与えようとするのが教師なのだ。愛弟子などというものは作ろうともしない。クリエイティブな教師というものは、一方的に何かを教える代わりに学ぶ環境を提供する。つまり、教え子に「なぜ、どうして」と思わせるのが、教師の仕事なのだ。自分を含むすべてを疑えと教えるのである。

——「所詮、何かについて教えることなどできないのだ。できるとすれば、自分の中にその何かがあることに気づかせてやるくらいだ」

——ガリレオ［天文学者・哲学者］

▶ 教師ですら専門家になってはいけないときがあります。詳細は No.15 をどうぞ。

be an everyday radical

日々過激であれ

同僚たちは、研修医のバリー・マーシャルを恐怖の眼差しで見守った。マーシャルは、ひどい胃潰瘍を患っている患者の内臓から採取したバクテリアを、コップに注いだ。そして、その濁った茶色の液体を飲み干したのだ。中には何億というヘリコバクター・ピロリ菌が入っており、下水のような味がした。

数日後、マーシャルは頭痛と嘔吐感に苦しみ始めた。内視鏡で覗くと、マーシャルの胃は健康なピンク色ではなく、真っ赤に炎症していた。胃潰瘍の初期症状だった。1984年当時、胃潰瘍の治療法は存在しなかったが、抗生物質を飲んだマーシャルは、奇跡的に治癒してしまった。何十年もの間医学界では、胃潰瘍というのはストレスと胃酸過多が原因だと固く信じられてきたので、この発見は重大だった。バクテリアが原因

であるということは、治療が可能だということを意味するのだ。マーシャルの発見は現代医学でも突出したものだった。何百万という命を救い、マーシャルにノーベル賞をもたらした。

マーシャルは、安全策を講じて実験に臨んだ。一つは、病院の倫理委員会には内緒にしたこと。許可が下りるはずもなかったからだ。創造性と委員会は、一緒にしない方がいい。さらに、マーシャルは妻にも言わなかった。過剰に心配するのが身内というものだから。しかし実験開始から数日以内に、猛烈な口臭を発しながら嘔吐を始めたので、結局ばれてしまったのだが。

マーシャルは、この実験に賭けていた。彼はこの時点で、すでに胃潰瘍患者の研究を通じて自説を証明していたのだが、医学界には冷笑された。胃潰瘍に悩む人の数は、全成人の10％にのぼっていたが、学界の医師たちはストレスが原因という既成の説を曲げなかった。その間マーシャルは、胃を切除され、出血多量で死ぬ胃潰瘍患者たちを、ただ見ているしかなかった。

そうでなくてもお高くとまった医学の世界によると、イノベーションを生み出すのは実績のある研究所であって、オーストラリアの荒野ではなかった。しかも、そのときマーシャルは33歳の研

修医にすぎなかった。」マーシャルの学界発表に居合わせたある研究者は、「彼には科学者としての物腰が備わっていない」とすら言い放った。胃潰瘍の症状を治すのではなく、緩和する薬の製造に何百万ドルも投資していた製薬業界も、マーシャルを目の仇にした。マーシャルの説が認められてしまうと、巨大な利潤がご破算になってしまう。「賛成してくれる人は誰もいませんでした。でも自分が正しいのはわかっていました」と、マーシャルは言った。

ヘリコバクター・ピロリは、サル目の動物にしか影響をおよぼさないので、動物実験によって自説を証明できず、人体実験も禁止されていたために、マーシャルは手詰まりになった。何とか事態を打開しようとしたマーシャルは、志願者を1人見つけて実験することにした。自分を被験者にしたのだ。

エリートが支配する社会構造や、誰もが信じて疑わない考え方に反抗するのは、クリエイティブなことだ。変わらない現状に挑むことは、ベートーヴェンというアーティストにとって本源的な意味を持っていた。音楽の形式は標準化されていたが、ベートーヴェンは、交響曲や、弦楽4重奏、コンツェルト、ソナタの構成や規模を書き換えてしまった。当時、雇われの召使いにすぎなかった

作曲家という身分を変えるために、ベートーヴェンは高額の演奏料を要求した。ベートーヴェンは、召使いではなく、客として雇い主であるパトロンと食事を共にした最初の音楽家となった。だからといって、ベートーヴェンがパトロンに気を遣って社交的に振る舞ったり、議論にならないように気を配ったりすることはなかった。他の会社を買収したときの最高経営責任者の仕事は、以前は波風が立たないようにすることだった。今では、現状に揺さぶりをかけ、あたらしいチームを投入し、新しいアイデアを持ち込むのがCEOの仕事なのだ。何かを変えたいのなら、過激な心を持たなければ。

―― 「現状に当てはまらず、狂気の沙汰と解釈されてしまったものが、実は私たちの心を開いてくれる知識なのかもしれない。狂気なんてのは、たぶん見る人の心の中にしかないんだよ」

―― チャック・パラニューク[作家]

▶ 現状に甘んじていては生み出されなかった医学的な大発見は、他にもあります。No.50 をどうぞ。

make freedom a career

自由を職業にする

編集者たちは、ドクター・スースと賭けをした。いくらドクター・スースでもたった50語で1冊の本を書くのは無理だろうと考えたのだ。しかしドクター・スースは、絵本のベストセラー『緑色の目玉焼きとハム』を書き上げ、賭けに勝った。ゴッホは1枚の絵に最高6色しか使わなかった。青の時代のピカソは、1色に拘って描いた。いずれも、自分自身に制約を課したのだ。作業するときに何らかの枠を求めたということなのだが、重要なのは、お仕着せではなく、自分で見つけた自分に合う枠だということだ。

ジャクソン・ポロックの描いた絵は、見た目はカオスだが実は整然とした方法論に基づいて制作されている。ポロックは、作品ごとにまず色彩の案を練ってから描いた。さらに、後で混ぜ合わせなくても済むよう

に、工業用塗料を大量に用意した。塗料を使えば、何百という技法で絵の具の痕跡を残すことが可能だ。薄塗り、重ね塗り、叩き塗り、削り出し等の組み合わせは、何千という表現の可能性を秘めている。しかしポロックはたった1種類の技法しか使わない。塗料を垂らすのだ。具象的なイメージも使わない。ポロックは自分に明確な制約を課し、頑なにそれを固持した。しかし自ら課した制約の中で、ポロックは自由だった。それは規則ではなく、むしろ無限の可能性の中で迷子にならないように、自分の位置を確認するためのコンパスのようなものだった。1950年代の評論家たちはポロックの巨大な抽象表現主義の絵画を見て、革命的で斬新であるとこぞって絶賛した。

良いか悪いかという選択は容易い。良いものが2つも3つもある中から選ぶのは、難しい。選択肢が多すぎると、たとえそれが良い選択肢ばかりでも、人はいわゆる決定麻痺に陥って決められなくなってしまうという心理学的な研究もある。スタンフォード大学心

理学部のヘイゼル・ローズ・マーカス教授によると、「たとえその選択によって自由を手にできる、または力を得られる、あるいは何かに依存しなくても生きていけるという条件であっても、良いことずくめというわけではないのです。選択という行為を迫られると、不安で頭が真っ白になることもあります。落ちこんだり、利己的に振る舞うこともあるのです」。

決められた枠なしで何かをするとしたら、まず自分のために枠を作ってやらなければならない。クリエイティブな人には完全な自由が必要だが、カオスの底なし沼に沈んでしまわないためには、逆説的に何らかの境界を設定してやらなければならないのだ。完全な自由というものは、あなたを惑わせる危険な迷宮となり得る。自分に制約を課すことで、自分の限界を知ることができるのだ。一度自分に適した世界とその枠を探し当てたら、後はその中で自由に創作すれば良い。

——「芸術とは限界ということなのだ。どんな絵でもその本質は額縁という枠にある」

——ギルバート・ケイス・チェスタトン［作家］

▸ **ひらめきましたか？**

秩序には混沌を。No.61です。

▸ **特にひらめきませんでしたか？**

ＡからＺ経由でＢに行ってみましょう。No.73です。

exercises

エクササイズ

以下の演習は、何かを作り出すためのものではなく、あなた自身を刺激するためのものだ。本書に登場した大勢の人物が用いたクリエイティブな思考法に関連している。

自分に喧嘩を売る

ある1日を選んで、自分に逆らってみる。いつも遅く起床する人は早く起きてみる。「なぜ、自分はある一定の方法で何かをするのか」自分に問うてみる。朝のコーヒーなしでは生きていけないと思っているなら、オレンジジュースを飲んでみる。疑いなくやってしまうことを、敢えて疑ってみる。いつもコンピュータで仕事するのなら、紙を使ってみる。まったく逆の方法で仕事してみる。その日1日、自分がやりたいようにやらない。逆をいってみる。脳内の回路を書き直してみると、自分というものをもっと良く理解できるのだ。

自分の思考について考えてみる

自分の思考の仕方を分析してみる。自分が出した人生最高のアイデアは何だっただろう。そのアイデアが、どのように浮かび、浮かぶ前は何が起きたか思い出してみる。最高に間抜けなアイデアは何だっただろう。思い出してみる。最高のアイデアとは別のところから芽を出

したのか。頻繁に刺激を受ける人物がいるか。その人からどんなことを学べるのか。仕事や作業の過程で何が一番楽しいか。自分の思考プロセスを図にしてみる。自動車のエンジンの仕組みを図解するように、実用的で地に足がついたものにする。そしてその図を分析する。自分に関する何かが隠れているかもしれない。

1人きりは孤独じゃない

ときおり孤独な時間を持たずにクリエイティブでい続けるのは、難しい。私の知り合いには、振付師、舞台演出家、企業重役等、大勢の人と一緒にクリエイティブな仕事をする人も大勢いるが、どの人も、かなりの時間を1人きりで過ごさなければ仕事に障る。1人で考える時間が必要なのだ。部屋に1人でこもって、思考を彷徨わせるのだ。あなたも、まず1分から始めてみよう。次第に10分まで伸ばし、さらに孤独の時間を伸ばしていく。瞑想の反対なのだ。頭から思考を追い出して無にするのではなく、逆に思考で満たそうとするのだ。一度アイデアが頭の中に忍びこんでき始めれば、あなたはもう1人ではない。友達がいるのと同じだ。もっと友達を増やそう。

見過ごされたものに目を配る

本書に登場したクリエイティブな人たちの多くは、鋭い観察眼の持ち主でもある。他のみんなが見逃した何かに気づく注意力を持っている。ウォルト・ディズニーは、ある日自分の子どもたちと遊園地で遊んでいた。そのとき、他の子の親たちがすっかり飽きた様子で座って見ているのに気づいた。ディズニーは思った。「なぜ親も

楽しめるアトラクションが無いんだろう」。それはディズニーランドに繋がるひらめきだった。人のたくさんいる場所に出かけて、人間を観察しよう。気づいたことを20個書き留め、自分が観察した人たちを理解するつもりで、じっくり研究してみよう。

改名する

モーツァルトは、ほぼ毎日名前を変えた。そして、それを一生続けた。洗礼名は、ヨハンネス・クリュソストムス・ウォルフガングス・テオフィルス・モザルトだった。ほとんどの場合、自分のことはアマデと呼んだ。結婚したとき、モーツァルトはアダムと改名した。つまり最初の男として生まれ変わった。モーツァルトは、様々なアイデンティティを試す目的で、頻繁に名前を変え続けた。自分のために、新しい名前を10個考えてみよう。もしかしたら、自分の信念が反映されているかもしれない。その名前を他の人が見たら、あなたについてどんなことを知るか考えてみよう。

物の目的

物をいくか集めてみる。ハサミ、セロテープが一巻き、ホッチキス。何でも構わない。どんな組み合わせが可能か、ちょっと遊んでみる。いろいろ動かしてみる。形がうまく組み合わせられるかもしれない。試し続けていくと、やがてこれ以外はあり得ないという組み合わせにたどりつく。それは新しい道具の発明だったかもしれない、芸術的な作品かもしれない。何ができたとしても、それはあなたのものの考え方の表れなのだ。

どこに居ても聴く耳を立てる

映画監督のクリストファー・ゲストは、人々の会話を聞きながら映画のアイデアを思いつく。ある日、ホテルのロビーにいたゲストの耳に、三流ロックバンドのメンバーたちが交わす中身空っぽの会話が聞こえてきた。そして映画『スパイナルタップ』が生まれた。カフェやバーに行って、バスに乗って、聞こえてくる会話を書き留めてしまおう。思わぬ原石が埋もれているかもしれないからだ。

痕跡を残す

学校で教えていると、クリエイティブな情熱が燃えたぎっているのに、どこから始めていいかわからないという教え子に出会う。絵が描きたいという欲求に身を裂かれそうなのに、何を描いたらいいのかわからない。そのような人たちは揃って、何か深い意味を持つ、大地を震わせるようなコンセプトが降りてくるのを待っているのだ。でもそんなものは降りてこない。そんなときは、カンバスに絵の具で何か跡を残してみるように勧める。線でも点でも構わない。最初の一筆に応えるかのように、次の一筆を、そしてまた次の一筆を加える。これは対話の始まりなのだ。そうこうしているうちに、画が1枚描きあがる。文章でも同じこと。他のあらゆるクリエイティブな作業でも、同じだ。一語書いてみる。それに反応するように次の一語を書く。そうこうしているうちに、物語が書きあがっているはずだ。

- McNeal, Jeff, 1999. *A candid conversation with Pixar.*
 http://www.thebigpicturedvd.net/bigreport4.shtml

- Morais, Fernando, 2010. *Paulo Coelho: A Warrior's Life – The Authorized Biography.*
 England: HarperOne.

- Ordóñez, Lisa D., Maurice E. Schweitzer, Adam D. Galinsky, and Max H. Bazerman, 2009. *Goals Gone Wild:* The Systematic Side Effects of Over-Prescribing Goal Setting. Harvard Business School.

- Orenstein, Arbie (ed.), 2003. *A Ravel Reader:* Correspondence, Articles, Interviews. London, Dover Publications.

- Ponseti, Ignacio.
 http://www.ponseti.info/clubfoot-and-the-ponseti-method/what-is-clubfoot/ponseti-method.html

- Roylance, Brian (ed.), 2000. *The Beatles Anthology.* England, Weidenfeld & Nicolson.

- Samuelson, Paul A., 1970. *How I Became an Economist.*
 http://www.nobelprize.org/nobel_prizes/economic-sciences/laureates/1970/samuelson-article2.html

- Tharp, Twyla, 2002. *The Creative Habit:* Learn It and Use it for Life. London, Simon and Schuster.

- Tim Rees, Jessica Salvatore, Pete Coffee, S. Alexander Haslam, Anne Sargent, Tom Dobson, 2013. Reversing down- ward performance spirals, Journal of Experimental Social Psychology, Volume 49, Issue 3, pages 400–403.

- Tufte, Edward, 1997. *Visual Explanations: Images and Quantities, Evidence and Narrative.* USA: Graphics Press.

- Usher, Shaun, 2014. *Letters of Note: An Eclectic Collection of Correspondence Deserving a Wider Audience.* USA, Chronicle Books.

- Winslet, Kate. *The impostor phenomenon – Feeling like a fraud,* 2000.
 http://theinneractor.com/111/feeling-like-a-fraud/

参考文献

- Biskind, Peter, 1998. *Easy Riders, Raging Bulls. USA:* Simon and Schuster.

- Branson, Richard, 2012. *Richard Branson Bares His Business 'Secrets'.*
 http://www.npr.org/2012/10/10/162587389/virgins-richard-branson-bares-his-business-secrets

- *Buckminster Fuller, R.*
 http//www.designmuseum.org/design /r-buckminster-fuller

- Csikszentmihalyi, Mihaly, 1996. *Creativity. USA:* HarperCollins.

- *Dalí, Salvador.*
 http://www.youtube.com/watch？v=Wj9YAib_XnI

- Dash, Joan, 2000. *The Longitude Prize. USA:* FSG.

- De La Roca, Claudia, 2012. *Matt Groening Reveals the Location of the Real Springfield.*
 http://www.smithsonian- mag.com/arts-culture/matt-groening-reveals-the-location -of-the-real-springfield-60583379/？no-ist

- Dunn, Rob, 2010. *Painting With Penicillin:* Alexander Fleming's Germ Art.
 http://www.smithsonianmag.com/science-nature/ painting-with-penicillin-alexander-flemings-germ-art-1761496 /？no-ist

- Feynman, Richard, 1994. *No Ordinary Genius: The Illustrated Richard Feynman. New York:* W.W. Norton & Company, Inc.

- Finch, Christopher, 2010. Chuck Close: Life. USA, Prestel.

- Gaiman, Neil, 2013. *Reading and Obligation.*
 http://read ingagency.org.uk/news/blog/neil-gaiman-lecture-in-full. html

- Kathleen D. Vohs, Joseph P. Redden, and Ryan Rahinel, 2013. *Physical Order Produces Healthy Choices, Generosity, and Conventionality, Whereas Disorder Produces Creativity. Carlson School of Management, University of Minnesota.*

- Klotz, Laurence, November 2005. *How（Not）to Communicate New Scientific Information: A Memoir of the Famous Brindley Lecture.* BJU International.

- Marshall, Barry J., 2005. *Helicobacter Connections.*
 http:// www.nobelprize.org/nobel_prizes/medicine/laureates/2005 /marshall-lecture.pdf

謝辞

本書のイラストのモデルとして、No.26、No.36、No.82に登場してくれた娘のスカーレット、ありがとう。息子のルイスも、No.32、No.67、No.86に登場し、さらに体の一部分を様々なページで使わせてくれた。原稿を良くするアイデアをいろいろ授けてくれた元気の塊ゼルダ・メイランは、私のひらめきの源だった。本書の出版を引き受け、編集者として独創的な意見をくれたドラモンド・モワー。文芸代理人のジョナサン・コンウェイの助けがなかったら、この本が日の目を見ることはなかっただろう。校閲してくれたジャッキー・ルイス、そして校正のバーバラ・ロビー。目を引く素晴らしいカバーをデザインしてくれたベン・サマーズ。そして私の同僚の講師たち、さらに教え子たちにもこの場を借りて感謝の念を示したい。

[**著者紹介**]

ROD JUDKINS [ロッド・ジャドキンス]

アーティストとして、執筆活動も行い、講師として教鞭もとる。イギリスのロイヤル・カレッジ・オブ・アートで修士号を取得し、その後数多く個展を開いて自作を展示してきた。著書『Change Your Mind : 57 Ways to Unlock Your Creative Self(未邦訳　心を変えよう：クリエイティブなあなたを解放する57の方法)』はベストセラーとなり、多くの国で翻訳された。セントラル・セントマーティンズ・カレッジで15年に渡ってクリエイティブ思考法のセミナーを教え、ワークショップや講演で、クリエイティブであることのメリットは、個人だけでなく、企業やビジネスといったものにもおよぶということを伝えている。

www.rodjudkins.com
Twitter　@rodjudkins
rodjudkins@hotmail.com

訳者あとがき

変われるか、変われないか、それが問題なのだ。

これは、イギリスのアーティストであるロッド・ジャドキンス著『The Art of Creative Thinking』日本語版である。アーティストであり、美術学校の教師であり、企業相手にクリエイティブ思考法のワークショップも開催している彼は、いわばクリエイティブ思考法の求道者だ。本書に芸術家、映画監督、俳優、ミュージシャン、建築デザイナーといったクリエイティブな人たちが登場するのは当然として、ノーベル賞科学者や、経済学者、起業家も含まれている。クリエイティブであるというのは、絵を描いたり、歌ったり、踊ったりすると いうことだけではない。私たちのやることは、すべてクリエイティブであり得る。著者はそう発破をかける。創造的であるというのは心構えと生き様の問題なのだ。ならば事務仕事にすら創造的な思考は持ちこめるはずだ。そのヒント

を、時空を超えてクリエイティブな師匠たちに学ぼうというのが、本書なのだ。

本書はちょっと自分を変えてみたい人に効く処方箋という側面も持っている。新しい方法を試してみたいが勇気がない。何をやっているかよくわからない。アイデアがあるのに実現させる方法がわからない。拒否されるのが怖い。休んでしまうのが怖い。そのような症状に効く薬のように、章ごとに違った効能が書かれている。

本書を訳して気づいたことが一つ。それは、アーティストとしてのジャドキンスが、いかに社会に押しつけられた価値観や考え方を破る闘いを強いられたかということだ。決まったやり方や因習。失敗を恐れ、変化を嫌う保守性。実に日本的に思えた。いや、日本そのものではないか。社会の閉塞的な現状は、実はイギリスも同じということか。ジャドキンスは、他人とは違う自分を見つけるように私たちに勧めている。同調しない。あえてやり方を変えてみる。失敗しても気にしない。そうでなければ、イノベーションはあり得ないからだ。

2015年の日本は、社会的にも経済的にも停滞している。見回せば、同調圧力と高い同質性、昔の成功体験に固執する頑迷さ、形骸化した慣習等、まさに本書が「逆をいけ」と勧める事例に囲まれている。「変わらなきゃ」という自動車企業のコピーが時代を象徴するように歓迎されてから20年が経過した今、残念なことに、変わり損なっている日本が満身創痍で横たわっている。「変わらなきゃ」と思いながら変わり損なっていたあなた。本書に何かのヒントが見つけられるかもしれない。今とは違った方法を試してみる勇気が見つけられるかもしれない。ちょっと自分を変えてみようという人が増えたら、いつまでも昭和の沼に沈んでいるように見える日本も、変わるに違いない。変えるのは私であり、あなたなのだ。自分の人生を生きよう。一度失敗する自由を獲得できたら、もう後戻りはできない。

ジャドキンスが、あなたの背中を押している。

2015年8月　島内哲朗

[訳者紹介]

島内哲朗

映像翻訳者。法政大学経済学部卒。南イリノイ大学コミュニケーション学部映画科卒。カリフォルニア大学サンディエゴ校に留学。ロサンゼルスで映画の絵コンテ・アーティストとしてプロとしての第一歩を印し、B級映画のコンテを量産。帰国後はゲーム関係の場面設定や背景設定などにも携わり、ナイキやユナイテッド航空など海外合作CMの絵コンテを描く。映像以外ではメルボルン、シドニー、サンフランシスコで開催された手塚治虫展「Tezuka, the Marvel of Manga」の図録翻訳、対外渉外を経験し、アート方面にも手を出す。
劇映画字幕の仕事に、『20世紀少年〈第一章〉終わりの始まり』、『GANTZ』、『赤目四十八瀧心中未遂』、『こおろぎ』、『愛のむきだし』、『地獄でなぜ悪い』、『千年の愉楽』、『かぞくのくに』、『幕末太陽傳』、『サウダーヂ』、『ラブホテル』、『その夜の侍』、『キャタピラー CATERPILLAR』、『アヒルと鴨のコインロッカー』、『ゴールデン・スランバー』、『生きてるものはいないのか』、『白夜行』、『スカイクロラ』、『花井さち子の華麗な生涯』などがあり、最近は、塚本晋也監督『野火』、大林宣彦監督『野のなななのか』、宮藤官九郎監督『中学生円山』、安藤桃子監督『0.5ミリ』、園子温監督『ラブ＆ピース』、橋口亮輔監督『恋人たち』、山下敦弘監督『味園ユニバース』などを手がけた。その他、TV番組、DVD字幕などで豊富な経験を持つ。
翻訳書に『シネ・ソニック音響的映画100』（フィリップ・ブロフィ著）、『脚本を書くための101の習慣』（カール・イグレシアス著）、『のめりこませる技術』（フランク・ローズ著）、『ドキュメンタリー・ストーリーテリング』（シーラ・カーラン・バーナード著、以上フィルムアート社）、『アニメの魂』（イアン・コンドリー著、NTT出版）がある。

http://deanshimauchi.com

「クリエイティブ」の処方箋
行き詰まったときこそ効く発想のアイデア86

THE ART OF CREATIVE THINKING

2015年8月25日 初版発行
2020年4月25日 第3刷

著者：ロッド・ジャドキンス
訳者：島内哲朗
日本版編集：二橋彩乃
デザイン・装画：三浦佑介（shubidua）
DTP：鈴木ゆか

発行者：上原哲郎
発行所：株式会社フィルムアート社
　　　　〒150-0022
　　　　東京都渋谷区恵比寿南1-20-6 第21荒井ビル
　　　　TEL 03-5725-2001
　　　　FAX 03-5725-2626
　　　　http://www.filmart.co.jp/

印刷所・製本所：シナノ印刷株式会社

ISBN 978-4-8459-1569-9 C0070